KB164324

마네

전통에 반기를 든 근대의 화가

마로니에북스

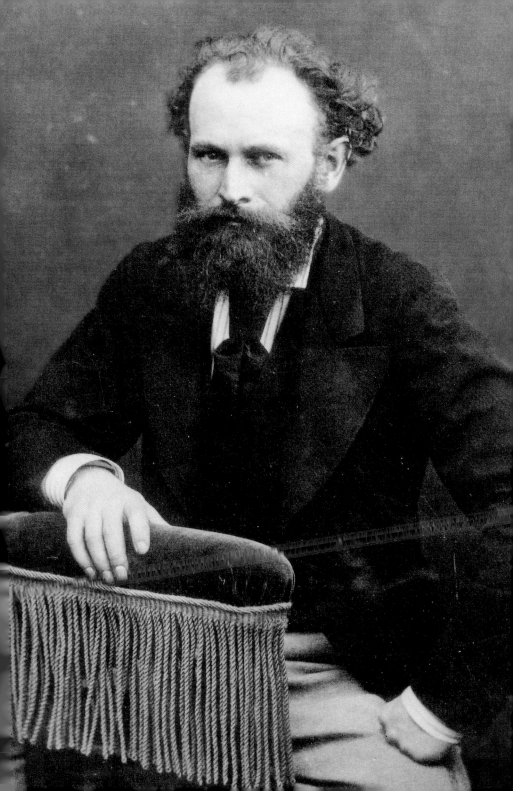

마네

전통에 반기를 든 근대의 화가

스테파노 추피 지음 최병진 옮김

마로니에북스

차례

1832-1862

1863-1867

■ **이 책을 보기 전에**

아트북 시리즈는 사회, 정치, 문화적 배경과 함께 예술가의 삶과 작품을 소개한다. 이 책에서 언급하는 주제는 독자들에게 기초적인 자료와 정보를 제공하기 위해 세 부분으로 나뉘어 있다. 이는 본문 옆에 있는 띠의 색을 기준으로 설명하였다. 노란색은 예술가의 삶과 작품을, 하늘색은 사회 문화적 배경을 나타낸다. 그리고 붉은 색은 예술가의 명작을 뜻한다. 각 주제는 두 페이지에 걸쳐서 설명하고 있으며, 개론적인 설명과 이를 나타내는 도판을 통해서 심층적으로 다룰 것이다. 제목을 따르든 예술가의 삶이 여정을 따르든 독자들은 읽는 방식과 순서를 자유롭게 결정할 수 있을 것이다. 이 책에 언급된 작품의 제목과 제작자, 그리고 소장 위치는 개별적으로 찾을 수 있도록 색인을 붙였다.

◀ 2쪽, **나다르**, 〈마네의 초상〉, 1866년, 파리, 국립 도서관.

1868-1872

1873-1883

찾아보기

1832-1862

마네, 〈버찌를 든 소년〉, 1859년, 리스본, 칼루스티 굴벤키안 재단

유복한 가정의 한 젊은이

에두아르 마네는 1832년 1월 23일 지금의 보나파르트 거리인 파리의 프티 오귀스탱 거리에서 태어났다. 마네의 가족은 상류층에 속했다. 그의 아버지는 법무부 인사 부장이었으며 레지옹 도뇌르(Legione d'Onore)회의 기사였고 어머니인 외제니 데지레 푸르니에는 스웨덴 주재 외교관의 딸이었다. 외삼촌 폴리에 대령은 마네가 미술에 관심을 가질 수 있도록 함께 루브르 박물관을 방문하기도 했으며 마네가 미술관에서 스케치를 할 수 있도록 격려했다. 1844년 마네는 기숙생으로 롤랭 학교에 입학했다. 학교에 남아있는 기록을 보면 마네는 공부를 열심히 하지 않는 산만한 학생으로 다루기가 힘들었다고 한다. 마네는 이때 고등학교에서 앙토냉 프루스트를 만났다. 그는 마네의 평생 친구가 되었으며 후에 마네의 전기를 썼다. 학교를 마친 마네는 해군사관학교에 지원했지만 입학시험에서 떨어졌다. 그 후에 군용 수송선 르 아브르-에-과들루프호의 수습 조타수가 되어 브라질의 리우데자네이루로 떠났다. 프랑스에 귀국한 후 다시 한 번 해군사관학교에 지원했지만 다시 떨어졌다. 결국 마네의 아버지는 아들에게 그림을 그려도 좋다고 허락했다. 하지만 마네의 가족은 그의 그림을 이해하지 못했다. 어머니는 아들의 그림을 보고 다른 양식으로 그림을 그리라고 충고했다. 상류층에 속했던 마네의 가족은 프랑스 상류 계급에게 익숙한 전통적 회화를 더 높게 평가했던 것이다.

▲ 마네, 〈오귀스트 마네〉, 1860년, 스톡홀름 국립미술관.
상류층에 속했던 마네의 가족은 마네가 법관 같은 다른 직업을 선택하기를 원했지만 아들의 결정을 존중했다.

▼ 다게로가 고안한 방식으로 촬영한 마네의 사진, 1846년경, 개인 소장.
마네는 매력 있는 사람이었으며 예의 바르며 매우 흥미롭고 재미있게 대화할 줄 알았다. 또한 이 사진에서 자신이 자라고 사랑한 전형적인 파리 사람처럼 포즈를 취하고 있다.

◀ 마네, 〈어머니의 초상〉, 1863년~1866년, 보스턴, 이사벨라 스튜어트 가드너 미술관.
남아공을 여행하면서 가족에게 보냈던 편지들은 마네가 어머니와 동생 외젠과 좋은 유대 관계를 가지고 있었다는 사실을 알려준다. 열정적인 마네는 넓은 대서양을 바라보며 새롭게 접한 세계를 보고 느낀 점을 편지에 적었다.

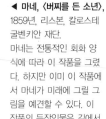

◀ 마네, 〈버찌를 든 소년〉, 1859년, 리스본, 칼로스테 굴벤키안 재단.

마네는 전통적인 회화 양식에 따라 이 작품을 그렸다. 하지만 이미 이 작품에서 마네가 미래에 그릴 그림을 예견할 수 있다. 이 작품의 등장인물은 길에서 방황하던 알렉상드르라는 가난한 소년이었다. 마네는 알렉상드르를 시종으로 데리고 있었다. 장난꾸러기 같은 미소와 침착한 표정은 곧 일어날 비극적 사건을 전혀 예견하지 못하게 만들었다. 마네는 얼마 후 알렉상드르가 화실에서 목을 매 죽어있는 것을 발견하게 된다. 마네의 친구이며 시인인 샤를 보들레르는 알렉상드르의 비극적인 사건을 『동아줄』이라는 산문시에 담았다.

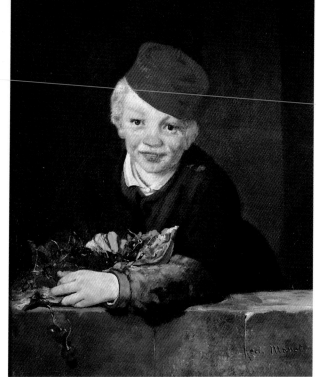

▶ 마네, 〈오귀스트 마네와 부인〉, 1860년, 파리, 오르세 미술관.

마네의 아버지인 오귀스트 마네가 부인 앞에 앉아 있다. 마네의 어머니는 아버지보다 14살 연하였다. 이 작품은 검은색과 갈색 같은 무거운 색을 사용하여 얼굴 표정에 우울한 느낌을 주며 바구니만 밝게 강조되어 있다. 마네는 부모님을 '매우 단순하게' 본대로 묘사했다. 어머니는 아들에 대한 믿음을 가지고 있었기 때문에 그의 회화적 양식을 보고 매우 걱정했지만 마네가 힘들 때마다 경제적으로 도와주었다.

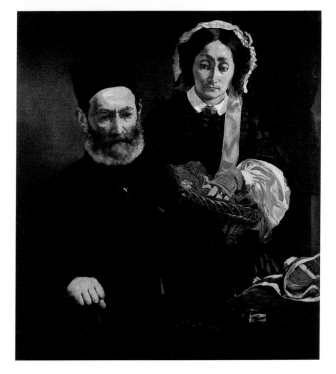

미술 아카데미

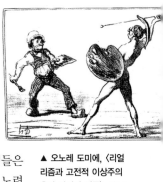

마네가 화가로 첫발을 내딛었을 당시, 프랑스의 미술 교육 기관인 미술 아카데미가 프랑스에서 젊은 미술 지망생들의 교육을 담당했으며 학생들은 열심히 그림을 그려 보다 높은 사회적 지위에 오르기 위해 노력했다. 프랑스 정부가 그림을 구입하는 것은 화가들에게 가장 영광스러운 것으로 여겨졌다. 미술 아카데미에서 화가가 되려는 젊은이들을 가르치던 방식은 이미 한 세기 이상 지속되었던 기준을 따르고 있었다. 젊은 학생들은 오랜 시간 동안 과거 유명 화가들의 작품을 모방하고 복사했으며 스케치를 배우는 데 많은 시간을 보냈고 구도를 연습하는 데 많은 시간을 할애했다. 다른 한편에서는 실제 누드모델을 보고 습작을 했지만 보이는 대로 그리지 않고 그리스 로마 미술에서 르네상스 전통에 이르는 고전 미술의 실례를 따라 인간의 몸을 이상적으로 표현하는 연습을 했다. 프랑스의 미술 아카데미는 재능이 뛰어난 학생보다 엄격한 규칙에 충실한 학생을 더 선호했다. 이를 두고 들라크루아는 아카데미의 화가들은 "미(美)를 산수처럼 가르치고 있다"고 말하면서 화를 냈다.

▲ 오노레 도미에, 〈리얼리즘과 고전적 이상주의 유파 사이의 전투〉, 1855년 일간지 「르 샤르바리」에 실렸던 캐리커처. 리얼리즘 회화를 대표하는 화가, 판화가, 조각가였던 도미에는 날카롭게 사회를 풍자하는 캐리커처로 유명했다. 이 캐리커처에서 도미에는 고전주의 전통을 옹호하는 아카데미 화가와 현실을 있는 그대로 그려 내려는 리얼리즘 화가 사이의 논쟁을 아이러니하게 묘사했다. 아카데미의 화가는 교수처럼 안경을 끼고 영웅적인 자세를 취하며 머리에는 그리스 투구를 쓰고 화구를 방패로 들고 있다. 리얼리즘 회화를 옹호하는 화가는 민중처럼 수염을 기르고 있다.

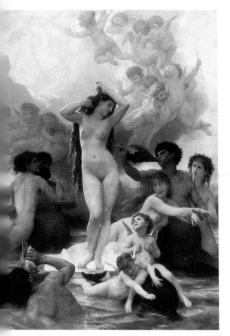

◀ 윌리엄 아돌프 부그로, 〈비너스의 탄생〉, 1879년, 파리, 오르세 미술관.
이 작품은 그리스 로마 신화를 주제로 다루고 있다. 여인의 완벽한 아름다움과 시간의 흐름이 멈춘 것 같은 분위기는 당대 이 작품의 성공을 보장했다.

▶ 호머 〈루브르 박물관에서 대작을 복사하는 예술생도〉, 1867년, 「하퍼스 위클리」.
박물관은 아카데미의 대안 공간이었다. 젊은 화가 지망생들은 에콜 드 보자르의 교수 앞에 힘들게 앉아있는 대신 루브르 박물관에 걸린 다양한 거장의 작품 중에서 마음에 드는 그림을 골라 연습할 수 있었다.

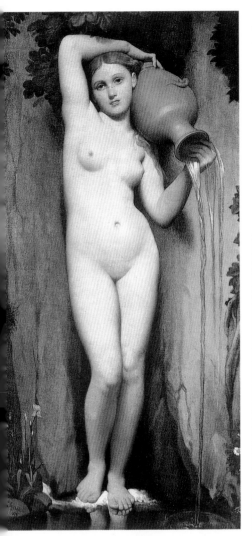

◀ 장 오귀스트 도미니크 앵그르, 〈분수〉, 1820년 ~1856년, 파리, 오르세 미술관.
미술 아카데미의 일원이 던 앵그르는 선을 사용한 스케치에 바탕을 둔 고전 회화를 옹호했으며 들라 크루아의 작품에서 관찰 할 수 있는 색조의 사용

과 낭만주의적인 표현 방 식을 좋아하지 않았다. 1857년 앵그르는 살롱전 에서 이 작품을 전시했 다. 이 작품은 에콜 데 보 자르에서 교수들이 가르 치던 회화적 규범을 엄격 하게 준수하고 있다.

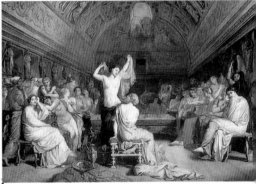

▲ 테오도르 샤세리오, 〈태피다리움〉, 1853년, 파리, 오르세 미술관.
이 그림은 폼페이에서 살 던 여인들이 태피다리움 (로마 시대의 목욕탕)에서

목욕 후 휴식을 취하는 장면을 묘사했다. 고전주 의 미술의 테마는 아름다 운 여성의 신체를 표현하 는 것이었다.

퐁피에 양식

'퐁피에' 라는 단어는 1860년경부터 아카데미 회화의 전형을 지칭하는 비평 용어로 사용되었 다. 퐁피에라는 형용사는 프랑스의 고전주의 화 가인 다비드의 그림을 추종한 화가들이 주인공 의 머리에 씌우곤 했던 그리스 용사의 투구를 소방관(프랑스어로 퐁피에는 '소방관' 이라는 뜻 이다)의 모자에 비유한데서 유래한다. 퐁피에 양 식은 제 2제정 시기 프랑스 상류 계급의 취향을 대변한다.

쿠튀르의 화실

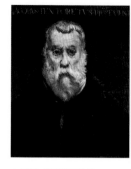

　　1850년 마네는 앙토냉 프루스트와 함께 토마 쿠튀르의 제자가 되었다. 쿠튀르는 1847년 살롱전에서 〈쇠퇴일로를 걷는 로마인들〉로 매우 큰 성공을 거두었으며 에콜 데 보자르의 교수였다. 시간이 흐르면서 쿠튀르와 마네는 점점 소원해졌다. 쿠튀르는 오만한 마네의 재능은 인정했지만 그의 태도를 탐탁치 않게 여겼다. 쿠튀르는 전통적인 교수법으로 제자들을 가르쳤다. 그는 야외그림을 그리고 실생활에서 관찰할 수 있는 사물의 움직임을 포착할 수 있게 작은 스케치북을 가지고 다니면서 연습할 것을 조언했다. 쿠튀르는 자기 책인 『화실에서의 대담과 방법론』에서 순수한 색의 사용, 현실의 사물을 소묘하는 법과 단순하게 표현하는 방식을 설명했다. 쿠튀르의 충고가 마네의 회화적 양식에 중요한 영향을 끼쳤다는 사실을 부정하긴 어렵다. 하지만 마네는 선생님의 이야기를 듣는 것보다 루브르 박물관에서 위대한 거장들이 그린 회화를 보는 것을 더 좋아했다. 이 시기에 마네는 루브르 박물관에 걸려있는 작품을 복사했다.

▲ 마네, 〈틴토레토의 자화상 모사〉, 1855년, 디종 미술관.

▼ 토마 쿠튀르, 〈쇠퇴일로를 걷는 로마인들〉, 1847년, 파리, 오르세 미술관.
아카데미 회화의 전형적인 구도와 규범을 따르고 있는 이 작품은 마치 하나의 기념비를 보는 듯하다. 이런 점에서 마네의 작품과는 매우 거리가 멀다. 하지만 쿠튀르가 그렸던 작은 크기의 스케치는 마네가 자신의 작품 세계를 발전시켜 나가는 데 많은 도움이 되었다.

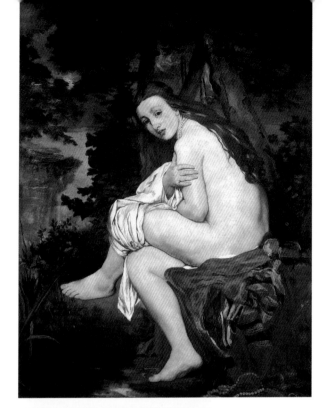

◀ 마네, 〈놀란 님프〉,
1859년~1861년, 부에노
스아이레스 국립미술관.
마네는 쿠튀르의 화실을
막 그만두었을 때 이 작
품을 그렸다. 아카데미 회
화에서 주로 다루는 주제
를 그리긴 했지만, 마네는
자신만의 방식으로 이 주
제를 표현했다. 마네는 여
성의 신체를 이상화하지
않으면서 여성이 지닌 결
점도 함께 제시한다. 이러
한 점에서 마네의 님프는
신화의 느낌을 전달하지
않는다. 님프는 놀란 눈으
로 관객을 응시한다. 마네
는 루브르 박물관에서 관
찰했던 명화를 토대로 이
그림을 그렸다. 아마도 부
셰의 〈목욕하는 디아나〉
와 렘브란트의 〈목욕하는
바쎄바〉가 작품의 모델이
었던 것으로 보인다.

▼ 마네, 〈앙토냉 프루스
트의 초상〉, 1880년, 톨
레도 미술관.
어린 시절 친구였던 프루
스트는 이 작품에서 매우
성숙한 화가로 묘사되어
있다. 프루스트는 항상 마
네와 함께 지냈다.

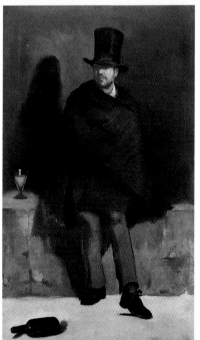

◀ 마네, 〈압생트를 마시
는 남자〉, 1859년, 코펜하
겐, 뉘 칼스베르 조각관.
초상화의 주인공은 마네
가 종종 루브르 박물관에
서 만났던 고철과 폐지
장수였다. 그는 마네의 친
구 보들레르의 문학 작품
에서 막 튀쳐나온 것처럼
보인다. 들라크루아는 이
작품을 긍정적으로 평가
했지만 쿠튀르와 살롱의
심사위원들은 이 작품을
평가절하 했다. 그 결과
그 해의 살롱전에 이 작
품은 전시되지 않았다. 쿠
튀르는 이 작품 앞에서
유일하게 압생트를 마시
는 사람은 이런 이상한
그림을 그린 화가라고 말
했다.

예술 지망생의 모델 들라크루아

1857년 아카데미가 외젠 들라크루아를 프랑스 학사원의 일원으로 인정했을 때 그는 이미 나이 많고 병약한 화가가 되어 있었다. 과거에 끊임없이 작품 전시를 거부당했던 나이 든 들라크루아는 학사원의 일원으로 작은 부분이나마 새로운 변화를 이루어내기를 희망했다. 아카데미 회화의 엄격한 규범을 변화시키고 싶어 했던 젊은 화가에게 프랑스 낭만주의 회화의 주인공인 들라크루아는 화가로서의 모델이었다. 들라크루아가 죽고 나서 얼마 되지 않아 팡탱 라투르는 들라크루아에게 바치는 작품을 그렸다. 이 그림에는 팡탱 라투르와 동료들이 들라크루아의 초상화를 둘러싸고 모여 있다. 이들 사이에는 시인 보들레르, 영국 화가 휘슬러, 마네도 함께 있었다. 마네와 앙토넹 프루스트는 함께 들라크루아를 찾아간 적이 있었다. 1822년 생존 화가를 위한 박물관으로 루브르 박물관 앞에 있는 '작은 대기실'로 여겨졌던 룩셈부르크 궁에 있는 〈단테의 배〉를 복사해 연구하면 좋겠다는 뜻을 전달했다. 앙토넹 프루스트가 기억하는 것처럼, 나이 많은 화가는 두 사람을 정중하게 맞이했으며 루브르에 있는 몇몇 작품을 관찰하라고 충고했다. 들라크루아는 특히 루벤스의 작품을 공부할 것을 적극 추천했다. 마네는 이후 다시 들라크루아를 찾아가진 않았지만 노화가는 다른 아카데미 화가들 앞에서 젊은 화가 마네의 작품을 끊임없이 옹호했다.

▶ 외젠 들라크루아, 〈민중을 이끄는 자유의 여신〉, 1830년, 파리, 루브르 박물관.
이 작품은 1830년 왕정복고에 반대한 민중 봉기를 주제로 다룬다. 들라크루아는 이 사건에 부분적으로 참여했지만 자유를 위해 싸운 영웅들을 시각적으로 표현하고자 했다. 자유의 여신이 이끄는 파리의 민중은 바리케이드를 치고 싸웠다. 이 그림은 사실적이면서도 매우 상징적인 성격을 지니고 있으며 혁명의 보편적 상징이 되었다.

▶ 들라크루아의 화실 사진.
오늘날의 이제 들라그루아 미술관.
1857년 들라크루아는 당시에 건설중이던 생 쉴피스 교회 근처로 이사하기 위해 마네가 방문하기도 했던 노트르담 드 로레트 거리에 있는 화실을 떠났다. 이 사진은 들라크루아가 살던 마지막 집이자 화실로, 많은 미술생도들이 조언을 구하고자 그를 찾아오곤 했다.

▶ 앙리 팡탱 라투르, 〈들라크루아에 바치는 경의〉, 1864년, 파리 오르세 미술관.
들라크루아의 죽음은 파리의 여러 화가에게 매우 커다란 사건이었다. 팡탱 라투르는 그를 존경했던 사람들을 거짓이 표시된 채 나섰다. 픽사 색에 그려진 들라크루아의 초상은 다른 사람들과 달리 약간 높은 곳에 걸려있다. 하지만 그림 속 진정한 주인공은 들라크루아에게 경의를 표하기 위해 모인 동료들이며 이들 속에 팡탱 라투르의 모습도 포함되어 있다.

▼ 마네, 들라크루아의
〈단테의 배〉의 복사본,
1856년경, 리옹 미술관.
이 작품은 마네가 들라크
루아의 작품을 복사한 유
일한 것이었다. 하지만
마네는 이 작품을 복사하
기 위해 원작보다 더 작
은 캔버스를 사용했다.
마네는 나이 많은 화가를
존경했지만 그의 회화적
양식을 좋아하지는 않았
으며 그의 작품 세계가
너무 '차갑다'고 느꼈다.

▼ 들라크루아, 〈단테의
배〉, 1822년, 파리, 루브
르 박물관.
이 작품은 들라크루아가
처음으로 살롱전에 전시
했던 작품이다. 이 그림
의 주제는 단테의 「신곡」
에서 따온 것이다.

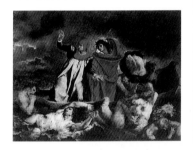

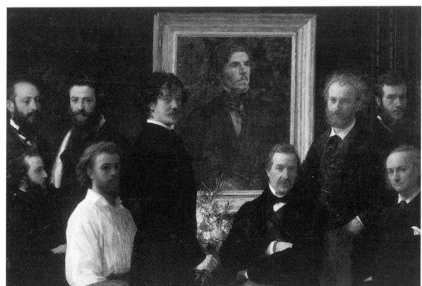

15

'생생한' 예술을 위한 전투

리얼리즘 회화를 둘러싼 논쟁은 19세기 후반의 프랑스 문화를 설명해준다. 1855년 귀스타브 쿠르베는 작은 팸플릿에서 '리얼리즘'이라는 용어를 정의하려고 시도했으며 화가들은 리얼리즘 회화의 시학을 신봉했다. 쿠르베가 설명하듯 1830년에 봉기했던 민중에게 낭만주의자라는 호칭을 적용했던 것처럼 사실주의자라는 호칭을 적용했다. 쿠르베는 스캔들을 일으키는 것을 좋아했으며 자신의 작품을 통해 사회적 이상에 대한 생각을 전달하려고 했다. 그는 과거 종교화나 혹은 역사화에서 주로 사용되었던 매우 커다란 규모의 작품에 매일 관찰할 수 있는 일상적인 장면을 담았다. 1855년 파리 만국박람회의 공식적인 전시회 대신 그는 〈리얼리즘 선언〉이라는 파빌리온을 전시장 밖에 만들어 자신의 작품을 전시했다. 쿠르베는 '이상'적인 형태를 통해 결정되는 교양 예술을 제시하기보다 그가 설명하는 것처럼 현실의 모습을 충실하게 재현해 '생동감 넘치는' 예술 작품을 그리고자 했다. 신화와 고대 역사를 다룬 역사화와 같이 아카데미 회화의 주제에서 벗어나기를 원했던 사람들은 가능한 좀 더 현실을 반영하는 주제를 선택해 작품을 그렸다. 리얼리즘은 미술 분야에서만 해당할 뿐 아니라 귀스타브 플로베르나 에밀 졸라와 같은 문학 작가들도 현실을 충실하게 작품에 담고자 했다.

▲ 질, 〈샹플뢰리〉, 「에클립스」의 표지, 1868년 3월 29일.
등장인물의 얼굴은 질 샹플뢰리로 귀스타브 쿠르베의 친구이자 리얼리즘의 이론가였다.

▼ 귀스타브 쿠르베, 〈돌 깨는 사람들〉, 1849년, 드레스덴, 국립미술관(2차 대전 당시 파손됨).
이 그림의 주제는 노동이다. 민중에 속하는 두 남자가 이 기념비적 작품의 주인공이 되었다. 쿠르베는 이들을 길에서 만났고 이 두 사람이 일하는 장면을 이상화하지 않고 보이는 대로 그렸다.

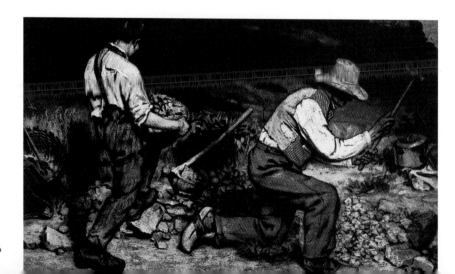

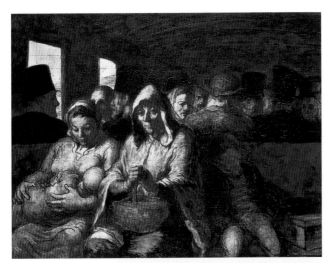

◀ 오노레 도미에, 〈삼등석〉, 1864년, 뉴욕, 메트로폴리탄 미술관.
이 작품은 당시에 파리에서 살아가던 하층민의 생활상을 보여준다. 남자와 여자들이 마치 짐승처럼 삼등칸에 앉아가고 있다. 이 와중에서 어머니는 아이에게 수유하고 있다. 매우 뛰어난 삽화가이기도 했던 도미에는 민중의 삶의 조건을 매우 주의 깊게 관찰해서 작품에 담았다.

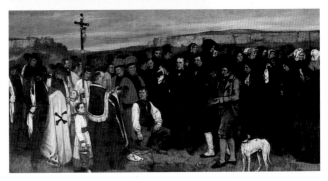

▶ 귀스타브 쿠르베, 〈오르낭의 장례〉, 1849년, 파리, 오르세 미술관.
이 그림은 화가와 동향인 어떤 사람의 장례식 모습을 담고 있다. 등장하는 사람들은 화가와 고향이 같은 농부와 상인들이다. 쿠르베는 지방 중산층의 모습을 거울로 비추는 것처럼 있는 그대로 충실하게 그렸다.

▼ 윌리엄 아돌프 부그로, 〈가난한 가족〉, 1865년, 버밍햄 미술관.
가난한 계급의 삶의 조건은 감동적으로 표현될 수 있다. 하지만 많은 사람들이 좋아하던 이런 종류의 작품은 리얼리즘 회화처럼 충격적이고 잔혹한 현실을 보여주지 않는다.

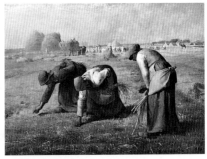

▲ 장 프랑수아 밀레, 〈이삭 줍는 사람들〉, 1848년, 파리, 루브르 박물관.
이 그림은 농촌 풍경을 즐겨 그렸던 밀레의 작품으로 매우 낭만적인 리얼리즘 회화 작품에 속한다. 그는 농부가 일하는 모습에 대한 존엄성과 고귀함을 고요한 장면에 담아냈으며 리얼리즘 회화를 통해 사회적 주제를 관객에게 성공적으로 전달하고 있다.

바르비종 회화 유파

아카데미에서 분류한 회화적 주제의 중요성을 둘러싼 등급 평가에서 풍경화는 가장 아래 등급에 속했다. 아카데미에서 가장 뛰어난 평가를 받은 장르는 역사화였다. 그 결과 역사 혹은 신화를 기술하기 위한 배경으로 자연을 묘사하는 '역사적 풍경화'라고 불리는 장르가 태어났다. 하지만 19세기 중반의 몇몇 화가들은 아카데미의 엄격한 기준에 반발하여 풍경화를 마치 독립된 장르처럼 다루고 퐁텐블로 숲의 경계에 있는 작은 마을인 바르비종에 자신의 화실을 옮기기도 했다. 그렇게 해서 바르비종 유파가 태어났다. 테오도르 루소, 장 프랑수아 밀레, 샤를 프랑수아 도비니 그리고 유명한 노 화가였던 카미유 코로에 의해서 바르비종 유파는 생기를 띠게 되었다. 이들은 자연과 어울려 살아가면서 자연스러운 회화적 표현을 자신의 작품에 담았을 뿐만 아니라 풍경을 매우 시적으로 표현했다. 비록 이 화가들이 그림을 자신의 화실에서 마무리 했지만 그리는 대상을 직접 관찰하기 위해 이젤을 가지고 야외에서 그림을 그리곤 했다. 그렇게 야외에서 그림을 그렸던 이들의 방식은 후에 인상주의 회화에도 영향을 끼쳤다. 전통적인 주제에 더 익숙했던 관객과 공식적인 평단은 바르비종 유파의 새로운 시도를 비판적으로 바라보았다. 단지 이들이 그린 작품 중에서 혁신적인 면이 적은 그림만 때때로 성공을 거둘 수 있었다.

▼ 테오도르 루소, 〈퐁텐블로 근교의 아프르몽에 있는 떡갈나무〉, 1852년, 파리, 루브르 박물관. 이 작품은 바르비종 유파의 가장 대표적인 화가인 테오도르 루소의 그림이다. 그는 아카데미에서 그림을 배웠지만 자연을 주제로 풍경화를 그렸다. 1850년대까지 루소가 퐁텐블로에서 그렸던 숲을 소재로 다룬 그림이나 거친 밑그림 같은 느낌을 주는 작품은 살롱전의 심사위원들에 의해 전시가 거부되었다. 하지만 시간이 흐르면서 루소는 파리에서 가장 흥미로운 화가가 되었다. 루소는 화가로서 사회적으로 성공한 후에도 꾸준히 바르비종에 남아 새로운 작품의 영감을 찾아 작업했다.

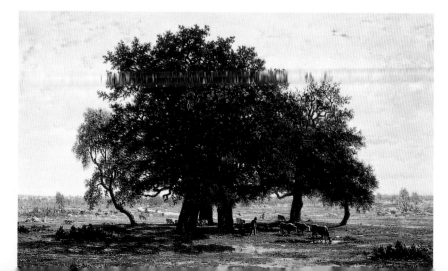

◀ 존 컨스터블, 〈작은 밀
집 마차〉, 1821년, 런던 내
셔널 갤러리.
이 풍경화는 영국 화가 존
컨스터블이 1824년 파리
살롱전에서 전시한 그림으
로 프랑스 화가들에게 매
우 혁신적인 작품이었다.
이들은 컨스터블의 작품에
서 새로운 방식으로 풍경
을 인식하고 표현할 수 있
는 가능성을 발견했다.

▶ 샤를 에밀 자크, 〈물
마시는 소 떼〉, 1849년,
파리, 오르세 미술관.
평론가들은 작은 크기의
그림인 경우에만 바르비종
회화 유파의 작품을 비판
하지 않고 허용했다. 하지
만 작품의 규모가 종교화
나 역사화의 규모보다 커
지면 많은 비판을 받았다.
많은 관람객들은 목가적
풍경, 시골 풍경을 주제로
다룬 작품들을 크게 그려
서 잘 보이게 만들고 중요
성을 부여하는 것에 대해
놀랐으며 이러한 시도를
좋아하지 않았다.

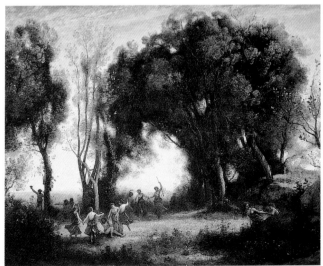

◀ 장 밥티스트 카미유 코
로, 〈어느 날 아침: 님프의
춤〉, 1850년, 파리, 오르세
미술관.
1850년 살롱전에 전시했
던 이 작품은 님프로 인해
신화를 다룬 그림에 익숙
했던 관객에게 쉽게 다가
갔다. 풍경화는 이야기의
배경이 되었고 다시 전통
회화 장르 속에 포함되었
지만 자연의 묘사에서 관
찰할 수 있는 평화로움과
바비종 회화 유파의 전형
적인 특징인 서정성이 돋
보인다.

예기치 못한 결혼

▲ 작은 레옹의 초상 사진

1849년 마네는 네덜란드 출신 피아노 교사였던 쉬잔 렌호프를 만나게 되었다. 몇 년 후에 쉬잔의 아들인 레옹 에두아르가 태어났는데 "마네가 한번도 밝힌 적은 없지만" 아마도 화가의 아들일 가능성이 많다. 쉬잔은 평생 마네의 동반자가 되었다. 마네는 쉬잔과 1863년에 네덜란드 남부의 소도시 잘트봄멜에서 결혼했고 마네의 친구들은 이 갑작스러운 소식에 놀랐다. 샤를 보들레르는 다음과 같이 이 사건을 표현했다. "마네는 나에게 정말 놀라운 예기치 못한 소식을 알려왔다. 그는 오늘 네덜란드로 가서 부인과 함께 돌아온다고 한다. 무엇보다도 마네는 그의 아내 될 사람이 아름답고 착하고 그리고 예술적 기질을 가지고 있다고 변명했다. 하지만 모든 보석 같은 재능이 단 한 사람의 여성에게 집중되어 있다면 그건 좀 너무한 일이 아닐까?" 이후에 아내 쉬잔과 레옹은 여러 번에 걸쳐 마네의 작품에 주인공으로 등장한다.

▼ 마네, 〈강독〉, 1865년 ~1873년, 파리, 오르세 미술관.
백색의 색조로 묘사되어 있는 일상의 풍경. 빛으로 가득찬 방에서 청소년이 된 레옹은 책을 읽고 어머니인 쉬잔은 집에 있는 소파에 편안하게 앉아 있다.

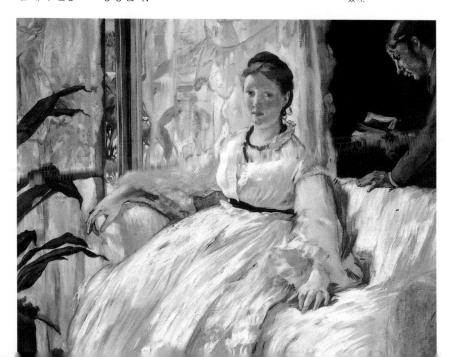

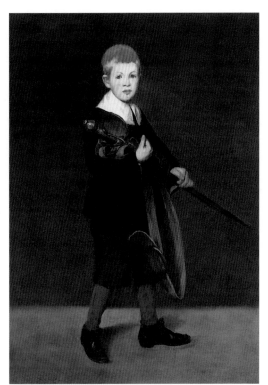

◀ 마네, 〈칼을 들고 있는 소년〉, 1861년, 뉴욕 메트로폴리탄 미술관.
작은 레옹을 위해서 마네는 스페인풍의 분위기를 띤 장면을 고안했다. 이 어린 아이는 머리를 돌려서 관객을 바라보고 있다. 손짓에는 약간 부끄러운 모습이 보인다. 이 커다란 칼은 마네가 쿠튀르의 화실에서 만났던 친구인 샤를 몽지노에게 빌린 것이다.

▼ 당대의 사진으로 남아 있는 쉬잔 렌호프의 모습. 많은 애정을 가지고 수잔과 레옹과 지내던 마네는 이들을 자신의 유산 상속인으로 지명했다. 화가는 그의 형제들과 어머니가 이 유산의 상속에 대한 이유를 이해할 것이라고 생각했고 이러한 선택이 매우 당연한 것이라고 확신했다.

▼ 마네, 〈피아노를 연주하는 마네 부인〉, 1867년~1868년, 파리, 오르세 미술관.
마네 어머니의 집에서 피아노를 연주하고 있는 쉬잔의 초상이다. 벽에 있는 거울에서 아버지가 모시던 스웨덴 왕이 선물한 금색의 매우 값비싼 추시계를 관찰할 수 있다.

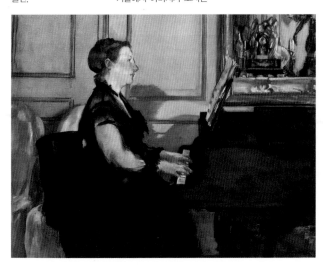

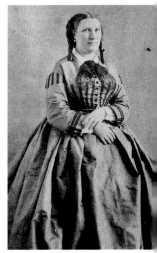

오스망 백작의 파리

당대의 사회를 세심하게 관찰했던 샤를 보들레르는 "파리는 인간의 심장 고동 소리보다 더 빠르게 변화한다"고 적고 있다. 이 시기에 파리의 도시환경은 정말 빠르게 변화하고 있었다. 이러한 도시의 구조를 변화시키는 중심에는 나폴레옹 3세가 센 강이 있는 파리의 도시 계획을 위임했던 장관 오스망 백작이 있었다. 파리는 20개의 행정구로 나누어졌으며 각각의 구역에는 파리 시청을 상위 기관으로 구청이 들어섰다. 새로운 도시계획을 통해 치안이 개선되었다. 프랑스에는 1848년에 일어난 혁명으로 파리의 중세 건축물이 남아있는 지역에 작은 골목들이 생겨났으며 이 골목들은 좁아 바리케이드를 세우기가 쉬워서 민중이 봉기했을 때 왕의 입장에선 통제하기가 어려웠다. 이에 비해서 오스망이 기획한 대로는 파리를 매우 넓은 기획도시로 변화시켜 나갔다. 새롭게 건설된 파리는 여러 유럽의 도시 기획 모델이 되었으며 빛으로 가득 찬 넓은 길과 광장, 센 강의 아름다운 다리, 우아한 건축물(이때 루브르 박물관 건축물이 완성되었다)과 극장(파리의 오페라 하우스)들이 들어섰다. 그리고 가스등이 등장했다. 이 때 파리에는 약 2만여 개의 가스등이 설치되어 빛의 도시라고 불리게 되었다.

▲ 나폴레옹 3세의 사진 (다게레오타입). 루이 샤를 나폴레옹은 루이 보나파르트와 오르탕스 드 보아르네 사이에서 태어난 나폴레옹 1세의 조카였다. 그는 1848년 공화국의 대통령으로 선출되었다. 1851년 쿠데타로 10년 임기의 대통령이 되었으며 1년 후 자신이 프랑스의 황제임을 선언했다. 하지만 1870년 스당 전투에서 패해 나폴레옹 3세의 제 2 제정은 막을 내렸다.

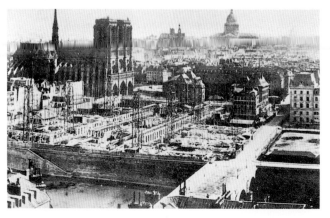

◀ 오스망의 도시기획이 이루어지던 1867년 노트르담 대성당의 풍경. 센 강변에 건설된 파리의 대성당은 1163년부터 지어지기 시작했으며 파리의 중세를 대표하는 상징이다. 오스망 시대의 노트르담 대성당은 대혁명 때 사람들이 프랑스 왕을 재현한 것으로 생각해 파손했던 교회의 장식조각 부분을 보수하고 있었다.

▶ 파리와 근교의 지도(일부), 1866년, 파리, 도시 역사 도서관.
이 석판화와 수채화를 사용한 지도는 오스망 백작의 것이다. 이 세부적인 지도는 '유럽' 구역에 있는 바티뇰 지역의 지도로 마네는 이 지역에서 살았다. 나폴레옹 3세가 생각했던 파리는 역사적 기념비 같은 도시였다. 파리는 궁전에서 필요한 모든 것을 제공할 수 있어야 했으며 반복되는 민중의 봉기를 진압할 수 있어야 했다. 좁은 골목을 대로로 바꾸는 것은 이런 문제를 해결하기 위한 시도였지만 충분한 결과를 만들지 못했다. 1871년에 일어난 봉기로 결국 프랑스의 마지막 제정은 끝났다.

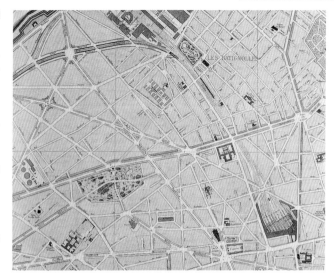

◀ 오스망 백작의 초상(인쇄본). 그는 1861년 파리에 자신의 흔적을 남기기로 결심했다. 그는 매우 혁명적으로 파리의 도시계획을 선도했다. 당시 건축가의 작업은 눈에 잘 띄지 않고 예술적으로 뛰어나지도 않았다. 단지 당대에 가르니에가 기획한 파리의 새로운 음악 극장인 오페라는 예외적인 건축물에 해당한다.

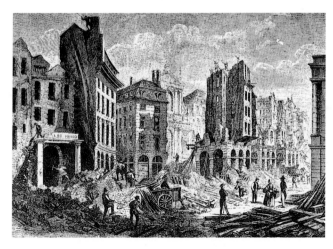

◀ 1861년의 판화에 나타난 파리의 오스망화(化)(Haussmannisation). 오스망의 도시계획에서 새로운 점은 새로운 건축적 구조물을 사용했다는 점이다. 그는 파리의 중앙시장을 위해 철과 유리를 사용해서 골조를 만들었다. 이 새로운 도시 환경은 졸라의 작품인 『파리의 바람』에 잘 묘사되어 있다.

피렌체 여행

1853년 마네는 동생 외젠과 처음으로 이탈리아를 여행했다. 이때 마네는 피렌체를 방문했다. 4년 후에 마네는 충분한 시간적 여유를 가지고 토스카나 지방의 주도인 피렌체를 다시 여행할 계획을 세우고 실행에 옮겼다. 두 번째로 피렌체에서 체류하는 동안 마네는 안눈치아타 교회의 회랑에 있는 안드레아 델 사르토의 프레스코를 복사하기 위한 허가를 신청했다. 이 시기 피렌체는 젊은 이탈리아 화가들의 중심 도시였다. 이 시기에 카페 미켈란젤로에서 마키아이올리 회화 유파가 발전하고 있었다. 기록이 남아있진 않지만 아마 마네는 당시 피렌체의 미술을 이끄는 미켈란젤로 카페의 미술가와 알고 지낸 것으로 보인다. 마키아이올리 회화 유파의 작품 특성과 프랑스 화가 마네의 작품을 비교해 볼 때 매우 유사한 점을 관찰할 수 있다. 몇 년 후에 미술 비평가이자 컬렉터였던 디에고 마르텔리는 마네가 '넓은 얼룩을 사용해서' 그림을 그렸다고 기술했으며 졸라 역시 '막 정의한 단순한 얼룩' 이라는 비평 용어를 사용해서 마네의 작품을 설명하기도 했다.(〈튈르리의 음악회〉)[마키아이올리 유파의 이름은 '얼룩' 을 의미하는 마키아(macchia)라는 단어에서 유래한다—옮긴이] 물론 카페 미켈란젤로의 마키아이올리 유파와 마네의 작품 세계는 다르지만 이 시기에 동일한 주제를 연구하고 있었던 것으로 보인다.

▲ 에드가 드가, 〈벨렐리 가족〉, 1858년~1867년, 파리, 오르세 미술관. 드가도 이탈리아와 매우 밀접한 관계를 맺고 있었다. 드가의 아버지 쪽 조부는 나폴리에 은행을 설립했고 여동생은 벨렐리 가문과 결혼해 피렌체에 살았다.

▼ 마네, 〈티치아노의 우르비노의 비너스 복사본〉, 1857년, 개인 소장. 피렌체에 체류하면서 마네는 우피치 미술관을 방문했으며 이 작품을 복사했다. 마네는 베네치아 거장의 작품을 보게 되었고 이탈리아 미술을 접하게 되었다. 이러한 것은 마네의 작품 세계 발전에서 매우 중요한 부분을 차지한다.

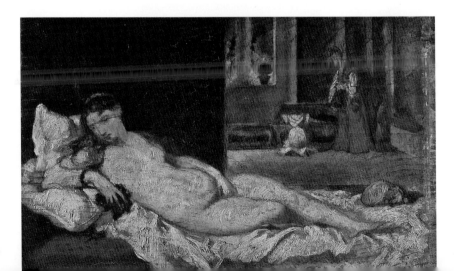

◀ 마네, 안드레아 델 사르토의 〈불경한 사람의 처벌〉의 일부 스케치, 피렌체의 산티시마 안눈치아타 성당의 회랑에 있는 프레스코, 1857년, 파리, 루브르 박물관.

▼ 마네, 안드레아 델 사르토의 〈세례 받는 사람들〉의 일부 스케치, 피렌체의 산티시마 안눈치아타 성당의 회랑에 있는 프레스코, 1857년, 파리, 루브르 박물관.

마키아이올리

피렌체의 카페 미켈란젤로에서 마키아이올리 회화가 탄생했다. 전통적으로 밑그림처럼 여겨졌던 색상을 넓게 사용하고 단축적인 방식을 사용해 그림을 그렸다. 아카데미 회화에서 주장했던 완결된 작품과 대조적으로 마키아이올리 화가들은 현실의 장면을 순간적으로 포착하는 수단으로 색의 덩어리를 가지고 강한 명암의 대비를 통해 대상을 표현했다. 이들은 종합적이고 명료하게 양감을 정의하기 위해 얼룩 같은 색의 덩어리를 사용했으며 양감을 강조하기 위해 명암을 사용했다. 카페 미켈란젤로는 이탈리아 전역에서 화가들이 모여드는 곳이었다. 그렇게 해서 피렌체는 이탈리아의 예술을 혁신하는 중심지가 되었다. 카페 미켈란젤로를 방문하던 화가 중에는 시뇨리니, 파토리, 레가, 세르네시, 단코나, 카비안카와 아바티가 있었다.

◀ 텔레마코 시뇨리니, 〈레리치의 생선 파는 여인들〉, 1860년, 밀라노, 개인 소장.
마키아이올리 회화 유파가 새롭게 제안한 회화적 문제 중에는 주제의 선택도 포함되어 있다. 이들은 일상적인 현실을 다루었으며 사회적인 문제점을 관찰하는 데 많은 주의를 기울였다.

학교 같은 루브르 박물관

당대의 젊은 예술가들은 종종 루브르 박물관에 가서 전시되어 있는 걸작을 모방하곤 했다. 물론 과거와의 관계를 떠나 새로운 예술을 위해서 박물관을 불태우고 싶어 하는 몇몇 작가도 있기는 했지만 루브르 박물관은 항상 예술가들에게 매우 중요한 장소였다. 루브르의 그림 전시실을 방문하면서 젊은 화가들은 어느 정도 아카데미의 엄격한 규범에서 벗어날 수 있었다. 박물관 전시실에서 화가들은 자신이 연구하고 싶은 거장의 작품을 공부할 수 있었다. 마네는 이중 몇몇 거장의 작품을 열정적으로 연구했다. 루브르 박물관에 전시된 거장의 그림을 복사하면서 그는 거장들의 비밀을 이해하려 했으며 거장의 개인적인 양식이 지닌 특성을 이해하고자 했다. 단순한 복사를 넘어서 그는 과거의 거장들의 작품이 지닌 분위기를 다시 그려내고 싶어했다. 그가 주로 많이 관찰했던 거장은 벨라스케스, 고야, 티치아노, 틴토레토, 샤르댕, 루벤스와 할스였다. 박물관에서 구입한 문화재를 통해서 마네는 거장의 작품이 지닌 분위기와 개인적인 이야기가 함께 있는 그림을 그리고자 했다. 종종 거장의 작품을 복사하면서 마네는 자신의 개인적인 이야기를 적어 넣었으며 그가 좋아하는 거장의 작품을 자신의 새로운 방식으로 그려내기도 했다. 예를 들어 〈생투앙에서의 낚시〉는 안니발레 카라치의 작품인 〈낚시〉와 루벤스의 〈스텐 성의 정원〉을 모방해서 그렸지만 자신과 동료의 모습을 함께 그려 넣었다. 마네가 이 시기에 많이 다룬 자서전적 요소는 쉬잔과 결혼한 사건이었는데 이런 점은 결혼을 상징하는 전통적인 요소인 개, 부지개, 교회를 많이 복사했던 점에서 알 수 있다.

▶ 장 밥티스트 시메옹 샤르댕, 〈비누방울〉, 1745년, 워싱턴 내셔널 갤러리.
마네가 자신이 좋아하는 화가의 작품을 어떻게 연구해서 작품 세계를 발전시켜 나갔는지 알기 위해서 당시 파리에서 경매에 부쳐진 샤르댕의 작품과 마네가 1867년에 그렸던 동일한 제목의 작품을 비교해볼 필요가 있다. 마네는 샤르댕의 작품을 좋아했으며 특히 그의 정물화를 좋아했다. 그림에 등장하는 주인공의 놀이는 전통적으로 마치 비누거품처럼 아름답지만 금방 사라지는 불안정한 지상의 삶을 상징한다. 마네는 당대의 현실에서 만날 수 있는 장면을 통해서 동일한 이미지를 그리는 것을 선호했다. 여기에 그려진 소년은 젊은 레옹으로 즐겁게 놀면서 시간을 보내고 있다.

◀ 루벤스, 〈스텐 성의 정원〉, 1635년경, 빈, 미술사 박물관.
루벤스는 자신보다 37살이 어린 아내 엘레나 푸르망을 그림에 그려 넣었다. 마네는 루벤스의 작품이 가지고 있는 분위기, 구도, 그리고 인물의 의상을 연구했다.

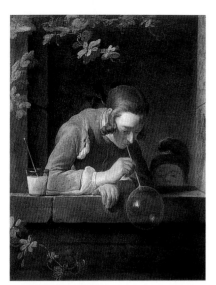

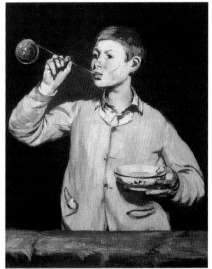

▲ 마네, 〈비누방울〉,
1867년, 리스본, 칼로스테
굴벤키안 재단.
마네는 샤르댕의 작품을
리얼리즘 회화로 다시 그
렸다. 하지만 샤르댕의 그
림에 비해 구도를 단순화
했으며 레옹은 어깨를 펴
고 턱을 들고 있는 모습
으로 그려졌다. 레옹의 보
기 드문 자세는 관객이
그림에 집중하도록 만들
고 있다.

▲ 마네, 〈생투앙의 고기잡
이〉, 1861년~1863년, 뉴
욕, 메트로폴리탄 미술관.
마네는 종종 과거의 작품
에 개인적인 삶을 담았다.
이 경우에 마네는 사랑하
는 아내 쉬잔을 위해 루벤
스의 작품을 사용했다. 멀
리 배경에는 레옹이 앉아
서 낚시를 하고 있다. 모네
의 응접실에 걸려 있던 것
으로 추정되는 작품이다.

▶ 마네, 〈13인의 집회(디
에고 벨라스케스의 〈작은
기사들〉을 보고 그림)〉,
1858년~1859년, 노퍽, 크
라이슬러 박물관.
마네가 복사한 원작은 루
브르에 보관되어 있으며
그가 매우 높게 평가했던
디에고 벨라스케스의 작품
으로 추정된다.

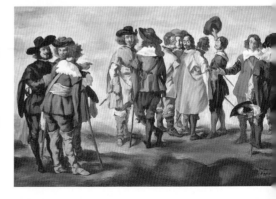

살롱전: 진정한 전투

프랑스 정부는 프랑스 아카데미를 통해서 2년마다 한 번 그리고 나중에는 매년 열리게 되는 살롱전이라고 불리는 공식적인 미술 전시회를 조직했다. 살롱전은 미술 전시회라기보다는 매우 복합적인 행사였다. 이는 파리의 모든 미술가들에게 자극을 주었으며 젊은 미술 생도에게 자신의 이름을 알릴 수 있는 유일한 기회이자 기존 화가들에게는 자신의 가치를 알릴 수 있는 기회였다. 살롱전의 전시 작품을 선정하는 위원들은 아카데미에서 선출되었다. 하지만 살롱전에 전시할 수 있는 작품으로 선정되었다고 해서 그 작품이 관중에게 잘 보이는 곳에 걸린다는 것을 의미하지 않는다. 그래서 화가들은 자신의 작품이 좋은 위치에 걸리기 위해 노력해야 했고 일간지로부터 좋은 평가를 받기를 희망했다. 살롱전에 전시한다는 것은 양날의 칼이었다. 신랄한 비평을 통해 작품에 대한 경외심이 사라질 수도 있었으며 미래에 작품을 주문할 수 있는 잠정적인 고객인 관람객에게 화가의 이름이 불명예스럽게 기억될 수도 있었다. 작품 선정 위원들은 몇몇 예외적인 상황을 제외하고는 대부분 아카데미 출신의 화가를 뽑았으며 에콜 데 보자르에서 가르쳤던 아카데미의 회화적 규범을 모두 만족시킬 수 없는 젊은 미술가들에게 살롱전에 출품한다는 것은 정말 어려운 일이었다.

▲ 〈살롱전 리뷰〉, 1874년, 파리, 국립 도서관. 살롱전을 바라보는 희화된 관점. 당시에 살롱전은 프랑스의 제한된 문화 행사가 아니라 세계적인 행사였다.

▼ 장 레옹 제롬, 〈캔다울의 왕〉, 1859년, 퐁세 미술관. 1859년에 열린 살롱전을 통해 볼 때 프랑스 미술의 흐름이 변하기 시작한다는 점을 알 수 있다. 여러 화가가 역사화에 많은 관심을 가지기 시작했다. 하지만 여전히 아카데미 미술은 살롱전의 가장 중요한 전시물이었다.

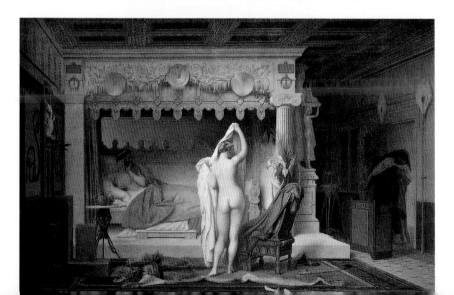

◀ 1861년 살롱전의 사진. 살롱전에서 그림들은 여러 줄로 전시되었다. 작품을 보기 좋은 곳에 거는 것은 화가들의 첫 번째 걱정거리였다. 중요하지 않게 여겨지는 작품들은 관람하기 어려운 윗부분에 걸렸기 때문이다. 또한 종교, 역사, 신화적 주제를 다룬 작품만 크기가 클 수 있었다.

◀ 산업 전시장에 기획된 1855년 살롱전의 전경. 아카데미에서 수학하지 않은 젊은 예술가들은 살롱전에 전시하기가 매우 힘들었다. 이들 중 몇몇 화가는 살롱전에 전시하는 것을 포기하고 자신의 작품을 관객에게 보여주기 위한 다른 대안 공간을 찾았다. 에두아르 마네는 이러한 시도에 반대 입장을 가졌으며 살롱전에서 자신의 작품을 전시할 필요가 있다고 생각했다. "살롱전은 진정한 전투의 장이기 때문에 살롱전에 작품을 걸어야 한다." 그러나 심사위원, 군중의 의견, 그리고 공식 평단은 항상 마네의 마음을 매우 불편하게 만들었다.

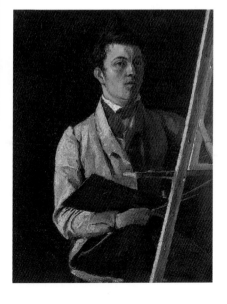

▶ 장 밥티스트 카미유 코로, 〈자화상〉, 1825년, 파리, 루브르 박물관. 1864년 살롱전의 심사위원은 작품 선정에 있어서 현명하고 열린 태도를 유지했다. 카미유 코로는 더 많은 풍경화와 도시 경관화를 걸어야 한다고 동료들을 설득했다. 이 해의 살롱전 심사위원은 새로운 규칙을 따라야 했다. 살롱전 심사 위원의 4분의 3이 예전 살롱전에서 수상한 화가로 선택되어야 한다는 것이었다. 그 덕분에 성공한 화가였던 코로는 심사위원이 되고 작품을 전시할 수 있었다.

〈스페인 기타 연주자〉

▶ 마네, 〈늙은 연주자〉,
1862년, 워싱턴, 내셔널
갤러리.
음악가라는 주제는 마네
의 작품에 종종 등장한
다. 이 그림의 주인공은
여러 인물들에 둘러싸여
있으며 그중에는 압생트
를 마시는 사람도 있다.

마네는 1861년 살롱전에 〈스페인 기타 연주자(뉴욕, 메트로폴리탄 미술관)〉를 전시해 큰 성공을 거두었다. 들라크루아와 앵그르는 이 작품을 보고 마네를 칭찬했다.

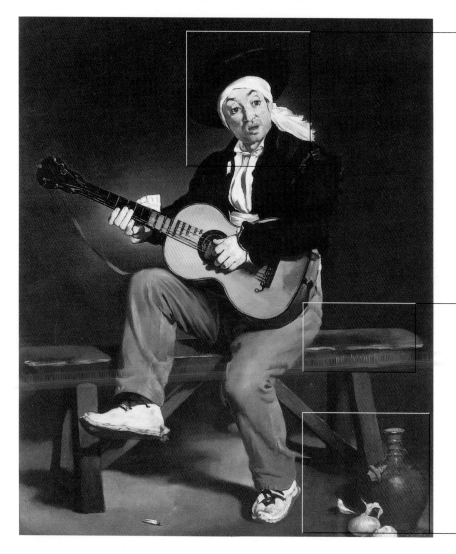

▶ 〈압생트를 마시는 사람〉의 실패로 파리의 지옥 같은 상황에서 막 벗어난 마네는 스페인 풍의 초상화를 그릴 것을 결정했다. 살롱전에서 전시 위치가 좋지 않았음에도 불구하고 이 작품은 어느 정도 성공을 거두었다. 여러 우호적인 평가 덕분에 이 작품은 후에 잘 보이는 장소로 옮겨졌고 '영예로운 평가'를 받았다.

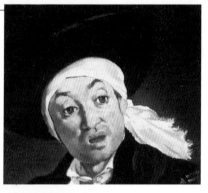

▲ 마네, 〈기타와 모자(일부)〉, 1862년, 뉴욕 공립 도서관.
마네의 작품에는 여행에서 접했던 스페인의 매력이 담겨있다. 루브르를 처음 방문했을 때부터 그는 스페인 예술가들에게 관심을 가지고 있었다. 마네의 작품에는 투우와 지중해의 분위기 등이 어우러지는 스페인에 대한 생각이 담겨있다.

◀ 작품의 성공으로 마네의 이름은 촉망받는 젊은 화가의 그룹에 포함되었다. 스페인 문화의 매력은 당시 파리에 많은 반향을 불러일으켰다. 〈기타 연주자〉는 현실에 대한 관찰과 이국적 취향을 적당히 섞어서 표현했으며 동시에 스페인 풍의 개인적인 양식이 반영되어 있다.

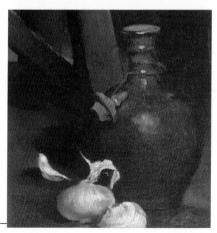

◀ 테라코타로 구운 물병과 두 개의 양파. 뛰어난 정물화는 아마도 1600년대 스페인 예술가인 수르바란의 작품과 같은 느낌을 준다. 이 세부를 그리기 위해서 마네는 자신의 재능을 드러낸다. 사람들은 색의 대비와 대상의 양감, 하얀 빛의 반사 표현, 어두운 배경으로 사라져가는 그림자, 전경에 떨어져 있는 담배꽁초에서 관찰할 수 있는 사실적인 표현을 알아채고 흥미롭게 이 그림을 바라보았다.

스페인 느낌이 반영된 그림

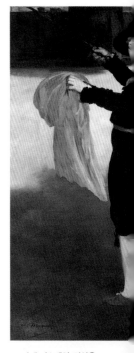

〈스페인 기타 연주자〉가 살롱전에서 성공하자 마네는 이와 유사한 그림을 많이 그렸다. 2년간 마네는 스페인 분위기가 물씬 느껴지는 약 15점의 작품을 그렸다. 이 시기의 작품 색조에서 스페인의 영향이 매우 잘 느껴지며 당시의 비평가였던 베르탈은 이를 두고 '바티뇰 거리의 수르바란인 돈 마네와 쿠르베'라고 불렀다. 여기에서 바티뇰은 마네가 살던 파리의 지역 이름이다. 당시 마네는 개인적으로 스페인을 방문하지 않았었지만 루브르 박물관에 전시된 스페인 회화 작품을 공부했다. 루브르 박물관은 1848년까지 루이 필리프 오를레앙공의 컬렉션을 전시하고 있었으며 후에 이 컬렉션은 전시에서 제외되었다. 그는 이때 프라도의 몇몇 걸작을 찍은 사진과 판화를 볼 수 있었다. 마네가 관찰한 스페인 회화에서는 연극 공연, 민속 행사가 풍부한 의상의 색조와 인물의 행동을 섬세하게 표현했다. 마네는 유사한 장르의 작품이 없어도 거장의 양식을 잘 관찰한 후 개인적인 해석을 담아 자신의 작품 속에 주제를 표현했으며 필요에 따라 자유롭게 적용했다. 그는 파리의 현실을 묘사하기 시작했다. 하지만 그 결과 재능 있는 화가로 평가받던 마네는 살롱전에서 점차 거부당하는 화가가 되었다.

▲ 마네, 〈스페인 의상을 입고 있는 빅토린 뫼랑〉, 1862년, 뉴욕, 메트로폴리탄 미술관. 빅토린은 마네가 선호하던 여성 모델이다. 그녀는 가상의 투우 경기장에서 경직되고 불분명한 자세를 취하고 있다.

▼ 마네, 〈투우〉, 1864년, 뉴욕, 프릭 컬렉션. 당시의 비평가들은 스페인을 주제로 다룬 그림을 그렇게 싫어하지 않았다. 당시의 저명한 비평가인 테오필 고티에는 벨라스케스가 이 작품을 보았다면 재능이 풍부한 파리의 화가에게 윙크하면서 인사했을 거라고 말했다.

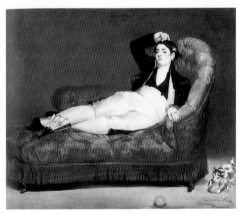

▶ 마네, 〈스페인 복장을 한 젊은 여인〉, 1862년, 코네티컷, 예일 대학교 미술관.
이 작품에는 수수께끼 같은 고양이와 우리를 응시하는 소녀의 시선 같은, 이후의 마네 작품에서 보게 되는 전형적인 요소들이 드러나 있다. 이 여인은 고야를 매우 좋아하던 사진작가 나다르의 연인이었다.

◀ 마네, 〈죽은 투우사〉, 1864년, 워싱턴, 내셔널 갤러리.
마네가 그린 이 강렬한 이미지는 단축법을 사용해서 죽은 투우사를 표현한 것이다. 화가의 시선은 매우 명료하지만 차갑진 않다. 즉, 이미지가 보여주는 냉혹한 사실적 모습에서 우리는 예술가가 이 극적인 사건에 참여했고 감정이 격해졌다는 사실을 발견할 수 있다. 투우사는 죽을 때까지 투쟁하는 영웅적 인간의 상징이다.

▼ 프란시스코 고야, 〈옷 입는 마하〉, 1801년~1803년, 마드리드, 프라도 미술관.
마네는 이 작품의 영향을 받았다. 마네는 나다르라고 부르는 펠릭스 투르나숑의 연인을 그리기 위해서 이 작품을 사용했다. 고야에 대한 친구의 존경심으로 마네는 나다르의 연인을 파리의 마하처럼 그려 주었다.

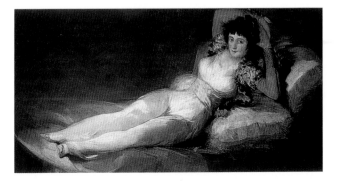

스캔들을 불러온 얼굴: 빅토린 뫼랑

1862년 마네가 기요 거리에 있는 새로운 화실로 옮긴 지 얼마 되지 않아 빅토린 뫼랑을 알게 되었다. 그녀는 18살의 소녀로 이미 쿠튀르의 모델로 일했다. 빅토린은 마네의 작품인 〈스페인 의상을 입고 있는 빅토린 뫼랑〉에 등장했으며 〈여행하는 여자 연주자〉에서 마네가 그리고 스캔들을 불러일으켰던 여성의 모델이 되었다. 빅토린을 모델로 그리고 '해석한' 여인들은 파리의 중산층 혹은 민중의 일상을 대변했다. 그 결과 마네는 당시 한정된 감상자를 위해 일했던 비평계의 냉혹한 비판에 맞서야 했다. 〈기타를 연주하는 여인〉의 경우, 마네는 화실 주변에서 만난 한 여인의 모습을 담았다. 그녀는 손에 기타를 들고 유명했던 카바레에서 막 나오고 있었다. 마네는 그녀에게 곧바로 다가가서 자신을 위해서 모델이 되어줄 수 있는지 물어보았다. 그녀가 모델이 되는 일을 거절했지만 마네는 이것으로 낙담하지 않았다. 결국 빅토린이 기타를 연주하는 여인의 모델이 되어줄 것이기 때문이었다. 이 작품은 더 이상 스페인의 이국적인 모습을 전달하지 않았으며 고전 미술의 비너스처럼 상상을 통해 그려진 것이 아니었다. 사람들은 빅토린을 소재로 그린 기타를 연주하는 여인이 당대의 살아 숨쉬는 현실을 생생하게 표현했다는 점에서 충격을 받았다. 마네를 옹호했던 폴 메츠 같은 비평가조차 이 그림 앞에서 "마네는 자신의 본능으로 불가능한 왕국에 들어갔다"면서, "마네를 따라 그 왕국까지 들어갈 수는 없다"라고 말했다.

▶ 마네, 〈기타를 연주하는 여인〉, 1867년~1868년, 파밍턴, 힐스테드 미술관.
이 작품은 유명한 빅토린의 초상이다. 사람들은 마네의 초상화를 좋아하지 않았고 주제를 불쾌하게 표현한다고 비판했다. 예를 들어 조각가 브루네 부인은 마네가 그린 그녀의 초상화를 전시하는 것을 정중히 거절했었다. 마네는 브루네 부인의 초상화를 전시하기 위해서 모델의 이름을 적을 수 없었다. 결국 그는 '마담 B'라고 단순하게 제목을 써 넣었다.

▲ 마네 〈길거리의 여성 연주자〉, 1862년, 보스턴 미술관.
빅토린이 마네가 카바레에서 나오고 있는 길에 우연히 만난 연주자의 의상을 입고 있다. 그녀는 보들레르가 자신의 시에서 고귀하게 표현한 지옥 같은 도시의 일상을 살아갔다. 그녀는 예술작품의 주제가 되지 않는 사회계급에 속했다.

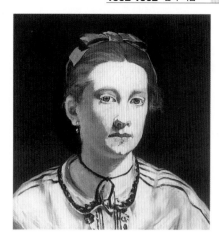

▶ 마네, 〈빅토린 뫼랑〉, 1862년, 보스턴 미술관. 이 작품을 그리면서 마네가 관심을 가졌던 것은 빅토린을 표현하는 불규칙한 선들이다. 이 작품에서 마네는 빅토린을 보고 회화적 연구 결과에 따라서 매우 간결하게 그려냈다. 그는 넓은 붓을 사용해 당시 유행처럼 색조를 표현하는 것을 피했다. 이 소녀의 얼굴은 강한 빛을 받아 어두운 배경과 강한 대비를 이룬다. 빅토린의 목에는 검은 리본이 있는데 이는 종종 마네가 그린 여인의 초상에 함께 묘사되어 있다.

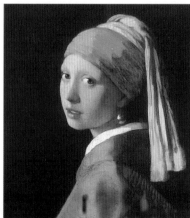

◀ 얀 베르메르, 〈진주 귀걸이를 한 소녀〉, 1665년경, 헤이그, 마우리츠하위스 왕립 미술관. 마네는 다시 과거 거장의 작품을 참조하고 있다. 네덜란드 화가인 베르메르의 작품과 〈빅토린 뫼랑의 초상〉은 빛에 드러나는 얼굴의 윤곽, 강렬한 시선 처리, 구도의 단순함과 같이 비슷한 점이 많다.

◀ 마네, 〈올랭피아(일부)〉, 1863년, 파리, 오르세 미술관. 빅토린은 〈올랭피아〉의 모델이었다. 이 작품은 마네의 작품 중에서 스캔들을 가장 많이 불러 일으켰던 그림이다. 목에 검은 리본과 팔찌만을 차고 있는 〈올랭피아〉는 파리에 사는 사람들의 절반을 놀라게 했을 정도로 스캔들을 일으켰다. 빅토린은 사실 평범한 여자아이가 아니었다. 그녀는 좀 별난 데가 있었고 기타를 칠 줄 알았으며 종종 스케치하는데 열중하기도 했다.

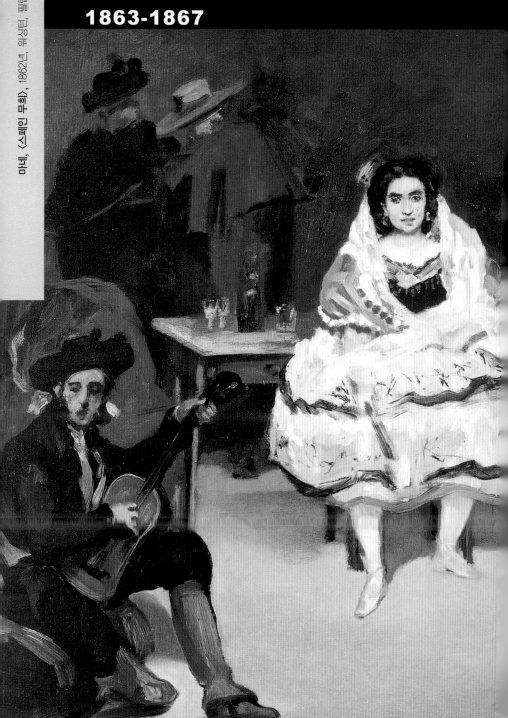

1863-1867

마네, 〈스페인 무희〉, 1862년, 워싱턴, 필립스 컬렉션

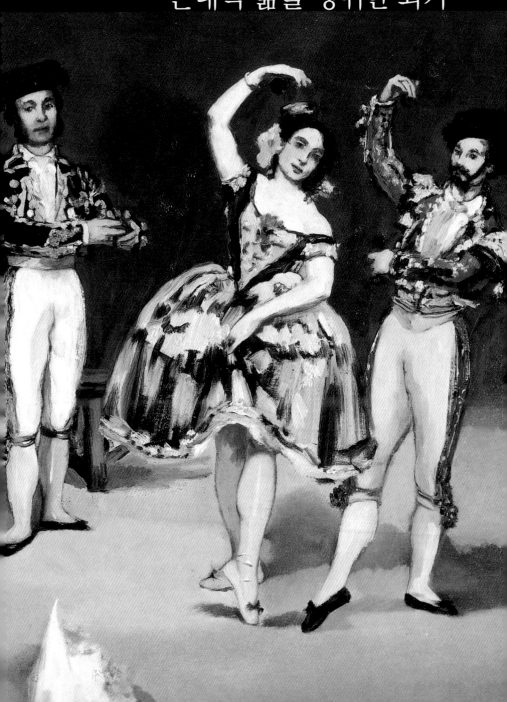

〈튈르리의 음악〉

　　　　1862년에 마네가 그린 이 작품은 현재 런던 내셔널 갤러리에 보관되어 있다. 같은 해에 마네는 〈튈르리의 음악〉을 파리의 마르티네 화랑에 전시했으며 이미 익숙해진 비판을 받았다. 하지만 무엇보다도 단축법의 적절한 사용과 색을 넓게 칠해서 얻은 회화적 효과는 매우 놀랍다.

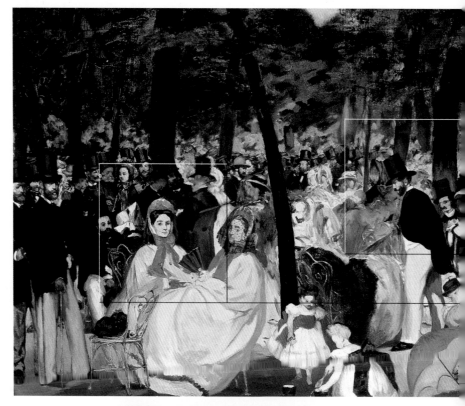

▶ 아돌프 멘첼, 〈튈르리 정원의 오후〉, 1867년, 드레스덴, 국립미술관.
독일 예술가의 시선은 마네의 작품과 매우 다르다. 멘첼은 유쾌하고 자그마한 이야기들로 구성된 세부가 잘 묘사되어 있는 작품을 그렸다.

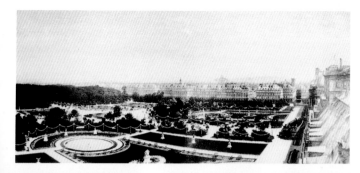

◀ 당시 사진에 남아있는 튈르리 정원의 모습. 나폴레옹 3세는 종종 튈르리 성의 공원을 찾아오곤 했다. 이곳에서 일주일에 두 번 음악회가 열렸다.

◀ 튈르리에서는 종종 당대 파리의 주요 인물들을 만날 수 있었다. 이중에는 보들레르와 외젠처럼 마네의 친구와 친척도 있었다. 이 장면에서 외젠은 한 우아한 부인과 이야기를 나누고 있다. 하지만 당시에 사람들은 이 그림의 주제를 좋아하지 않았다. 이 작품은 너무 일상적인 이야기를 다루고 있기 때문에 예술적인 분위기를 전할 수 없는 것으로 평가받았다.

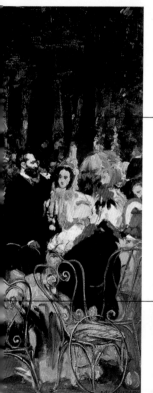

◀ 사람들은 적당한 거리를 두고 색의 얼룩과 자유롭고 경쾌한 붓의 터치로 묘사되어 여러 가지 옷을 입고 있는 사람들이 떠드는 소리로 가득한 장소의 분위기를 잘 전달한다. 이 그림은 젊은 화가들의 관심을 끌었으며 야외에서 그린 그림과 유사하지만 여러 가지로 새로운 점이 많은 작품이다. 이 작품도 인상주의 회화가 탄생하는 데 영향을 끼쳤다.

친구 샤를 보들레르

"근대성은 항상 일시적이며 포착한 순간 멀리 도망가 버리는 우발적인 면을 지니고 있다. [...] 모든 고대의 화가는 당시에 근대적이었다. 과거의 순간을 담고 있는 매우 뛰어난 초상화도 당대의 의상을 입고 있다. 이는 매우 완벽하게 조화를 이루고 있다. 왜냐하면 의상과 머리 장식, 손짓, 시선, 웃음이 삶의 활기를 구성하고 있기 때문이다(모든 시대는 자신의 행동 방식과 시선, 웃음을 가지고 있다)." 보들레르는 근대 화가의 삶이라는 글에서 이렇게 표현하고 있다. 이 작품은 콩스탕탱 기에게 헌정되었지만 현대의 삶을 담아낼 수 있는 주제에 관심이 많았던 마네의 회화적 연구와도 관련되어 있다. 이 둘은 처음 만났을 때부터 친구가 되었으며 서로 의견을 주고받으며 생각을 공유했다. 마네의 작품과 보들레르의 글 사이에는 비슷한 점이 매우 많다.

▼ 마네, 〈장례식〉, 1867년, 뉴욕, 메트로폴리탄 미술관.
완결되지 않은 이 작품은 보들레르의 장례식을 그린 것으로 추정된다. 이 날은 매우 덥고 변덕스러운 날씨였다 약 백 명 정도이 많은 사람들이 보들레르의 장례식을 보기 위해 파리 근교에서 열린 행사에 참석했다. 칙칙한 색조와 안개가 자욱한 대기는 아마도 마네의 마음을 반영하는 것이겠지만 동시에 죽은 친구의 시 분위기를 전달하고 있기도 하다.

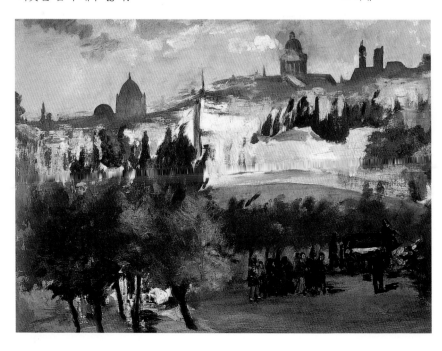

예술 비평가로서 보들레르

들라크루아를 존경했으며 쿠르베와 마네의 친구이자 『악의 꽃』을 쓴 시인은 미술에도 많은 관심을 가졌다. 회화적인 이미지로 가득찬 시들의 저자이자 현실의 다양한 색을 회화적으로 그려내는 언어의 마술사였던 보들레르는 화가들의 감정을 잘 이해할 줄 알았다. 그는 당시 그가 살아가던 시대에 막 싹트던 예술의 탄생을 지켜보았다. 매우 주의 깊은 관찰을 토대로 작품을 분석하면서 그는 주제 이상의 다른 요소들, 즉 색의 조화, 그리는 힘, 창조적인 인상을 언급했다. 보들레르는 앵그르의 그림을 앞에 두고 그가 "천재의 숙명인 에너지를 벗겨내고 있다"고 비판하였으며 들라크루아의 낭만주의적인 열정을 더 선호했다. 하지만 마네의 작품 속에서 보들레르는 자신의 또 다른 자아를 발견할 수 있었다.

▲ 마네, 〈보들레르의 초상〉, 1868년, 스톡홀름, 국립 미술관.
마네는 보들레르의 초상을 시인에 관한 책을 낼 때 사용하고 싶어 하던 아슬리노 출판사에게 주었다.

▶ 귀스타브 쿠르베, 〈화가의 화실(일부)〉, 1854년~1855년, 파리, 오르세 미술관.
쿠르베가 그린 예술가의 연구에 관한 알레고리가 반영되어 있는 이 커다란 규모의 작품에서 친구인 보들레르도 등장한다. 두 사람의 우정은 초상화를 바라보는 관점 때문에 깨졌다. 이 논쟁으로 쿠르베의 리얼리즘과 보들레르의 근대적이고 생생한 예술이 구분되었다. 보들레르가 쓰고 있는 것처럼 예술은 당시 사회의 장단점을 포함해 반영한다.

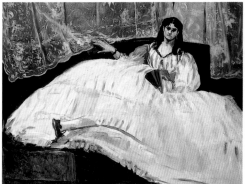

◀ 마네, 〈잔 뒤발의 초상〉, 1862년, 부다페스트, 근대 미술관.
마네는 보들레르의 '나이 많은 어린애'였던 연인의 초상을 동정의 눈길을 담아 그렸다. 전경의 다리에서 보이는 부풀어 오른 치마는 그녀가 중풍을 앓고 있음을 보여준다. 이 작품은 잔의 추한 모습과 주변 사물의 묘사로 스캔들을 일으켰다.

〈로라 드 발랑스〉

이 그림에 등장하는 인물은 로라 메레아로 마리 아노 캄프루비가 이끄는 마드리드 극단의 제1발레리나였다. 이 극단은 1862년 처음으로 파리에서 공연했다. 오늘날 이 작품은 파리 오르세 미술관에 있다.

▶ 프란시스코 고야, 〈알바 백작부인〉, 1797년, 뉴욕, 미국 스페인 협회.
이 작품은 쿠르베나 마네에게 스페인 예술의 느낌을 잘 알게 해주었으며 많은 영향을 끼친 프란시스코 고야의 그림이다. 두 프랑스 화가는 고야의 작품에 등장하는 백작부인의 자세와 유사한 인물화를 그렸다.

▼ 귀스타브 쿠르베, 〈아델라 게레로 부인〉, 1851년, 브뤼셀, 왕립 미술관.
마네는 벨기에로 여행 갔을 때 벨기에에 있던 쿠르베의 그림을 보지 못했다. 하지만 포즈와 구도의 유사함은 그들이 동일한 작품에서 영향을 받았다는 사실을 알려준다. 이 두 사람이 영향을 받은 작품은 고야의 초상화였다.

▲ 이 초상화에서 강한 색상의 대비를 관찰할 수 있다. 어두운 색조는 빛을 반사하는 붉은색과 분홍색에 의해서 강조된다. 보들레르는 로라의 환영(幻影)을 "장밋빛과 검은색 보석이 만들어낸 예기치 못한 아름다움"이라고 묘사했다. 무희의 지중해풍 매력은 세비야의 전통춤인 플라밍고와 함께 파리에 도착해서 당시 여러 예술가들에게 감동을 주었다.

▶ 〈로라 드 발랑스〉, 1863년, 파리, 국립 도서관.
무희들의 파리 방문은 마네가 사실에 바탕을 둔 '스페인의 전형'을 그릴 수 있는 기회였다. 모네는 친구였던 자샤리 아스트뤼크의 음악 악보 표지를 위해 자신이 그린 유화를 석판화로 다시 작업했다. 이 작품의 위편에는 아스트뤼크의 자필로 매우 인기 있는 친구였던 앙리 팡탱 라투르에게 보내는 헌사가 적혀있다.

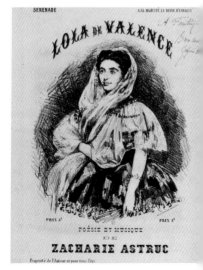

43

에드가 드가

나폴리에서 은행을 개업하기도 했던 귀족 가문의 후손인 드가는 매우 전통적인 교육을 받으며 자랐다. 드가는 법학과에 등록했으나 곧 예술에 대한 자신의 열정을 깨닫게 되었다. 이탈리아를 여행하고 싶었던 드가는 로마 대상[Prix De Rome, 프랑스 아카데미에서 젊은 화가나 조각가를 선발해서 일 년간 로마에서 미술을 배울 수 있게 주는 장학금-옮긴이]을 신청할 기회를 버리고 자비로 혼자서 이탈리아 여행을 떠났다. 자신의 회화적 양식을 자유롭게 발전시키기 위해서 거장들과 이탈리아 르네상스의 예술가를 찾아다녔다. 드가가 인상주의 화가들과 친하기는 했지만 자연을 묘사하는 데 그다지 관심을 두지 않았으며 당시의 사회와 관련된 다른 주제를 찾아서 작업하는 것을 더 선호했다. 드가는 현대의 삶의 모습을 그리는 것을 사랑했다. 그로 인해서 그는 극장의 무대, 작은 카페, 경마장, 그리고 사무실에 있는 직원을 그렸다. 종종 사진을 잘라낸 것 같은 구도의 그림을 그렸고 근대성을 매우 효과적으로 표현할 수 있는 이미지를 찾았다. 매우 지성적이고 섬세한 영혼의 소유자였던 드가는 상류 계급의 교육을 받은 마네와 친구가 되었다.

▲ 에드가 드가, 〈오른쪽으로 고개를 돌리는 앉아 있는 마네〉, 1866년~1868년경, 오타와, 캐나다 국립미술관.
마네와 그의 친구 드가 사이에는 선의의 경쟁이 벌어졌다. 종종 다투기도 했던 이 두 사람은 때로는 아이러니하고 냉소적이며 신랄하게 서로를 비판했다.

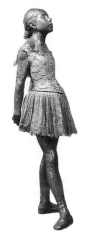

▲ 에드가 드가, 〈14세의 무희〉, 1881년, 파리, 오르세 미술관.
드가의 청동 조각 역시 매우 뛰어난 예술적 수준에 도달해 있었다. 그는 자신의 그림에 많이 등장하는 소재인 무희를 여러 번 제작했다.

▲ 에드가 드가, 〈중세의 전투 장면〉, 1865년, 파리, 오르세 미술관.
앵그르의 제자였던 라모트의 가르침으로 젊은 시절 드가는 자신이 성숙했을 때 그렸던 작품과는 전혀 다른 역사화를 그렸다. 마네는 종종 그것을 아카데미 회화에 대한 그의 시도라고 놀리곤 했다.

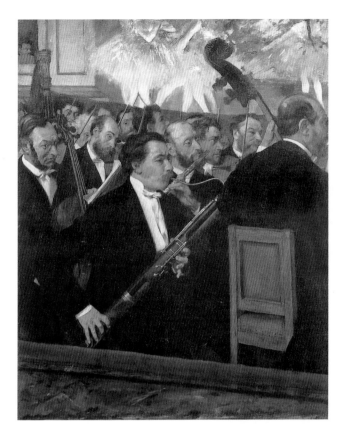

◀ 에드가 드가, 〈오페라
의 오케스트라〉, 1869년
~1870년, 파리, 오르세
미술관.
음악 극장을 배경으로 그
린 여러 작품 중 한 점.
드가는 무대에서 무희가
춤추는 동안 오케스트라
가 있는 곳에 가서 이들
을 관찰하곤 했다. 이런
점은 새로운 구도에서 발
견할 수 있다. 드가는 무
희의 얼굴을 그림에서 빼
는 대신 악기를 다루고
있는 음악가의 얼굴을 주
의 깊게 관찰하고 있다.

▼ 마네, 〈욕조에서〉,
1878년~1879년, 파리,
오르세 미술관.
마네가 이 소재에 접근하
는 방식은 드가와는 좀
다르다. 여인은 관객이
여인을 몰래 훔쳐보는 것
이 아니라 함께 목욕하는
것처럼 관객을 바라본다.
마네는 인물 심리를 표현
하는 데 많은 관심을 가
지고 여성을 그렸다.

▼ 에드가 드가, 〈욕조에
서〉, 1886년, 파리, 오르
세 미술관.
드가는 여성의 신체를 과
학자처럼 냉정하게 묘사
했다. 그는 인간의 육체
를 마치 동물 해부학을
연구하는 것처럼 그렸다.

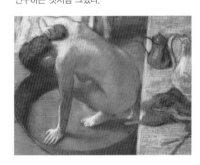

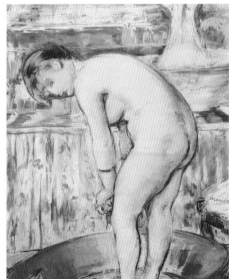

〈풀밭 위의 점심〉

이 작품은 오늘날 파리 오르세 미술관에 전시되어 있다. 이 작품은 1863년 살롱전에서 거부당해 낙선전에 전시되어 전형적인 회화에 익숙한 관람객에게 매우 커다란 충격을 주었다.

▶ 정물화를 잘 그렸던 마네는 이 그림의 구도에 적절하게 정물을 배치해서 흥미로운 효과를 표현했다. 예를 들어 과일 바구니와 옷의 배치는 비슷한 구도의 고전 회화 작품을 떠오르게 만든다는 점에서 고전적인 느낌을 고조시키는 요소가 되며 주변 풀밭에 흩어진 빵, 포도주, 점심 식사, 과일은 일상적인 느낌을 준다.

◀ 마르칸토니오 라이몬 디, 〈파리스의 심판〉의 복 사화, 1520년.
마네는 그림의 구도를 위해서 종종 고전주의 회화의 전통을 연구했다. 특히 〈풀밭 위의 점심〉은 이 판화본을 통해서 접했던 라파엘로의 그림을 참조한 것으로 보인다.

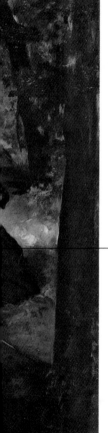

▲ 이 장면의 현대적인 분위기는 스캔들을 일으켰던 주된 이유였다. 누드의 여인은 빅토린으로 부끄러움 없이 앉아 있으며 뻔뻔하게 관객을 쳐다보고 있다. 그리고 옆에 있는 두 신사는 당대 파리 중산 계급의 전형적인 유행을 따르고 있다. 이 모임에 멀리 보이는 데자비에(프랑스의 실내복-옮긴이)를 입고 있는 여자도 합석한 것인지 애매하다. 낙선전에서 이 주제는 보편적인 윤리에 반한다는 이유로 관람객과 신문기자들로부터 매우 공격적인 비판을 받았다.

▲ 티치아노, 〈전원의 합주〉, 1510년경, 파리, 루브르 박물관.
마네는 〈풀밭 위의 점심〉을 가지고 스캔들을 일으키고 싶어하지 않았다. 그는 1500년대의 장면에 현대적인 분위기를 담아서 표현하고 싶어 했다. 하지만 이런 근대성은 사람들의 분노를 일으켰다. 이 작품을 거부하는 사람들은 루브르에 전시되어 있는 작품에 담긴 의미를 생각하지 않았다.

47

'낙선자'를 위한 공간

▲ 지요, 〈파리지엥의 길〉. 지요는 천지 창조의 문구가 세상이 창조되었을 때 낙선된 화가들이 암흑 속에 버려졌다는 비유로 문제를 부각시켰다.

▲ 앙리 팡탱 라투르 (밑쪽: 마리 팡탱 라투르, 예술가의 여동생〉, 1861년, 파리, 오르세 미술관. 팡탱 라투르 역시 이전에 가족적인 삶을 다룬 작품을 전시한 적이 있었지만 이 해에 제출했던 작품 한 점이 거부되었다. 그 이유는 다룬 주제에 비해서 그림이 너무 컸기 때문이다.

1863년 살롱전의 작품 선정 위원은 작품을 매우 엄격하게 골랐으며 오천 여 점 중에서 5분의 3 가량을 탈락시켰다. 낙선 화가의 불평이 높아지자 황제는 심사 위원의 결정을 존중하면서 동시에 새로운 해결책을 생각해냈다. 즉, 낙선 화가를 위한 전시장을 마련한 것이다. 사람들은 이 전시회를 낙선전이라고 불렀다. 작가는 자신의 작품 전시를 포기할 것인지 낙선작으로 사람들 앞에서 웃음거리가 될지 고민해야했다. 마네는 두 번째 길을 선택했다. 마네는 자신의 작품이 혁신적이라고 느끼지 않았고 쿠르베처럼 선동적인 것도 아니라고 여겼기 때문에 관객들이 작품을 이해해 주기를 원했다. 또한 다른 화가처럼 전시회에서 호평을 받아 심사 위원의 생각이 바뀌길 희망했다. 하지만 상황은 다르게 전개되었다. 낙선전을 방문한 사람들은 살롱전에서 경탄한 후 편하게 웃고 즐기러 왔다. 전시를 기획한 살롱전의 심사 위원은 살롱전과 다른 방식으로 전시회를 기획했다. 기준에 부합하지 않는 작품을 더 눈에 잘 띄는 곳에 전시한 것이다. 카바넬의 베누스가 아름다움을 고양하는 이성의 승리로 인정받았을 때 낙선작은 호기심에 보러온 약 삼천 명 가량의 군중의 웃음거리가 되었다. 자카리 아스트뤽은 다음과 같이 이 사건을 기억했다. "낙선전은 양면성이 있는 사건이었다. 수천 명의 사람들이 바보처럼 이곳에 와서 전혀 상관없는 이야기득을 나누며 김 따에 미께비 빈생서났나." 낙선전의 카탈로그는 완성되지 않았다. 하지만 여러 예술가들이 매우 힘들게 이 카탈로그의 출판을 위해서 일하며 노력했지만 주최측은 함께 일하는 것을 거부했다. 몇몇 주인공들은 이 카탈로그에 등장하지 않는다. 그것은 평판을 생각했기 때문이었고 어떤 사람은 이 영예롭지 못한 사건에 자기의 이름이 남는 것을 원치 않기 때문이다. 낙선된 화가 중에는 쿠르베도 있었는데 이미 그는 매우 유명했지만 윤리적인 이유로 살롱전에서 거부당했다.

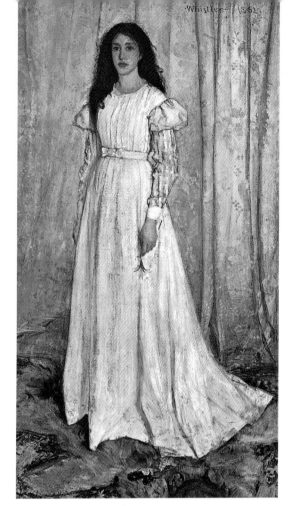

◀ 제임스 애벗 맥닐 휘슬러, 〈백색의 심포니 n.1〉, 1862년, 워싱턴, 내셔널 갤러리.
낙선전에 참가한 여러 작가 중에는 매우 뛰어난 화가들이 많았다. 이중에는 영국 화가인 휘슬러가 있는데 그는 흰색의 색조 변화에 바탕을 둔 매우 뛰어난 초상화를 그렸지만 살롱전에 전시하는 것을 거부당했다.
또한 피사로, 세잔, 용킨트는 낙선전에 참여한 화가 중에 나이가 많은 축에 들었으며 이 밖에도 다른 많은 화가들이 살롱전에 작품을 전시할 수 없었다.

▼ 알렉상드르 카바넬, 〈비너스의 탄생〉, 1863년, 파리, 오르세 미술관.
이 그림은 아카데미에서 주도하는 회화적 요소를 모두 만족시키고 있다. 나른하게 누워있는 여성의 관능적이고 완벽한 신체 주변에 작은 천사들이 날아다니고 있다. 이 작품은 잃어버린 천국처럼 현실과 동떨어진 느낌을 준다.

▲ 마네, 〈마호(스페인의 멋쟁이-옮긴이)의 복장을 한 젊은이〉, 1863년, 뉴욕, 메트로폴리탄 미술관.
마네는 〈풀밭 위의 점심〉을 스페인풍의 두 작품 사이에 전시했다. 〈마호의 복장을 하고 있는 동생 외젠〉과 〈스페인 옷을 입고 있는 빅토린 뫼랑〉으로 마네는 당시의 관객들의 취향을 만족시키는 점이 많았던 이 두 작품이 매우 새로운 작품 〈올랭피아〉로 인한 스캔들을 방어해주길 바랐다.

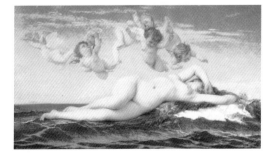

정물화

마네의 새로운 시도에 대해서 항상 비판적이었던 비평은 그의 작품에서 관찰할 수 있는 정물화의 가치를 재평가하기 시작했다. 마네는 정물화를 그리는 것을 좋아했고 다른 장르화에 정물을 삽입했다. 그가 가장 선호했던 소재는 꽃이었지만 종종 과일과 매우 드물게 생선과 고기를 그리기도 했다. 그는 정물화를 매우 중요한 기본이 되는 장르라고 생각했으며 '회화의 초석'이라고 정의했다. 능력 있는 화가는 과일의 모습을 단순하게 그려낼 수 있어야 한다는 것이다. 특히 그는 1860년경에 정물화를 그리는데 몰두했으며 이 시기에 과일, 곡류, 생선 샐러드, 악기, 그리고 다른 물건들을 그렸다. 그는 샤르댕, 발라예 코스테, 그리고 네덜란드 화가들의 작품에서 많은 영향을 받았다. 마네는 부엌 용품과 기구들을 그렸으며 전통적인 장르에서 많이 그렸던 것처럼 과일, 꽃과 함께 칼 하나 혹은 몇 개의 전지가위 등을 그림의 소재로 삼았다. 너무 복잡한 구도를 만드는 것을 싫어했던 마네는 그림 소재들의 촉각적인 면을 잘 살려서 표현하는데 집중했다. 그의 작품에서 관찰할 수 있는 과일 껍질, 곡유의 표면, 생선의 껍질, 고기의 표면은 매우 놀라울 정도로 사실적이다. 1860년대 마네는 1600년대 미술에서 유행했던 '허영'이라는 도상(圖像)의 전통에 관심을 가졌다. 떨어진 꽃과 살짝 반짝이는 꽃잎은 점차 사라져버릴 아름다움의 운명적인 모습을 지상의 다른 모든 사물처럼 거울에 비추어 놓은 것처럼 보인다. 화가로서 성숙한 마네는 점차 자신의 개인적인 취미 양식에 노닐었다. 이 시기와 비교해 볼 때 마네는 노년에 그린 정물화에서 일본 목판화의 단순하고 명료한 특징을 간결하게 표현했고 파리의 생활과는 거리가 먼 삶의 마지막 순간에 겪은 고통을 표현했다. 죽기 전에 보낸 이 슬픈 시기에 쉬잔은 종종 정원으로 가서 가장 아름다운 꽃을 꺾어 마네에게 가져다주었고 건강이 좋지 않았던 마네는 이 꽃을 앞에 두고 수채화를 그려낼 수 있었다.

▼ 마네, 〈제비꽃과 부채〉, 1872년, 개인 소장. 마네는 여성적인 느낌을 주는 이 그림을 여자 친구이자 모델이었으며 후에 동생의 부인이 될 베르트 모리조에게 선물했다. 이 작품의 구도는 매우 간결하다. 부채, 제비꽃 다발, 메모는 대각선 구도를 만들어내며 작품의 느낌을 결정한다.

▼ 마네, 〈모란꽃 가지와 전지가위〉, 1864년, 파리, 오르세 미술관.
마네는 여러 꽃 중에서 모란꽃을 좋아했다. 마네는 모란꽃의 명료하지 않은 형태를 좋아했으며 넓게 색을 칠할 수 있는 자신의 붓질에 적합하다고 생각했다. 이 그림의 구도에서 흰색의 색조 변화는 매우 중요한 역할을 담당한다.

▲ 클로드 모네, 〈꽃과 과일〉, 1869년, 로스앤젤레스, 폴 게티 뮤지엄.
모네 역시 때때로 정물화를 그렸다. 그는 매우 다양한 구도를 실험했으며 마네의 간결한 구도와는 많은 차이가 있다. 정물화를 그리는 방식을 관찰해보면 모네는 그가 풍경화에서 거두었던 혁신만큼 정물화에서 전통적인 회화를 많이 넘어서지는 않았다.

◀ 마네, 〈아스파라거스〉, 1880년경, 파리, 오르세 미술관.
한 친구가 마네에게 주어야 할 돈 대신 아스파라거스 한 묶음을 주고 그림을 구입하려 하자 마네는 다음과 같은 내용을 고독한 아스파라거스 그림에 써서 친구에게 보냈다. "나에게 보내준 아스파라거스에서 한 개가 부족하네."

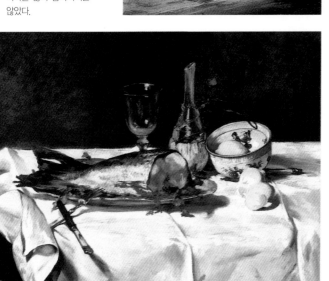

◀ 마네, 〈연어〉, 1868년, 셸번, 셸번 미술관.
생선 조각 뒤에 컵이 이탈리아 포도주 병, 그리고 작은 사발이 있다. 이 사발은 무엇이 들었는지 보여주기 위해서 약간 경사지게 놓여있다. 이 작은 그림은 사실적인 어떤 대상을 그렸다기보다 관람객의 감각을 자극하기 위한 의도로 그려졌다. 반쯤 잘라진 레몬과 대각선으로 놓인 칼은 그림에 원근감을 부여하고 있다.

경마

1830년경 프랑스에서 경마가 유행하기 시작했다. 마상 시합은 영국에서 유행했지만 워털루 전투 이후에 집으로 돌아온 프랑스 군인들이 즐기다가 후에 영국에서 어린 시절을 보냈던 나폴레옹 3세에 의해서 조직되었다. 프랑스에서 말이라는 동물은 세련된 사냥이나 군인들을 위한 것으로 귀족 계층에 속한다는 사회적 상징의 의미를 지니다가 후에 상류층의 상징이 되었다. 해협을 건너온 이 새로운 유행으로 경마 시합은 점점 세속적인 행사로 변해갔으며 파리 사회에서 빼놓을 수 없는 즐거운 행사가 되었다. 1857년에는 불로뉴 숲의 롱샹에 경마코스가 조성되었고 상류 계급의 사람들은 이곳에서 약속을 잡고 경기를 관전하기 시작했다. 다른 한편으로 파리의 경마시합을 조직했던 프랑스에 살던 영국인들이 설립한 조키 클럽은 곧 사업가, 정치가, 그리고 제조업에 종사하는 사람들로 붐비기 시작했다. 상류층에 속했던 마네와 드가 역시 자연스럽게 불로뉴 숲을 방문하곤 했다. 경마장의 풍경은 두 사람의 화가에게 작품을 그리기 위한 새로운 흥밋거리를 제공했다. 드가는 경마장의 모습을 그렸고, 우아한 관중과 여인들의 모습을 그리는 데 더 많은 관심을 가졌던 친구 마네도 이년 후에 경마장을 소재로 작품을 그렸다.

▲ 주세페 데 니티스, 〈불로뉴 숲의 경마〉, 1881년, 로마, 국립 근대미술관. 데 니티스는 파리에 있던 이탈리아 화가였다. 그는 세속적인 일상의 모습을 잘 묘사했고 종종 롱샹 [옮긴이–불로뉴 숲 근교의 마상 시합장, 오늘날 종종 패션쇼가 열리기도 한다.]을 방문했다.

▼ 마네, 〈롱샹에서의 마상 시합〉, 1864년, 시카고 아트 인스티튜트. 마네는 전통적인 회화에서처럼 말의 프로필을 그리지 않고 경기로의 중앙에서 우리를 향해 달려오는 기수와 경주마를 묘사하고 있다.

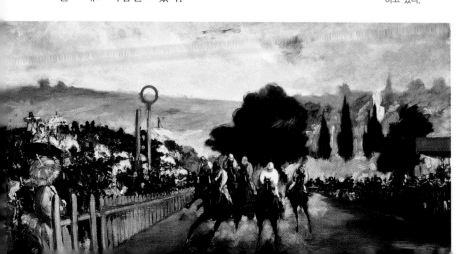

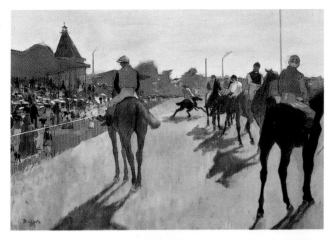

◀ 에드가 드가, 〈연단 앞에 있는 경주마〉, 1879년, 파리, 오르세 미술관.
드가는 말을 매우 좋아했다. 그는 말을 해부학적 측면에서 주의 깊게 관찰했으며 가능한 더 사실적으로 말을 그리고 싶어했다. 그는 최초로 말이 달리는 모습을 올바르게 그렸던 화가 중 한 사람이다. 그리고 사회 현상의 관찰자로 경마의 세속적인 면을 평가할 줄도 알았다.

▼ 에드워드 마이브리지, 〈말의 움직임〉, 1878년. 1872년에서 1885년 사이에 이 영국 사진작가는 움직임에 대한 매우 중요한 연구를 했다. 오늘날 그의 연구는 영화를 예비하는 연구 작업이었다고 평가받고 있다.

◀ 장 루이 테오도르 제리코, 〈엡섬의 더비〉, 1821년, 파리, 루브르 박물관.
제리코는 경주마를 여러 번 그렸다. 하지만 경주 장면을 그리면서 제리코는 화가들이 늘 하던 실수를 했다. 이는 단지 사진으로 찍은 후에 고칠 수 있었다. 말들은 네 다리를 양편으로 동시에 뻗어서 공중에 떠 있지 않는다. 마네는 현실을 주의 깊게 관찰하여 옆면을 다루지 않은 말의 모습을 그렸다. 마네가 그린 말은 경주하고 있는 말들보다 더 자연스럽게 보인다.

마술 같은 발명품: 사진

마이브리지가 달리는 말을 사진을 찍어서 연구하고 제시하면서 사람들은 말이 빠르게 달릴 때 이전에 화가들이 묘사한 것처럼 다리를 모으고 달리지 않는다는 사실을 알게 되었다. 이러한 새로운 발견은 1839년 다게레오에 의해서 발명되었으며 1840년 탈벗에 의해 심화된 사진 기술 때문에 가능했다. 사진 이미지는 현실에 대해서 새로이 접근할 수 있는 길을 열어주었다. 화가들이 의심스럽게 바라보기도 했던 사진 기술은 점차로 많은 화가에게 매우 중요한 수단이 되었다. 코로, 들라크루아, 쿠르베는 이미 사진을 사용하고 있었다. 드가는 자신의 작품 구도를 위해서 사진엽서를 수집했다. 사진은 회화에 비해서 더 충실하게 순간을 포착할 수 있었으며 초상화의 역할을 대신하게 되었다. 모든 사람이 현실을 있는 그대로의 모습으로 담아 보관하기 위해서 매우 유명한 사진작가의 모델이 되기를 원했으며 사진을 찍기 위해 오랜 시간을 참을성 있게 기다렸다.

⟨올랭피아⟩

1865년 살롱전에 마네의 작품이 전시되었다. 현재 파리의 오르세 미술관에 있는 이 작품에 누워있는 여인은 빅토린이었다. 이 작품은 사회적으로 커다란 파장을 불러일으켰으며 이로 인해서 마네는 명성을 얻게 되었다.

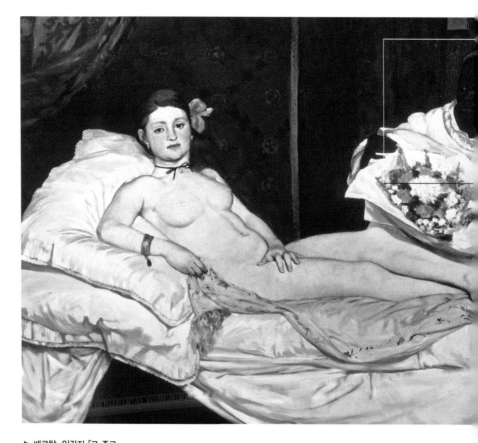

▶ 베르탈, 일간지 「르 주르날 아뮈장」에 그려진 캐리커처, 파리, 개인 소장. 이 삽화는 ⟨올랭피아⟩에서 관찰하기 힘든 덕과 추함을 강조하고 있다. 이에 대해서 마네는 "나는 내가 본 것을 그렸을 따름이다"라고 자신의 작품을 옹호하고 있다.

▶ 이 작품은 티치아노의 비너스에 관한 작품에서 영감을 얻었다. 〈올랭피아〉는 사실 파리의 창녀였다. 하지만 1500년대의 회화적 구도가 이 장면에 그대로 반영되어 있다. 흑인 여자가 꽃다발을 들고 오고 있으며 그녀의 얼굴은 어두운 배경과 섞여 있으며 흰옷과 대조를 이루고 있다.

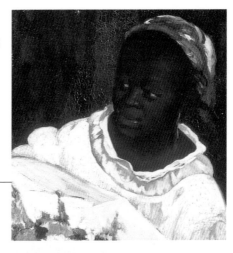

◀ 올랭피아의 발치에서 검은 고양이를 발견할 수 있다. 고양이는 보들레르의 시에 자주 등장하며 모호함과 불안함을 상징한다. 이 작품에서는 고양이는 에로틱하고 문란한 느낌을 강조하는 역할도 한다. 어두운 배경을 배경으로 앉아 있는 고양이는 많은 관람객에게 인상적이었으며 그 결과 마네는 '고양이를 그린 화가'로 오랫동안 기억되었다.

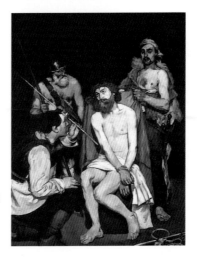

▶ 마네, 〈조롱받는 그리스도〉, 1865년, 시카고, 아트 인스티튜트. 〈올랭피아〉와 더불어 마네는 종교적 주제를 가진 그림도 전시했다. 이 그림은 카라바조나 렘브란트의 리얼리즘의 영향을 받을 것이다. 그는 이 두 작품을 살롱전에 전시함으로써 아마도 카를 5세에게 비너스와 면류관을 쓴 예수를 그렸던 티치아노에 대한 경의를 표현하려 했던 것으로 보인다. 이러한 주제의 선택에도 불구하고 마네의 작품은 매우 신랄한 비판을 받았다.

고대하던 스페인 여행

1865년 8월에 〈올랭피아〉로 살롱전에서 비판 받았던 마네는 스페인으로 여행가고 싶어했다. 그는 자샤리 아스트뤽크의 충고에 따라 여행 계획을 잡았지만 스페인에 도착한 후에 마음 가는 대로 여행했다. 마네는 부르고스, 바야돌리드, 톨레도와 마드리드를 여행했으며 마드리드에서 일주일을 머물렀다. 마네는 스페인의 풍속에는 별 관심을 가지지 않았다. 딱 한번 마드리드에서 투우장을 방문했을 뿐이다. 하지만 지방의 음식 문화에 비판적이었으며 대부분의 시간을 좋아하는 거장들의 작품을 만나 볼 수 있던 프라도 미술관에서 보냈다. 친구인 아스트뤽크에게 보낸 편지에서 그는 자신의 이상적인 모델로 디에고 벨라스케스의 작품을 접할 수 있었다고 쓰고 있다. 마네는 주저하지 않고 벨라스케스가 '역사상 가장 위대한 거장'이라고 쓰고 있다. 이러한 걸작을 접한 마네는 자신의 작품에 확신을 가지게 되었으며 새로운 기분으로 파리에 돌아올 수 있었다. 돌아오는 길에 마네가 그렸던 그림은 스페인 거장의 느낌을 담고 있다. 이 시기부터 마네는 예외적으로 투우장의 풍경을 그린 적도 있지만 스페인의 전통적 풍경보다 현대의 특징을 잘 표현한 주제를 그리는데 몰두했다. 이를 통해서 마네는 거장에게서 배운 점과 당대의 회화가 지닌 근대성을 조화시키는 데 성공했다.

▲ 마네, 〈테오도르 뒤레의 초상〉, 1868년, 파리, 프티팔레 미술관. 마드리드에서 마네는 젊은 테오도르 뒤레를 알게 되었다. 이 둘은 친구가 되어 항상 같이 붙어 다녔다. 뒤레는 후에 마네의 전기를 썼고 예술가에 대해 많은 기록을 남겼다. 지팡이와 모자를 든 모습은 프랑스의 전형적인 복장이지만 이 그림은 벨라스케스의 작품과 비슷한 느낌을 준다.

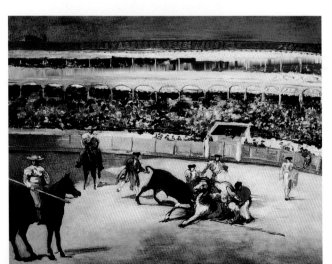

◀ 마네, 〈투우〉, 1866년, 파리, 오르세 미술관. 마네는 스페인의 민속 중에서 유일하게 투우에 관심을 가졌다. 마네는 화가의 시선으로 이 사건을 바라보았고 다양한 관객의 모습을 어떻게 캔버스로 옮길지, "황소에 받혀서 쓰러진 말과 기수, 그리고 광포한 황소를 이들로부터 멀리 떨어뜨리려고 시도하는 투우사"가 보이는 이 극적인 장면을 어떻게 그릴 것인지 고민했다.

▼ 마네, 〈비극 배우〉,
1865년~1866년, 워싱턴,
내셔널 갤러리.
이 그림의 남자는 매우
불운한 삶을 살았던 프랑
스 희극 배우인 필리베르
루비에르이다. 햄릿의 주
연을 맡았던 그는 이 그
림에서 관찰할 수 있는
것처럼 매우 심한 병을
앓고 있었다.

◀ 디에고 벨라스케스,
〈메니포〉, 1639년~1641
년, 마드리드, 프라도 미
술관.
마네는 친구인 팡탱 라투
르에게 쓴 편지에 "모든
유파의 화가들이 마드리
드 미술관에 전시되어 있
기는 하지만 벨라스케스
에 비하면 모두 엉터리야"
라고 적고 있다. 여기에
있는 비극 배우의 초상은
펠리페 4세 시대의 매우
유명한 배우의 초상으로
프라도 미술관에 보관되
어 있다. 이 작품을 두고
마네는 "그 누구도 그려내
지 못했던 매우 뛰어난 걸
작"이라고 평가하고 있다.

◀ 마네, 〈철학자〉, 1865
년, 시카고, 아트 인스티
튜트.
이 작품은 마네가 벨라스
케스의 작품을 얼마나 잘
이해하고 있는지 알려주
는 실례라고 할 수 있다.
스페인의 거장이 그렸던
철학자의 초상 그림의 예
를 따라 마네는 프랑스의
빈민가에서 만날 수 있을
법한 비스듬히 서있는 경
험 많은 현명한 거지 노
인의 모습을 그려내고 있
다. 샤를 보들레르는 "진
흙탕 같은 곳에서도 인간
에 대한 믿음을 발견할
수 있다"고 쓰고 있다.

▶ 1864년의 사진에서
바라본 바야돌리드의 전
경. 마네가 방문했던 도
시 사이에는 바야돌리드
가 있다. 이 도시에서 마
네는 유일하게 음식에 대
한 이야기를 쏟아냈다.
보들레르 역시 "이 지방
은 볼거리가 참 많지만
음식은 거의 고문 수준이
다"고 쓴 바 있다.

특별한 전시회

〈올랭피아〉에 의해서 벌어진 스캔들로 살롱전의 심사위원은 1866년 마네의 작품을 전시하지 않기로 결정했다. 희망을 가지고 스페인에서 돌아온 마네는 살롱전이 열리는 전시장 근처에서 개인전을 열기로 결심했다. 이듬해에 마네의 개인전이 역사적으로 매우 중요한 당대의 사건인 만국박람회가 열렸을 때 랄마 거리의 허름한 건물에서 열렸다. 약 오십 여점의 작품을 전시하기 위해서 마네는 18,000프랑이나 되는 매우 많은 돈을 지불했으며 이 돈을 아들의 미래에 대해서 많은 걱정을 하던 어머니에게서 빌렸다. 마네는 날카롭고 신랄한 평가로부터 자신을 방어해줄 수 있는 지성적인 친구들의 도움을 믿었다. 아마도 자카리 아스트뤽이 쓴 관객을 위한 팸플릿에는 다음과 같이 기록되어 있다. "1861년부터 마네는 전시를 혹은 전시하려는 시도를 했다. 이 해에 그는 자신의 완성된 작품을 처음으로 관객에게 직접 보여주기로 결심했다. 오늘날 마네는 결점을 지닌 작품을 보러 오라고 말하지 않고 작품을 진지하게 보아달라고 말한다! (...) 마네는 한 번도 항의해 본 적이 없다. 예상치도 못하게 오히려 많은 사람들이 그에게 항의한다. 입장료가 매우 적었음에도 사람들이 마네의 개인전을 방문하지 않았고 신문은 이 전시회에 대해서 일언반구도 없었다. 마네 이전에 귀스타브 쿠르베가 이런 시도를 했었다. 쿠르베는 1855년 살롱전이 열렸을 때 '리얼리즘' 회화 전시를 했었다.

◀ 귀스타브 쿠르베, 〈앵무새와 함께 있는 여인〉, 1866년, 뉴욕, 메트로폴리탄 미술관.
쿠르베는 1855년 경험을 통해서 1867년에도 마네가 전시했던 장소에서 자신의 작품을 독자적으로 전시할 결심을 했다. 리얼리즘 회화의 거장이었던 쿠르베가 그린 여성의 누드는 놀랍게도 마네의 〈앵무새와 함께 서 있는 장미꽃을 든 여인〉에 비해서 더 이상적이고 아카데믹한 느낌을 준다.

▼ 마네, 〈앵무새와 함께 서 있는 장미꽃을 든 여인〉, 1866년, 뉴욕, 메트로폴리탄 미술관.
작품의 구도 중심에 서 있는 주인공은 뫼랑이다. 이 작품을 좋아했던 몇 안 되는 사람 중에서 졸라는 이 작품이 "마네가 자신의 내면에 지니고 있는 타고난 우아함"을 담았다고 평가했다.

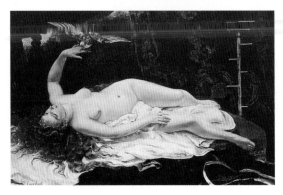

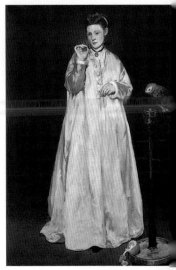

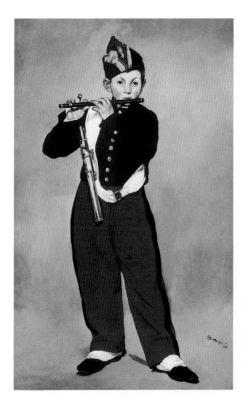

◀ 마네, 〈피리 부는 소년〉, 1866년, 파리, 오르세 미술관.
이 작품에서 관찰할 수 있는 것처럼 마네는 벨라스케스의 그림에 강한 영향을 받았지만 작품의 구성에서 원근감을 느낄 수 없으며 색조의 변화가 적다. 이러한 점은 우타마로의 목판화 같이 일본 문화의 영향을 받은 것이다. 바지의 옆줄은 인물의 윤곽이 되어 마치 종이를 잘라 붙인 것처럼 중립적인 배경과 주제를 구분한다. 이 작품은 1867년에 다른 작품과 함께 전시되었다.

▲ 마네, 〈자샤리 아스트뤼크의 초상〉, 1866년, 브레멘 미술관.
자샤리는 마네의 작품을 옹호했다. 그는 조각가였지만 이 초상화에서 작가의 복장을 하고 있다. 이 그림에선 인물의 얼굴과 손, 정물이 있는 전경과 뒤에 보이는 여인이 있는 후경이 분리되어 있다. 전경과 후경을 분리하는 방식은 티치아노의 작품을 떠오르게 만들어준다. 아마도 아스트뤼크의 부인은 이 그림을 좋아하지 않았던 것 같다. 그녀는 이 그림을 거실에 거는 것을 반대했었다.

▲ 귀스타브 모로, 〈오르페우스〉, 1866년, 파리, 오르세 미술관.
이 작품은 1866년 살롱전에서 신화적인 주제와 신비로운 분위기, 정교한 세부 묘사, 보석과 옷의 섬세한 묘사, 인물에 대한 관능적인 묘사로 호평 받았다.

1867년 만국 박람회

1851년 런던에서 처음으로 생산품을 중심으로 박람회가 개최되었다. 프랑스에서도 매우 중요한 여러 박람회가 개최되었다. 예를 들면 1855년 파리에서 처음으로 만국 박람회가 개최되었다. 이 행사는 모든 종류의 물건이 전시된 진정한 의미의 박람회였다. 수공품, 산업화된 공장에서 만든 제품, 멀리 떨어진 이국에서 들어온 흥미로운 물건, 그리고 유럽의 유명한 예술가의 작품이 전시되었다. 박람회를 방문한 관람객은 장식 공예품과 가구에 많은 관심을 가졌다. 공장 제품들은 기능에 맞게 이국에서 가져온 물건을 비교하며 새로운 디자인과 기술을 통해 관객을 만족시키려 했다. 새로운 제품의 기획 속에서 동양적인 새로운 취향이 싹텄으며, 특히 일본 문화에 대한 관심이 높아졌다. 한편 미술 학교에서 주도한 전시에서 예술 작품은 매우 보수적인 취향을 반영하고 있으며 살롱전과 동일한 성격을 지닌 작품이 만국 박람회에 전시되었다. 충분히 상상해볼 수 있는 것처럼 만국박람회는 국가의 가치를 선전할 수 있는 공간이기도 했다. 1867년 이 행사의 정치적 기능은 매우 복잡한 측면을 지니고 있다. 유럽 국가를 대표하는 전시장 사이에 강한 긴장감이 맴돌았고 다른 한편으로 전 세계로부터 군주, 정부 수반, 중요한 외교사절들이 줄지어 도착했다.

◀ 마네, 〈만국 박람회〉, 1867년, 오슬로, 국립 미술관.
마네 역시 만국 박람회에 매료되었다. 그는 매우 커다란 크기의 캔버스에 경쾌한 필치와 단축법을 사용해서 당시 일상 속으로 들어온 이 커다란 행사의 풍경을 그렸다. 사람들은 산책을 하며 특별한 파노라마를 감상했다. 여인들, 아이들, 신사들은 모두 이 행사를 위해 지어진 파빌리온을 관찰하고 있다. 높은 두 개의 탑을 관찰할 수 있는데 한쪽은 프랑스 파빌리온이고 다른 쪽은 영국의 파빌리온이다. 이 두 개의 답은 당시에 신기의 힘을 상징했다. 멀리 배경에 도시가 보인다. 또한 이 그림에서 마네는 매우 특별한 두 사람을 그려 넣었다. 한 사람은 개를 산책시키는 아들 레옹이고 다른 사람은 그의 친구이자 유명한 사진작가였던 나다르로 그는 멀리 기구가 날아가는 모습을 관찰하고 있다.

◀ **무라노 섬의 유리 공예품**, 「박람회 일보」, 1878년. 유리는 유럽에서 개최된 만국 박람회에서 전시된 매우 중요한 수공품이었다. 여기에 소개된 공예품은 무라노 섬의 장인들이 수공한 것으로 이탈리아 파빌리온에 전시되었다. 국가를 대표해서 파빌리온에 작품을 전시한다는 것은 예술가들에게 매우 커다란 영예였다.

◀ 1867년 파리의 만국 박람회. 강철과 유리로 만든 중앙의 건물과 파빌리온, 밀라노, 베르타렐리 시립 컬렉션. 건축가들은 철과 유리를 사용할 수 있는 가능성을 발견했다. 이런 가능성을 실현한 대표적인 예가 바로 파리의 에펠탑이다.

▼ 1867년 「만국 박람회 삽화집」의 첫 장. 박람회는 즐거운 시간을 보장해주었다. 많은 관람객들이 프러시아가 전시한 크루프 대포(알프레드 크루프가 고안한 대포)에 매료되었고 알루미늄이라는 새로운 물질을 알게 되었다. 관람객은 수많은 정원이 있는 회랑에서 쉬어갈 수도 있었다.

▶ 1851년 런던의 국제 박람회장의 콜브룩데일 게이트를 묘사한 인쇄본. 최초의 국제 박람회의 전시장은 조셉 팩스턴이 기획한 크리스털 팰리스였다. 이 건물은 철과 유리를 사용해서 온실처럼 지어졌고 사람들은 새로운 건축 기술에 경탄했다. 각 부분은 조립할 수 있도록 공장에서 미리 제조됐다.

L'EXPOSITION UNIVERSELLE
DE 1867
ILLUSTRÉE
PUBLICATION INTERNATIONALE AUTORISÉE PAR LA COMMISSION IMPÉRIALE

〈막시밀리안 황제의 처형〉

　　　　　　마네는 1867년에 그린 이 작품에서 당시 매우 충격적이었던 역사적 사건을 다루고 있다. 멕시코 군을 이끌던 베니토 후아레스는 나폴레옹 3세의 지원을 믿고 보수주의자들이 멕시코의 황제로 추대했던 오스트리아의 막시밀리안 황제를 총살형에 처했다.

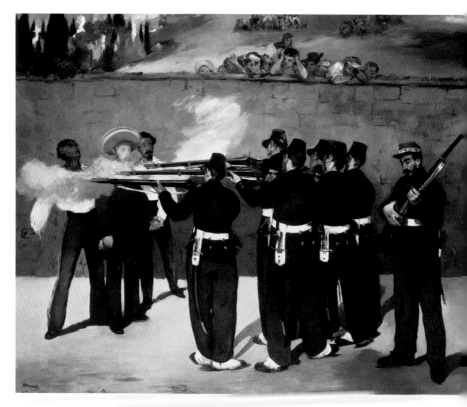

▶ **조반니 파토리, 〈1859년의 프랑스 군〉**, 1859년, 밀라노, 개인 소장. 전혀 다른 분위기를 전달하고 있기는 하지만 등을 보이고 있는 프랑스 군인들은 매우 사실적인 느낌을 전달한다. 파토리는 프랑스 군인을 영웅적으로 묘사하는 대신 평범한 사람처럼 그려냈다.

▼ 파블로 피카소, 〈한국에서의 학살〉, 1951년, 파리, 피카소 미술관.
마네와 고야에 대한 기억은 피카소에게 매우 오래 남았으며 후기작에서 6.25 전쟁의 참상을 다룬 작품을 그렸다. 피카소는 인간의 형상을 한 비인간적인 기계들이 여인과 아이들을 희생 제물로 삼고 있는 매우 폭력적인 순간을 묘사했다.

◀ 마네는 이 이야기의 가장 극적인 순간인 총살하는 모습을 그렸다. 이러한 작품의 결과를 얻기 위해 마네는 당시에 파리의 일간지에 나온 사진을 보고 여러 장의 습작을 그렸다. 그는 매우 사려 깊고 명료한 관점으로 이 사건이 일어난 분리된 공간을 연구했다. 세 사람의 피고인 앞에 있는 한 소대의 모습은 매우 냉혹하게 그려져 있어서 폭력이 행사되는 순간을 강렬하게 전달한다. 멕시코 군인들은 프랑스 군인들과 유사한 제복을 입고 있다. 이는 아마도 나폴레옹 3세의 무책임한 모습을 비유적으로 표현한 것으로 보인다.

◀ 막시밀리안 황제의 사진. 멕시코에 전제 군주정을 설립하려는 희망으로 프랑스, 영국, 스페인은 오스트리아의 귀족인 막시밀리안을 멕시코 정부의 수반으로 결정했다. 하지만 이러한 결정은 총체적인 난국을 불러왔다. 나폴레옹 3세는 이러한 상황을 통제하고 지배할 수 없는 무능력함을 드러냈고 멕시코에서 프랑스 군대를 철수시켰으며 멕시코 혁명군의 손에 막시밀리안을 넘겨주었다. 많은 사람들이 나폴레옹 3세의 배신을 비판했다.

▶ 프란시스코 고야, 〈5월 3일〉, 1814년, 마드리드, 프라도 미술관.
프란시스코 고야는 이 작품에서 관찰할 수 있는 것처럼 긴장감과 잔혹한 폭력을 고발하고 있다. 이 경우에도 사형을 집행하는 한 소대의 군인들은 어깨를 등지고 있으며 이 그림의 구도는 관객으로 하여금 이 잔혹한 이야기를 효율적으로 전달하고 있다.

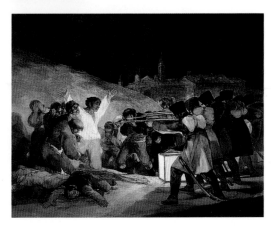

역사화에서 관찰할 수 있는 리얼리즘의 미학

리얼리즘의 미학이 가장 잘 반영된 장르는 의심할 여지없이 역사화라고 할 수 있다. 1847년 쿠튀르는 〈쇠퇴일로를 걷는 로마인들〉이라는 기념비적인 대작을 그렸다. 이 작품에서 그는 고대의 환상을 펼쳐 보여주었고 동시에 루이 필리프 공이 주도하는 당대 프랑스 사회의 악덕을 고발하고 있다. 2년 후에 메소니에는 〈모르텔르리 거리의 바리케이드, 6월 1848〉이라는 작품에서 비유적 요소 없이 1848년에 일어난 극적인 역사적 사건을 사실적으로 표현했다. 시간이 흐르면서 예술가들은 고대의 역사적 사건을 현재의 비유처럼 묘사하는 방법에 대해 흥미를 잃게 되었고 그 대신 그들이 관찰한 현재 사건들을 직접 관찰하고 그리는 것을 선호하게 되었다. 쿠르베는 이 새로운 예술적 경향에 대해 다음과 같이 이론적으로 설명하고 있다. "역사화의 본질은 현재를 반영하는 것이다."

▶ 에른스트 메소니에, 〈모르텔르리 거리의 바리케이드, 6월 1848〉, 1849년, 파리, 루브르 박물관.
다른 장르 그림을 즐겨 그렸던 유명한 예술가가 그린 이 작품은 주제의 선택이나 현대에 일어난 사건을 다루는 방식에 있어서 매우 혁신적이었다. 1848년 피로 얼룩진 이 야기는 역사적 사건을 시각적으로 바로 알아볼 수 있게 만든다. 인물의 의상을 그리는 데 능숙한 화가였던 메소니에는 현대의 사건을 매우 주의 깊게 관찰하고 그렸다.

◀ 마네, 〈키어사지와 앨라배마 전투〉, 1865년, 필라델피아 미술관.
키어사지와 앨라배마의 역사적인 전투장면을 그리기 위해서 마네는 전통적인 구성과는 다른 새로운 구도를 시험했다. 아이러니하게 미술비평가인 샹은 이 그림에 묘사된 "배들이 마네가 만들어내 바다를 따라 그림의 액자와 싸우러 간다"고 비판했다. 이 작품은 마네가 최초로 그린 역사화였다.

▼ 오노레 도미에, 〈트랑
스노냉 거리, 1834년 4
월 15일〉, 1834년, 런던,
내셔널 갤러리.
예술가는 6월 전제 정치
에서 주도한 폭력을 아
이러니한 감정없이 사실
적으로 묘사했다.

▶ 장 루이 테오도르 제리
코, 〈메두사 호의 난파〉,
1819년, 파리, 루브르 박
물관.
이 작품은 프랑스 정부에
의해서 주도된 비참한 실
상을 고발하고 있다. 난
파되어 표류하고 있는 사
람들은 비참한 역사적 사
건에서 살아남은 생존자
들을 표현한 것이다. 이
작품은 당대의 작품 사이
에서 가장 강렬하고 극적
인 그림이다.

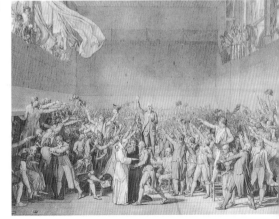

▶ 자크 루이 다비드, 〈테
니스 코트의 선서〉, 1790
년~1791년, 베르사유, 샤
토 국립 박물관.
다비드는 당대의 현실을
소묘로 옮겼다. 이 작품
에서 우리는 프랑스 대혁
명을 이끌던 주인공들이
근대적인 복장을 하고 서
있는 모습을 관찰할 수
있다. 하지만 다른 작품
에서 다비드는 고전적인
복장을 한 사람들이나 누
드를 더 많이 그렸다.

〈졸라의 초상〉

1868년 마네는 에밀 졸라의 초상화를 그렸다. 이 작품에서 마네는 자신의 작품을 옹호했고 용기를 주었던 친구이자 문학 작가 졸라에 대한 경의를 표했다. 이 작품은 오늘날 파리의 오르세 미술관에 전시되어 있다.

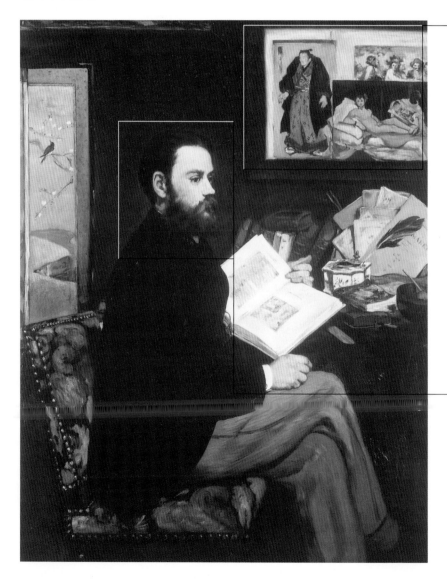

▶ 이 작품의 세부는 우연히 그려진 것이 아니다. 벽에 벨라스케스의 작품과 마네가 그린 올랭피아, 일본 목판화의 복사본이 걸려 있다. 이 작품에서 마네가 표현하려는 것은 매우 정확한 의미를 가지고 있다. 즉, 졸라가 마네의 작품을 어떻게 생각하는 지를 표현한

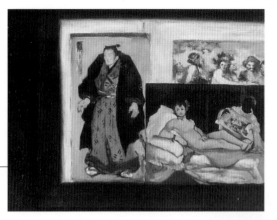

것이다. 마네는 문학가 친구의 생각을 빌려 자신의 작품 세계에 대한 자화상을 그려내고 있는 것이다. 이런 방식으로 마네는 졸라와의 지성적인 교감을 표현하고 있다.

▶ 초상화를 위해서 책상 곁에 걸터 앉아 있는 에밀 졸라의 모습. 에밀 졸라는 마네의 화실에서 오랜 시간 앉아서 자세를 취하던 일에 대해서 다음과 같이 기억하고 있다. "마네는 나를 마치 인간이라는 동물의 존재를 내가 한 번도 본적이 없는 예술가의 의지를 담아 심혈을 기울여 복사하는 것 같았다."

▲ 마네의 다른 작품처럼 이 작품 역시 좋은 평판을 얻지 못했다. 이 작품은 문학 작가의 얼굴 표정을 무감각하게 다루었으며 인물의 개성을 잘 전달하지 못했다는 비판을 받았다. 화가였던 오딜롱 르동은 이 작품을 보고 '정물화'라고 평가했다. 사실 이 작품의 주인공은 마네와 우정을 나누었던 문학 작가가 아니라 책상 위의 책, 벽에 있는 인쇄본들, 일본 병풍과 같은 작가의 주변에 놓인 사물이다. 몇몇 사물에 대한 묘사는 마네를 옹호하기 위한 평론에서도 언급되었다.

▲ 디에고 벨라스케스, 〈바쿠스〉, 1628년~1629년, 마드리드, 프라도 미술관.
졸라는 "마네는 1865년에서야 스페인을 방문했다"고 쓰면서 마네가 스페인의 거장을 모방하고 있다는 비판에 반론을 제기하고 있다. "마네의 작품은 너무나 개인적인 이야기를 담고 있어서 고야와 벨라스케스의 사생아처럼 평가받는 것이다."

마네, 〈부채를 들고 있는 베르트 모리조〉, 1872년, 파리, 오르세 미술관

베르트 모리조

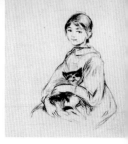

1841년 부르주에서 태어난 베르트 모리조는 상류층 가정에서 자라났다. 그녀의 아버지인 에듬 티버스는 회계원의 고문이었으며 그녀의 어머니는 1600년대 화가였던 프라고나르의 후손이었다. 그녀는 문화와 예술에 대한 소양을 쌓았으며 어린 시절부터 그림수업을 받았고 두 명의 여자 형제들이 있었다. 그는 카미유 코로의 제자로 이 시기부터 풍경화에 대한 취향을 발전시켜 나갔으며 이미 1864년 살롱전에 〈우아즈 강의 기억〉과 〈오베르의 오래된 오솔길〉이라는 두 점의 작품을 출품했다. 이후에도 그녀는 살롱전에 꾸준히 작품을 출품했다. 보통 그녀의 작품이 관객의 관심을 끌지는 못했지만 때로는 좋은 평가를 받기도 했다. 1868년 그녀는 마네를 알게 되었다. 이 만남은 예술적으로 그녀에게 매우 중요한 기회가 되기도 했지만 그녀의 개인적인 삶도 변화시켰다. 베르트는 마네의 동생인 외젠과 결혼하여 제수가 되었다. 베르트는 마네 혹은 드가의 가족과 저녁시간을 많이 보냈으며 이들의 응접실에서 파리의 예술적이고 문화적인 삶이 어떻게 흘러가는지를 이해할 수 있었다. 동생 에드마가 화가로서 경력을 쌓다가 결혼하자 베르트는 혼자 그림 공부를 계속했으며 점차 많은 시간을 호평받는 그림을 그리는 데 보냈다. 매우 부드럽고 매력적인 양식으로 그림을 그렸던 여류 화가는 인상주의 회화에서 매우 달콤하게 여성의 해석을 통해서 작품을 그렸다. 그녀는 자신의 스승이자 충고를 해 주었던 에두아르 마네의 반대에도 불구하고 인상주의 화가들과 함께 작업했다.

▼ 베르트 모리조, 〈독서〉, 1869년~1870년, 워싱턴, 내셔널 갤러리.
베르트는 인상주의 회화에 여성의 전형적인 해석을 담았다. 그녀는 1874년까지 인상주의 화가 그룹에 속하면서 부드럽고 가정적인 회화적 표현으로 인상주의 회화의 주제를 표현했다. 이 그림에 있는 두 여인의 초상은 어머니와 역시 화가였던 동생이며 이들은 매우 섬세한 상류층에 속했다. 하지만 교양 있고 늘 마음을 열고 있었다. 아마 마네가 많은 부분 도움을 준 것 같다.

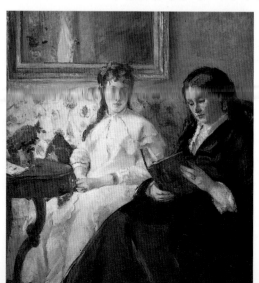

◀ 베르트 모리조, 〈고양이와 함께 있는 소녀(쥘리 마네)〉, 1889년경, 파리, 국립 도서관.
베르트는 마네처럼 판화로 작업하기도 했다. 여기에 있는 소녀의 이름은 쥘리로, 외젠 마네와 모리조 사이에서 태어났다. 베르트는 날카로운 판화 칼로 르누아르의 그림에서 고양이를 안고 있는 소녀의 모습을 그렸다. 이 시기에 그녀는 딸을 소재로 다색 석판화 작업을 했다. 이 그림을 통해서 모리조는 가족에 대한 사랑을 보여주고 있다.

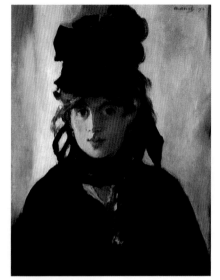

◀ 마네, 〈제비꽃 다발을 들고 있는 베르트 모리조〉, 1872년, 개인 소장.
마네가 이 초상화를 그렸을 때 이미 오랫동안 베르트를 잘 알고 있었다. 2년 후에 그녀는 동생인 외젠과 결혼했고 마네는 매우 기뻐했다. 그 후 마네와 베르트는 매우 친한 친구가 되었으며 서로 예술적 자극을 주고 받았다. 베르트는 마네가 가장 선호하는 모델이 되었다. 베르트는 선생님이었던 마네를 위해서 모델이 되는 것에 매우 만족했다.

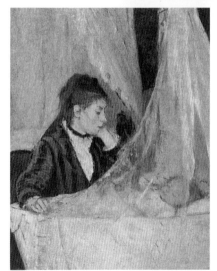

▼ 장 바티스트 카미유 코로, 〈샤르트르 대성당〉, 1830년, 파리, 루브르 박물관.
모리조의 가족은 딸의 예술적인 재능을 발전시켜 나갈 수 있도록 도와주었다. 베르트는 코로의 제자이기도 했다. 코로는 당시의 프랑스 미술계에서 매우 중요한 인물이었다. 코로는 야외에 이젤을 가지고 나가서 그림을 그렸던 최초의 예술가 중의 한 사람이었고 직접 보이는 풍경을 작품에 담아내었다.

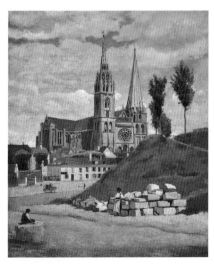

▲ 베르트 모리조, 〈요람〉, 1872년, 파리, 오르세 미술관.
풍경화를 배우면서 회화에 입문한 베르트는 곧 가족이 있는 실내 전경을 그리기 시작했다. 이런 소재는 여성의 감수성에 잘 맞는 것이었다. 모리조가 선호하던 주제는 일상의 스쳐 지나가는 순간들이었다. 베르트는 먼저 결혼한 여동생인 에드마처럼 모성애가 무엇인지 알게 되었고 이 작품에서 잠들어 있는 아이를 매우 따뜻하게 바라보고 있다. 베르트는 이 장면을 인상주의 회화 기법을 사용해서 매우 부드러운 느낌으로 표현했다.

〈발코니〉

마네는 1868년부터 1869년까지 〈발코니〉를 그렸고 이 작품은 파리의 오르세 미술관에 보관되어 있다. 마네는 이 작품에서 베르트 모리조가 발코니에 젊은 바이올린 연주가인 파니 클라우스, 화가였던 앙토냉 기유메와 함께 서있는 모습을 그렸다.

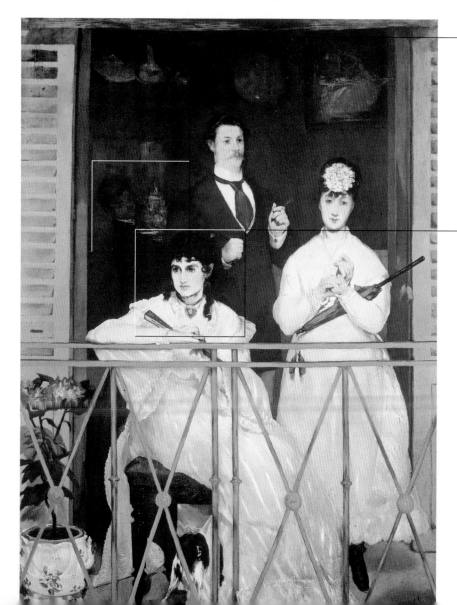

◀ 어깨가 보이는 어둠 속의 등장인물은 아마도 하인이었을 것이다. 검은 어둠 속에서 그의 존재는 열린 발코니가 있는 방의 깊이를 알려준다. 방안의 다른 가구를 구분해내는 것은 거의 불가능해 보인다. 이 잔 받침을 들고 있는 것은 레옹으로 쉬잔 렌호프와 마네의 아들이다.

▼ 프란시스코 고야, 〈발코니의 마하〉, 1808년 ~1812년, 뉴욕, 메트로폴리탄 미술관.
마네는 고야의 작품을 개인적인 회화 언어로 다시 작업했다. 분위기는 다르지만 장면의 구성이나 난간, 그림 아래편에 소재를 잘라낸 부분은 거의 똑같다. 마네는 고야의 스페인 느낌을 파리의 느낌으로 대체했다.

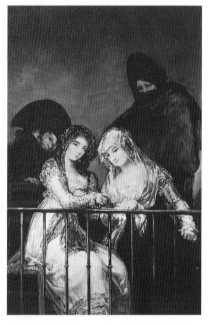

▲ 매력적인 베르트의 시선은 마치 뭔가를 잃어버린 것처럼 열중해 있다. 살롱전에 전시된 자신의 모습이 담겨 있는 작품을 보는 것에 초조해 했던 젊은 여류 화가는 그녀에게 많은 영향을 주었던 마네가 기다리는 'M 전시실'로 갔다. 그림 속의 초상을 본 후 베르트는 여동생인 에드마에게 편지를 썼다. "나는 추하기보다 낯설어 보인다. 팜므파탈의 유혹은 호기심 많은 사람들에 둘러싸여 있는 것처럼 보인다." 마네는 여러 번에 걸쳐 여류 화가의 내면과 얼굴 표정을 연구했다.

◀ 포즈를 취하고 있는 베르트 모리조의 사진. 베르트는 활기찬 지성을 지닌 매우 매력적이고 정숙한 여자였으며 당시의 보헤미안 사이에서 유행하던 '방탕한 여인'과는 거리가 먼 인물이었다. 매우 재능 있는 화가로 서른이 넘어서야 결혼을 했으며 자신의 젊은 날들을 예술과 문화에 빠져서 보냈다.

에바 곤살레스:
유일한 여자 제자

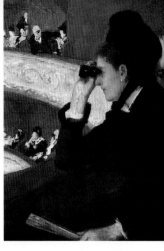

극작가였던 엠마누엘 곤살레스와 여성 음악가 사이에서 태어난 에바 곤살레스는 가족끼리 알고 지냈던 에두아르 마네에게서 그림을 배우기 위해 전에 다녔던 화가 채플린의 화실을 그만두었다. 그는 아카데미 회화적 전통 속에서 작업했던 화가였다. 1869년 에바는 마네의 여자 제자이자 모델이 되었으며 이로 인해서 한편에 버려진 것처럼 느꼈던 베르트 모리조의 질투를 불러일으켰다. 예술적으로 그리고 개인적으로 경쟁 관계에 놓였던 이 두 여인 사이에서 마네는 이 두 사람의 라이벌 관계를 부추기며 즐거워했다. 화가로서 곤살레스는 처음으로 전시했던 〈통행인〉과 〈피리 부는 소년〉으로 성공을 거두었다. 이 중에서 〈피리 부는 소년〉은 마네의 〈피리 부는 소년〉을 개인적으로 바꾸어 표현한 것이다. 모리조와 달리 에바는 마네가 그랬던 것처럼 인상주의 화가들과 함께 자신의 작품이 전시되는 것을 싫어했다. 그녀는 마네의 회화적 양식에 충실했으며 모네가 죽은 후 얼마 지나지 않아서 임신에 따른 색전증(塞栓症)[혈전(血栓)·공기의 기포 따위로 혈관이 막힘―옮긴이]으로 죽었다.

▲ 메리 커셋, 〈오페라에서〉, 1880년, 보스턴 뮤지엄.
인상주의 회화의 주인공들 중에서 메리 커셋에 대해서 이야기하지 않을 수 없다. 드가의 여제자로 드가로부터 사진 같은 구도와 당시 사회의 시선을 배웠다. 메리는 자신의 재능을 드러냈다. 베르트 모리조처럼 그의 작품도 인상주의 회화에 여성의 관점을 담았지만 이로 인해서 그 중요성이 적어지는 것은 아니다.

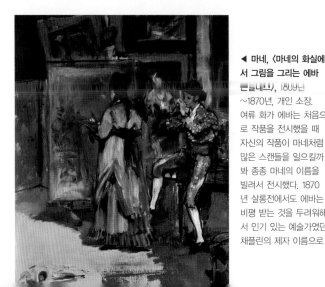

◀ 마네, 〈마네의 화실에서 그림을 그리는 에바 곤살레스〉, 1869년~1870년, 개인 소장.
여류 화가 에바는 처음으로 작품을 전시했을 때 자신의 작품이 마네처럼 많은 스캔들을 일으킬까봐 종종 마네의 이름을 빌려서 전시했다. 1870년 살롱전에서도 에바는 비평 받는 것을 두려워해서 인기 있는 예술가였던 채플린의 제자 이름으로 전시했다. 곤살레스의 회화적 양식은 마네의 양식과 유사했으나 하지만 여류 화가는 덜 신랄하고 쉽게 접근할 수 있는 부드러운 관점을 제공한다. 에바는 마네의 유일한 여자 제자였다. 이 작품에서는 기요 가에 있는 스승의 화실에서 그림을 그리고 있는 모습이 묘사되어 있다.

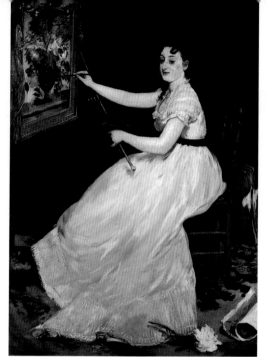

▲ 에바 곤살레스, 〈피리
부는 소년〉, 1869년~
1870년, 빌너브 쉬르 롯,
빌너브 쉬르 롯 박물관.
1870년에 살롱전에 전시
된 작품은 마네의 〈피리
부는 소년〉에서 영감을
얻은 것이다. 하지만 모델
이 된 원작에 비해서 덜
혁신적이었던 이 작품은
어느 정도 성공을 거두었
으며 빌너브 쉬르 롯 시
청을 위해서 국가에서 구
입했다.

▲ 마네, 〈에바 곤살레스
의 초상〉, 1870년, 런던,
내셔널 갤러리.
곤살레스의 머리 모양에
흥미를 가졌던 마네는 그
녀에게 이 작품을 위한
모델이 되어달라고 부탁

했다. 이 그림의 구도는
살롱전을 위해서 고안했
지만 몇 가지 문제가 있
었다. 에바의 포즈는 매우
단단해 보이기는 하지만
자연스럽지 않았다. 마치
전통적인 초상화 같았다.

◀ 에바 곤살레스, 〈테아
트르 데지탈리앙의 객석〉,
1879년, 파리, 오르세 미
술관.
극장의 객석은 인상주의
화가들이 매우 많이 다룬
소재였다. 에바 곤살레스
도 당시에 유행하던 이
주제를 다루었다. 이 작품
에서 여인의 시선, 이 두
부부의 심리에 대한 연구,
〈올랭피아〉에 등장하는
부케를 떠오르게 만드는
꽃다발에서 볼 수 있는
것처럼 마네의 영향을 잘
관찰할 수 있다. 또한 검
은색 배경에 검은색을 사
용한 것과 흰색을 사용해
서 강조하는 것은 마네의
전형적인 방식이다.

바다풍경:
불로뉴 쉬르 메르

이 당시의 영국인들처럼 파리 사람들
도 항구에서 휴가를 보내는 것이 유행이었다. 사람들이 좋아했
던 장소로는 트루빌(외제니아 여제가 투르빌의 아름다움에 매
료되어 이곳에 빌라를 지을 것을 명령했다), 도빌과 불로뉴 쉬
르 메르가 있다. 마네는 여름을 나기 위해서 불로뉴 쉬르 메르
로 갔다. 이 시기는 마네가 매우 많은 계획을 가지고 있을 때였
다. 그는 이때 모네, 쿠르베와 함께 르 아브르의 전시회를 준비
하고 있었으며 자신의 작품을 팔기 위해 영국을 방문하려 했다.
불로뉴에서 마네는 무엇보다도 자신의 심혈이 담긴 걸작에 대
해서 신랄한 비판을 받았던 일 년 동안의 파리 생활에서 벗어나
푹 쉬고 싶어 했다. 마네는 파리의 카페에서 보낸 지성적이지만
세속적인 생활에 지쳐있었다. 그는 항구에서 오랜 시간동안 앉
아서 벤치에 앉아 있는 사람과 닻을 내리고 정박한 배들을 바라
보며 변하는 하루의 풍경을 감상했다. 매우 천천히 변하는 현실
을 매우 주의 깊게 관찰하면서 화가의 양식도 점차로 변했다.

▲ 당시 불로뉴 쉬르 메
르의 부두 사진. 바닷가
에 있는 이 작은 마을에
서 마네는 고립되어 있다
는 느낌을 받았다. "나의
친애하는 팡탱, 파리에서
살아가는 사람은 분명 혼
란스러운 욕망을 경험하
며 살아간다네." 그리고
다음과 같은 문장을 덧붙
였다. "이곳에 온 후부터
나는 한 외국인과 회화에
대해 의견을 교환할 수
있는 기회가 없었어."

◀ 마네, 〈불로뉴 쉬르
메르 부두의 보름달〉,
1869년, 파리, 오르세 미
술관.
루브르 박물관의 전시실
에서 멀리 떨어진 마네는
현실을 주의 깊게 관찰하
기 시작했으며 이후에 인
상주의 회화에서 다루게
될 주제들에 대해서 많은
생각을 했다. 그는 황혼이
지는 부두에서 많은 여인
들이 외투를 입고 머리에
는 흰 두건을 쓴 채로 고
기잡이를 마치고 돌아오
는 선원들을 기다리는 풍
경을 보고 매료되었다.

▶ 마네, ⟨항해⟩, 1864년, 필라델피아 미술관.
마네는 1864년부터 불로 뉴 쉬르 메르에서 여름휴가를 보내기 시작했고 이때부터 바다 풍경을 그리기 시작했다. 바다는 젊은 시절 남아메리카를 여행했을 때부터 항상 그에게 매력적인 장소였다.

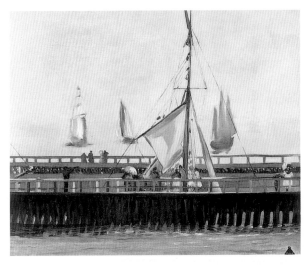

◀ 마네, ⟨불로뉴 쉬르 메르의 부두⟩, 1869년, 파리, 개인 소장.
출항을 준비하는 모습을 그리면서 마네는 일본 목판화의 간결한 본질 묘사에 대해서 생각했다. 그는 색을 넓게 칠하고 분명하게 선을 그려 넣었다. 이 작품의 경우 그림의 구도가 매우 특별하며 수직으로 잘라 놓은 부두와 배의 돛에 의해서 강조된 수직의 돛대는 이 그림의 장면을 구획하는 매우 중요한 축이다.

▶ 마네, ⟨불로뉴의 해변⟩, 1868년, 리치먼드 미술관.
이 도시의 관광객은 바닷가에서 배를 구경하는 것을 좋아했다. 그 중에서 프랑스와 영국을 오가던 증기선인 포크스턴은 매우 유명했다.

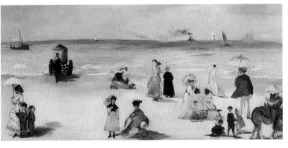

77

〈화실에서의 점심〉

이 작품의 구도는 매우 혁신적이며 화가가 즐겨 다룬 몇 가지 주제를 관찰할 수 있다. 이 작품은 1868년에 그려졌고 이듬해에 살롱전에 전시되었으며 현재 뮌헨의 노이에 피나코테크에서 만나볼 수 있다.

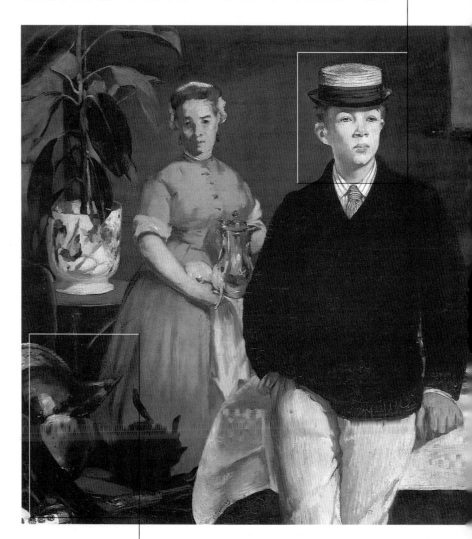

◀ 전경에 있는 소년은 레옹이다. 그는 여러 작품에서 마네의 모델이 되었다. 마네는 레옹의 모습을 무릎까지 담아냈으며 이런 점을 흔치 않은 화면 구성으로 새로운 효과를 주었다. 벨벳 양복을 입고 있는 레옹의 모습은 1867년 〈만국 박람회〉 전경의 구석에도 똑같이 등장한다. 검은 천은 옅은 색조의 변화로 어두운 배경과 구분되어 보인다. 몇 년 후에 마티스는 이 부분을 "빛과 순수한 검은 색으로 그려진 것"이라고 정의했다.

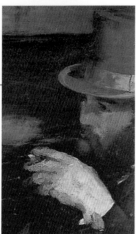

◀ 마네의 가족은 휴식을 취하기 위해서 여름을 불로뉴 쉬르 메르에서 보냈다. 이 휴양지에 있던 집을 종종 방문했던 사람은 오귀스트 루셀랭이었으며 그도 쿠튀르의 제자였다. 마네는 그에게 모델이 되어줄 것을 요청했다. 그는 차려놓은 탁자 옆에 앉아 있으며 매우 자연스러운 포즈를 취하고 있다. 가족의 일상을 다룬 이 주제는 당시에 '저속하다'는 평가를 받았다.

▼ 마네가 매우 좋아했던 주제는 고대 갑옷과 검은 고양이, 그리고 다른 몇 가지 물건이 있다. 고대 갑옷이 이루어내는 구도는 매우 낯선 점이 있다. 마치 화가가 '우연히' 이 사람들을 선택한 것처럼 보이게 만든다. 이렇게 등장하는 우연한 느낌으로 인해서 이미지는 새롭게 다가간다. 이는 짧게 스쳐 지나가는 일상의 현실을 포착한 것이다.

▲ 테이블 위의 정물화에서 우리는 화가가 즐겨 그리던 두 소재를 발견할 수 있다. 반쯤 잘라 놓은 레몬과 대각선으로 놓인 과도는 그의 그림에서 늘 원근감을 강조한다.

카페 게르부아

새로운 세대의 젊은 예술가들은 아카데미에 모이는 대신 카페에 모여서 활동했다. 날이 저물어 더 이상 일할 수 없게 되면 화가, 조각가, 그리고 문학 작가들은 카페의 작은 방에 모여 이야기를 나누거나 의견을 개진했다. 사교적이었던 마네는 이 카페 중에서 당시에 가장 많이 유행한 카페에서 활동했다. 마네는 처음에는 카페 바데(Bade)를 다니다가 후에는 오늘날 클리시 거리인 바티뇰 거리에 있던 카페 게르부아를 다녔다. 카페 게르부아에서 그의 주변에는 아스트리크, 뒤랑티, 바질, 르누아르, 드가, 팡탱 라투르, 스티븐스, 졸라, 세잔, 시슬리, 모네, 피사로와 같은 많은 지성인과 당시의 가장 급진적이고 선구적인 예술가들이 모였다. 몇 명은 꾸준히 카페를 방문했으며 어떤 사람은 가끔 방문했지만 모두 마네가 내놓은 주제를 두고 열띤 논쟁을 벌였다. 뒤랑티가 기억하는 것처럼 마네는 창문에 자신의 정신을 던질 정도로 활기찼고 에드가 드가도 이보다 못하진 않았다. 드가는 그의 날카롭고 냉정한 농담으로 그리고 때로는 잔인한 아이러니를 표현하는 것으로 유명했다. 술집 테이블 주변에는 여러 계층의 사람들이 모였다. 마네, 드가, 바질은 부유한 상류 계급 출신이었지만 이들 중 몇몇 동료들은 중산층이나 하층민에서 성장한 사람들도 있었다.

▶ 오노레 도미에, 〈나다르가 사진을 예술의 지위에 올려놓았다〉, 1862년 르 불레바르 지에 출판된 『예술가의 기념품들(Souvenir d'artistes)』의 석판화. 나다르도 카페 게르부아를 다녔다. 사진가이자 일간지 기자이며 캐리커처를 그렸던 나다르는 기구를 타고 파리 위를 날았던 사건으로 유명해졌다.

▼ 앙리 팡탱 라투르, 〈바티뇰의 화실〉, 1870년, 파리, 오르세 미술관. 공식적인 예술을 높이 평가하지 않았고 새로운 현실의 표현을 위해서 모인 이들은 카페 게르부아를 다녔다. 예술가, 음악가, 문학 작가는 그들의 리더였던 '마네' 주변에 모여서 그가 그리는 장면을 바라보고 있다. 이들은 솔데르, 르누아르, 아스트뤼크(앉아있는 사람), 졸라, 메테르, 바지유와 모네였다.

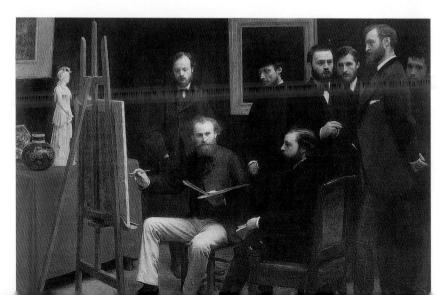

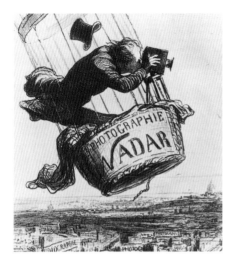

▲ 마네, 〈파리의 카페〉, 1869년, 캠브리지(Mass.) 포그 미술관. 펜과 잉크로 그린 이 스케치는 아마도 카페 게르부아로 보인다. 바닥이 대 리석이고 얼마 안 되는 테이블을 가지고 있는 이 카페에서 마네는 늘 자신의 자리를 가지고 있었다.

▶ 마네, 〈카페 토르토니에서 편지를 쓰는 사람〉, 1878년, 보스턴 이사벨라 스튜어트 가드너 미술관. 이 시기에 여러 예술가와 문학 작가들이 카페를 다녔다. '보헤미안' 들은 귀스타브 쿠르베가 모임을 열었던 카페 브라세이르 데 마르티르나 카페 란들레 켈레를 선호했다. 요즘 우리가 사는 것처럼 유행은 점점 바뀌고 이들이 방문하는 장소도 자주 변해갔다.

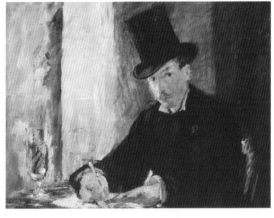

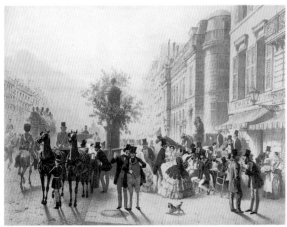

◀ E. 제라르, 석판화로 그린 〈카페 토르토니〉. 19세기 초에 카페 토르토니가 생겼다. 이곳은 매우 우아한 장소로 이탈리아 대로에 위치해 있다. 19세기 초에 카페 토르토니를 다니는 것은 상류 계급에 속한다는 것을 나타내는 것이었다. 이 카페를 즐겨 다니던 사람으로는 발자크, 위고와 공쿠르 형제가 있다. 몇 년 되지 않아 이 카페는 매우 넓어졌다. 또한 야외 테이블은 매우 큰 성공을 거두었다.

암흑 같은 시절: 전쟁부터 파리 코뮌까지

스페인의 왕위 계승문제를 둘러싸고 나폴레옹 3세는 프로이센에게 전쟁을 선포했다. 하지만 프랑스군은 전쟁에 대한 준비가 전혀 되어있지 않았다. 나폴레옹 3세가 이끌던 프랑스군은 스당에서 패배한 후 1870년 9월 2일 항복했다. 이틀 뒤에 파리에서는 제3공화국이 선포되었다. 그러나 짧은 시간 파리를 방어하던 시민들은 곧 항복했다. 독일군은 상징적으로 이틀 동안 파리를 점령한 후 떠났다. 하지만 상황은 곧바로 안정되지 않았다. 도시를 방어하기 위해 무장했던 의용군은 무기와 대포를 정부군에게 돌려주는 것을 거부했으며 혁명적 자치정부인 코뮌을 설립했다. 이러한 과정에서 귀스타브 쿠르베는 시민들을 독려했다. 하지만 파리가 다시 프랑스 정부군의 손에 점령된 후 쿠르베는 이때의 행동으로 감옥 생활을 하게 되었다. 코뮌을 설립했던 혁명군은 다시 파리가 프랑스 정부군에게 점령되는 과정에서 일주일간 항전했으며 이때 약 이만 명의 사람들이 학살되었다.

▶ 샤이우, 〈2프랑짜리 쥐〉, 파리, 카르나발레 박물관.
파리가 점령되었을 때 도시의 상황은 매우 비극적이었다. 음식이 부족했기 때문에 굶주림과 투쟁해야 했다. 빅토르 위고는 다음과 같이 회고하고 있다. "아마도 더 이상 잡아먹을 말도 없었다. [...] 아마 개도 없었고 이제 쥐도 없어져 간다. 배는 점점 아프기 시작하고 뭔지 모를 음식을 먹기 시작했다."

▼ 프레데리크 바지유, 〈바지유의 화실〉, 1870년, 파리, 오르세 미술관.
많은 예술가들이 조국을 위해서 싸웠다. 이 중에는 마네의 친구인 바지유도 있었다. 바지유는 카페 게르부아에 다녔다. 그는 11월 28일 본 라 롤랑 전투에서 28세의 나이로 숨졌다.

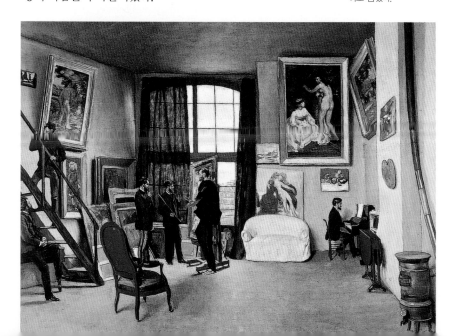

▼ 1870년 9월 4일의 헌
법 재판소의 회합. 스당
전투가 끝나고 이틀 후에
열렸던 이 회합은 매우
혼란했다. 성난 사람들이
회합장에 밀고 들어와 나
폴레옹 3세의 퇴위를 요
구했다.

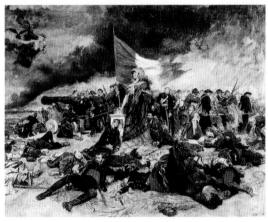

◀ 에른스트 메이스너,
〈파리의 점령〉, 1870년
~1871년, 파리, 오르세
미술관.
이 작품의 이미지는 프러
시아 군인들이 파리를 점
령했던 사건을 매우 상징
적이고 이상화하여 표현
한 것이다. 그림의 구도
중앙에 프랑스의 상징인
마리안나가 서 있으며 그
녀의 주변에는 파리를 방
어했던 영웅들이 보인다.

▶ 귀스타브 쿠르베의 사
진. 파리 코뮌 시절에 민
중의 대표자였던 쿠르베
는 로마 미술 아카데미의
폐지를 지지했던 예술 작
가 연맹의 작품을 지지했
다. 하지만 동시에 그는
루브르 박물관의 그림과
기념비를 안전하게 보존
하기 위해서 많이 걱정했
었다.

▲ 이 사진은 코뮌에 의
해서 일어난 사건의 하나
를 보여주고 있다. 제국의
상징이던 방돔 광장의 원
주는 파괴되었다. 쿠르베
는 이러한 일을 부추겼다
는 죄목으로 고발되었다.

공화국에 대한 확신

프랑스와 프로이센의 전쟁이 심각해지자 많은 사람들이 프랑스의 수도에서 떠나갔다. 하지만 공화국을 지지해야 한다는 확신을 가졌던 마네는 남기로 결정했다. 마네는 프랑스 근위대의 포병부대에 의용군으로 입대하였다. 이때 마네의 상관은 화가였던 에른스트 메이스너였으며 그는 대위가 되었다. 마네는 군대에서도 생생한 현실을 연필로 포착해서 그리기를 희망했지만 프로이센군의 포위 공격은 더욱더 심해졌으며 상황은 미술을 생각할 수 없을 정도로 비극적이었다. 가족들이 프랑스 남부로 대피하고 그는 자신의 작품 중에서 중요한 작품 13점을 선별해서 뒤레의 지하창고에 보관했다. 몽마르트르에서 기구가 출발하였기 때문에 마네는 자신의 소식을 지인에게 전할 수 있었다. 그는 편지에서 파리의 비극적인 상황을 설명하고 있다. 파리에는 그의 동생인 외젠, 드가, 그리고 모든 반대를 무릅쓰고 베르트 모리조가 남아있었다.

▶ 마네, 〈앙리 로슈포르의 탈출〉, 1881년, 취리히, 쿤스트홀.
마네의 후기 작품 사이에서 발견할 수 있는 이 작품은 1874년에 일어난 사건을 다루고 있다. 감옥에 갇혔던 정치가인 앙리 로슈포르는 누벨 칼레도니아에 있는 뒤코 반도에서 탈출했다. 그는 파리 코뮌을 옹호했기 때문에 일 년 전에 이 섬에 수감 되었다. 이 시기에 고국 프랑스로 다시 돌아온 로슈포르는 정치가들 사이에서 불편한 한물 간 정치인이었다.

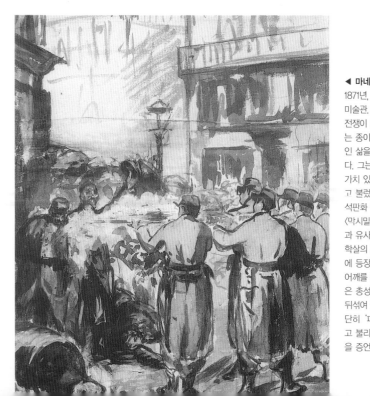

◀ 마네, 〈바리케이드〉, 1871년, 부다페스트, 근대미술관.
전쟁이 끝나자마자 마네는 종이에 당시의 비극적인 삶을 표현하기 시작했다. 그는 이것을 '어느 날 가치 있게 될 기억' 이라고 불렀다. 아래 보이는 석판화 작품의 구도는 〈막시밀리안 황제의 사형〉과 유사하다. 다시 한 번 학살의 모습이 맨 앞부분에 등장했으며 군인들을 어깨를 돌리고 희생자들은 총성의 연기 사이에 뒤섞여 있다. 마네는 간단히 '피의 일주일' 이라고 불리는 비극적인 사건을 증언했다.

▼ 레옹 강베타의 사진. 강베타는 제 3공화국 정부에서 가장 많이 활동했던 사람이다. 그는 나폴레옹 3세의 제정을 끝내는 데 동의했으며 프러시아 군에 대항해서 파리를 지키는 데 중요한 역할을 담당했다. 그리고 1870년에 만들어진 국가 방위성의 장관이 되었다. 공화정의 열렬한 지지자였던 마네는 그의 친구이자 지지자였다.

◀ 마네, 〈조르주 클레망소〉, 1879년, 파리, 오르세 미술관.
1865년까지 미국에서 살았다가 제 3공화국 정부에서 몽마르트르의 시장으로 당선된 클레망소는 마네가 따르고 좋아하던 공공 인사 중 한 사람이었다. 마네의 어린 시절 친구였던 앙토냉 프루스트 역시 1881년 정치에 입문하였다. 그가 문화부 장관의 지위를 받게 되었을 때 화가는 매우 기뻐했다.

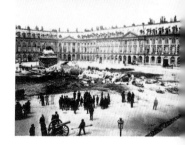

▲ 방돔 광장을 무너트렸을 때의 전경. 상류층에 속하던 마네는 파리코뮌에 민중의 정부가 들어서자 파리를 떠나기를 원했다. 하지만 후에 그는 폭력적인 유혈진압을 비판했다.

에칭과 석판화

에칭과 석판화 기법에 매료된 마네는 1857년 첫 번째 에칭 작업을 했다. 이때 그는 피렌체에서 보았던 베아토 안젤리코의 프레스코 중 한 작품을 판화로 옮겼다. 그때부터 마네는 자신의 여러 작품을 다시 판화로 작업했다. 때로는 매우 특수한 방식을 사용했다. 마네는 자신의 유화 작품을 사진으로 찍고, 후에 사진 위에 판화를 위해 직접 선을 그려 넣기도 했다. 종종 그는 찍어낸 판화 작품을 수채화로 덧칠하기도 했으며 이를 시나 짧은 문장을 적어 친구에게 선물하기도 했다. 마네는 회화에서와 마찬가지로 에칭에서도 새로운 근대적인 표현 방식을 발전시켰다. 마네가 판화 작업을 위해 연구했던 거장은 프란시스코 고야였다. 당시에 판화는 회화에 포함되어 있었다. 마네는 자신의 작업을 통해서 판화에 독립적인 지위를 부여했다. 그는 자신이 작업한 판화를 다른 작품 옆에 전시하였고 판화가 작품의 복사본이라고 가치가 없다는 생각을 하지 않았다. 마네는 석판화 기법도 다루기 시작했으며 자신이 그렸던 유화 작품의 주제나 혹은 현실에서 관찰할 수 있는 장면을 표현하기 위해서 이 기법을 사용했다. 그랬기 때문에 관객은 그의 판화에서 당시의 역사적이고 정치적인 장면도 만나볼 수 있다.

▼ 마네, 〈내전〉, 1871년 ~1873년, 파리, 국립 도서관.
마네는 석판화 기법을 다루기도 했다. 1864년에 그려진 유화인 죽은 투우사는 파리에 쓰러진 병사의 모습으로 변했다. 여러 장의 스케치들에서 마네는 참여 의식을 느꼈던 파리의 유명한 비극인 '피의 일주일'의 참상을 그렸다.

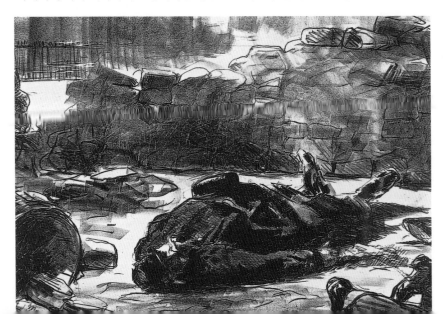

◀ 마네, 〈잔느. 봄〉, 1882년, 파리, 국립 도서관.
에칭으로 이 작품을 완벽하게 표현하기 위해서 마네는 전문적인 판화가에게 자신의 스케치를 맡기기도 했다. 이 판화본은 판화가가 개인적인 표현을 덧붙인 것이 아닌 스케치에 충실한 복사본이다.

▼ 마네, 〈기구〉, 1862년, 파리, 국립 도서관.
파리에서 축제를 벌이는 동안 기구가 올라갈 준비를 하고 있다. 아마도 이곳에서 나다르는 도시를 관찰할 수 있었을 것이다. 카다르 출판사는 이 판화가 너무 복잡하고 전통적이지 않은 방식으로 제작되었기 때문에 출판을 취소했다.

▼ 마네, 〈고양이〉, 1868년, 파리, 국립 도서관.
마네가 샹플뢰리의 책의 출판을 위해서 기획한 표제 글. 샹플뢰리는 매우 유명한 문학 작가였으며 리얼리즘 시(詩)에 관한 이론가였다. 위쪽에 있는 고양이는 무엇보다도 화가가 매우 좋아했던 주제이다.

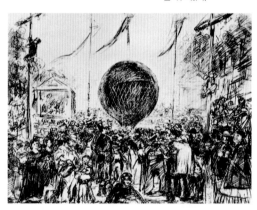

석판화와 에칭

석판화는 대리석을 사용해서 인쇄를 하는 기법으로 1796년에 알로이스 제네펠더가 창안했으며 프란시스코 고야에 의해서 발전되었다. 1800년대 초부터 이 기법은 화가들 사이에서 유행했다. 도미에와 같은 예술가들은 사람들이 단순히 복제의 수단으로 생각했던 이 기법의 가치와 중요성을 알고 있었다. 에칭은 판화를 하는 매우 오래된 방법으로 금속판에 그림을 새기는 기법으로 예전부터 화가들이 즐겨 사용했다.

◀ 마네, 〈정육점 앞에 줄서는 사람들〉, 1871년, 볼티모어 미술관.
일본 문화적 분위기가 느껴지는 이 에칭에서 마네는 파리에서의 어려운 시절을 재현했다.

계몽적인 화랑 주인
폴 뒤랑 뤼엘

몇십 년에 걸친 전쟁으로 경제적이고 사회적인 위기로 파리의 미술 시장도 얼어붙었다. 그러나 전쟁이 끝나고 바로 작품을 구입하기 위해서 파리로 돌아온 화랑 주인들 사이에 폴 뒤랑 뤼엘이 있었다. 그는 전쟁이 일어난 시기에 영국으로 피난 갔다가 다시 파리로 돌아왔다. 그는 특히 쿠르베의 작품을 좋아했으며 쿠르베가 감옥 생활을 하고 있을 때도 그를 도우려했고 바르비종 유파의 작품을 좋아했다. 하지만 동시에 바티뇰에서 성장하는 젊은 화가들에게도 많은 관심을 가졌다. 그는 이미 예전에 경제적인 어려움에 빠진 모네를 도와주었던 적이 있다. 1872년 그는 유명한 알프레드 스테펜스의 화실에 작품을 팔기 위해 놓아두었던 2점의 마네 작품을 발견했다. 그림이 마음에 들었던 뒤랑 뤼엘은 즉시 이 작품을 샀고 가능한 한 많은 작품을 사기 위해서 마네의 화실을 찾아갔다. 약 23점의 작품을 구입하고 약 35,000프랑을 지불했다. 그래도 그는 만족하지 못하고 마네에게 팔만한 다른 작품이 없는지 물어보았다. 마네는 옛 친구에게서 자신의 작품을 찾아와 이를 새로운 예술품 수집가에게 가져갔다. 이때 가져간 그림 사이에는 〈튈르리의 음악회〉가 있었다. 이 놀라운 판매는 당시의 예술계에 많은 소문을 불러 일으켰다. 그 결과 다른 수집가들과 화랑 주인들이 마네의 작품에 관심을 가지기 시작했다.

◀ 마네의 전화번호부에는 1872년 뒤랑 뤼엘에게 판 두 작품의 목록이 적혀있다. 1872년, 파리, 오르세 미술관. 뒤랑 뤼엘에게 처음으로 마네는 많은 작품을 팔 수 있었다. 이때부터 많은 예술품 수집가와 애호가들이 마네의 작품에 관심을 가지기 시작했다. 하흐트 형제는 심사숙고한 후 마네와 흥정 끝에 〈비누방울〉을 구입했다.

◄ 에드가 드가, 〈디에고 마르텔리의 초상〉, 1879년, 부에노스아이레스, 국립 미술관.
디에고 마르텔리는 이탈리아 사람으로 비평가이자 예술품 수집가였다. 그는 마키아이올리 미술 유파를 지지했으며 이를 프랑스 시장에 소개하려고 했다. 오랜 시간 동안 파리에서 일하며 인상주의자들과 만났다. 드가와 친구가 되었고 드가는 평범한 일상적 삶을 살아가는 그의 모습을 초상화로 남겼다. 마르텔리는 어지러운 그의 사무실에 앉아 있다. 사람들은 이 방의 전경에 있는 슬리퍼를 볼 수 있으며 이는 일반적인 구도에서 관찰하기 힘든 사물의 배치이다.

▼ 마네, 〈피리 부는 소년 (일부)〉, 1866년, 파리, 오르세 미술관.
이 작품은 뒤랑 뤼엘이 구입한 작품의 하나였다. 뒤랑 뤼엘은 시슬레, 드가, 르누아르의 작품을 구입했으며 모네의 작품을 70점 이상 샀다. 그는 평범한 상인이라기보다 '계몽적인 후견인'이었으며 단순히 이익만을 위해서 작품을 구입하지 않았다.

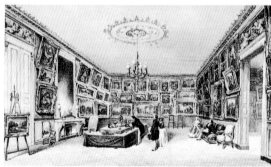

▲ 샤를 프랑수아 도비니, 〈뒤랑 뤼엘 화랑의 주 전시실〉, 1845년, 파리, 국립 도서관.
뒤랑 뤼엘은 처음으로 개인 화랑을 열었던 사람 중 하나로 아카데미를 통해서 전시를 할 수 없었던 혁신적인 작가들에게 공식적인 전시회가 아닌 대안적 전시 공간을 사용할 수 있는 기회를 주었다.

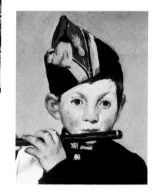

쉬잔과 함께 한 네덜란드

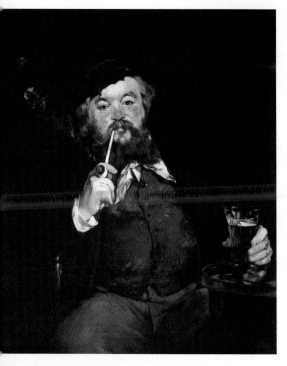

▼ 마네, 〈맛 좋은 맥주〉,
1873년, 필라델피아 미술관.
이 작품은 네덜란드의 분위기를 잘 전달하고 있으며 살롱전에서 호평을 받았다. 사람들은 주인공의 조용한 분위기를 좋아했다. 오랫동안 스캔들을 일으켰던 마네는 공식적으로 좋은 평가를 받았다. "올해에 마네는 그의 잔에 물을 담았다"고 평론가인 볼프가 아이러니하게 설명하고 있다.

〈키어사지와 앨라배마 전투〉가 전시되었던 1872년의 살롱전이 끝나고 마네는 네덜란드로 떠났다. 네덜란드는 그의 부인인 쉬잔의 고향이었으며 그녀는 마네를 동반했다. 매제인 페르디낭 렌호프와 함께 하를렘과 암스테르담의 박물관을 방문했다. 이곳에서 그는 어린 시절 그에게 많은 영향을 끼친 거장들의 작품을 다시 접할 수 있었다. 마네는 프란츠 할스의 작품에서 경이로움을 느꼈지만 최근에 그려진 다른 풍경화들도 주의 깊게 관찰했으며 친구였던 모네의 영향으로 자신의 풍경화에 대한 관점을 정리할 수 있었다. 그가 바다와 휘날리는 범선의 돛을 그렸을 때 마네는 자신보다 약 13살이 많은 네덜란드의 화가인 요한 바르톨트 용킨트 작품의 영향을 받았다. 놀라운 바다 풍경으로 알려진 예술가는 미래의 인상주의 화가들에게 많은 영향을 끼쳤다. 용킨트는 무엇보다도 1862년 르아브르 항구에서 만났던 젊은 클로드 모네의 작품에 매료되었으며 순간을 포착해 화폭에 펼쳐내고 대기의 분위기를 담아내는 젊은 예술가 모네의 빠르고 신경질적인 필치를 주의 깊게 관찰했다. 네덜란드에서 돌아온 마네는 늘 그랬던 것처럼 주변에서 관찰할 수 있는 일상을 그리기 시작했다. 그 결과 〈맛 좋은 맥주〉가 태어났다. 이 작품을 위해서 카페 게르부아에서 알게 되었던 석판화 작업을 하던 미술가인 에밀 벨로가 매우 침착한 자세로 약 80번 가량 앉아서 모델이 되어 주었다. 이 그림은 당시 관람객의 취향에 잘 맞는 그림이었으며 그 결과 이 작품은 당대의 불안정하고 정치적인 어려움을 극복할 수 있는 내면의 안정과 고요함의 상징으로 여겨졌다.

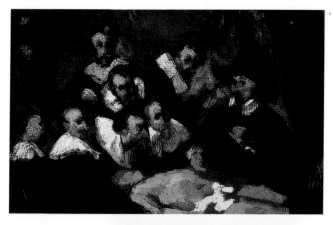

◀ 마네, 〈틸프 박사의 해부학 강의 복사화〉, 1856년경, 개인 소장. 이미 과거에도 마네는 네덜란드의 회화에 관심을 가졌다. 렘브란트의 그림은 헤이그의 마우리츠하위스 왕립 미술관에 보관됐는데 마네는 이 작품을 사진이나 복사화를 통해서 접한 것으로 보인다. 작품에 대한 마네의 해석은 매우 간결하고 자유롭다.

▶ 프란스 할스, 〈즐거운 술꾼〉, 1628년~1630년, 암스테르담 레이크스 미술관.
마네는 이미 1852년과 1863년 두 번에 걸쳐 부인의 조국인 네덜란드를 방문했다. 이번에 그는 할스의 작품에 관심을 가졌다. 특히 〈맛 좋은 맥주〉는 할스로부터 많은 영향을 받아 그렸던 작품이다. 마네는 늘 거장의 작품을 관찰했고 개인적인 해석을 덧붙여서 동시대의 파리의 삶을 주제로 자신의 양식을 발전시켰다.

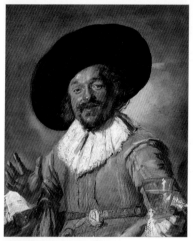

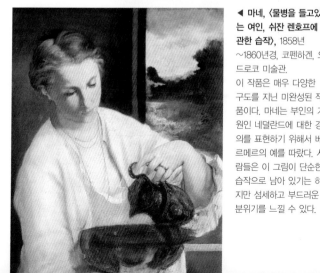

◀ 마네, 〈물병을 들고있는 여인, 쉬잔 렌호프에 관한 습작〉, 1858년~1860년경, 코펜하겐, 오드로코 미술관.
이 작품은 매우 다양한 구도를 지닌 미완성된 작품이다. 마네는 부인의 기원인 네덜란드에 대한 경의를 표현하기 위해서 베르메르의 예를 따랐다. 사람들은 이 그림이 단순한 습작으로 남아 있기는 하지만 섬세하고 부드러운 분위기를 느낄 수 있다.

▲ 상, 마네의 〈맛 좋은 맥주〉에 대해서 르 샤르바리에 실린 캐리커처, 1873년 6월 8일.
이 작품이 어느 정도 성공을 거두기는 했지만 마네는 아직도 풍자적인 비평을 받아야 했다. 이 작품의 주인공은 화가가 다니던 술집에 있는 어떤 사람이다. 유리창에 적혀 있는 글은 마네의 경력을 풍자한 것이다. "낙선전 스캔들의 주인공".

마네, 〈오페라 극장의 가면무도회〉, 1873년, 워싱턴 내셔널 갤러리

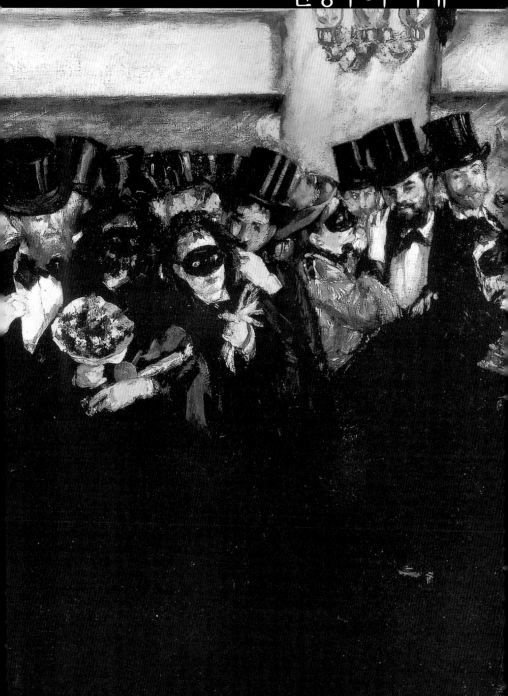

첫 번째 인상주의 전시회

1873년 현실의 재현을 둘러싼 새로운 예술적 시도로 살롱전에서 작품을 전시하지 못했던 화가, 조각가, 판화가가 모여 예술가의 무명 사회를 설립했다. 모네, 르누아르, 드가, 피사로, 모리조, 시슬레와 같은 화가들이 무명 사회의 중심인물이었다. 오래 전부터 동료들과 함께 전시회를 여는 것을 긍정적으로 검토했던 모네와 바지유는 무명 사회가 설립되자 실천에 옮겼다. 무명 사회는 카퓌신 거리에 있는 나다르의 낡은 사진 작업실을 빌려 전시회를 열었다. 1874년 4월 15일에 개장한 이 전시회는 오늘날 '최초의 인상주의 전시회'로 알려졌다. 하지만 이 전시회에 인상주의 화가만 참여했던 것은 아니다. 공식 살롱전에 작품을 전시했던 화가인 데 니티스도 함께 참여했다. 그가 참여하게 된 이유는 드가의 요청 때문이었다. 드가는 이 전시회가 낙선전처럼 보이는 것을 피하기 위해 데 니티스에게 작품을 전시해 달라고 요청했던 것이다. 이들은 희망을 가지고 좋은 의도로 전시회를 기획했지만 전시회의 평판은 충분히 예측할만 했다. 많은 사람들이 이들의 작품을 웃음거리로 만들고 즐기기 위해 전시장을 찾아왔다.

▼ 클로드 모네, 〈일출의 인상〉, 1872년, 파리, 마르모탕 미술관.
'인상주의'라는 용어는 루이 르루아의 매우 신랄한 비평에서 비롯되었다. 첫 번째 인상주의 전시회에 대해서 루이 르루아는 다음과 같이 비판했다. "인상. 분명히 인상적이긴 하다. 하지만 아무리 유치한 양탄자라도 이 바다를 그린 풍경화보다는 낫다!"

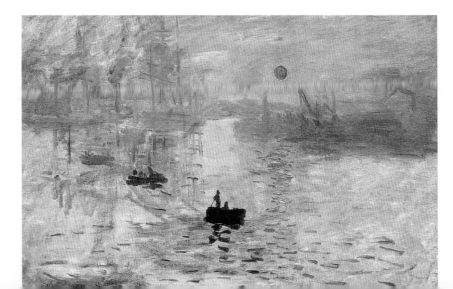

◀ 에드가 드가, 〈무대 위의 무희〉, 1878년, 파리, 오르세 미술관.

드가는 당시 사회의 일면을 날카롭게 관찰했다. 드가는 극장 위층에서 작품의 소재를 내려다보았다. 이 작품의 주인공은 저녁 공연의 스타였던 무대 위의 발레리나로 그녀는 자신의 공연에 집중하고 있다. 전통적인 회화 작품과 비교해 볼 때 드가의 작품은 매우 새로운 구도의 변화를 시도했다. 드가는 새로운 구도를 통해 발레리나의 매력을 잘 전달하는 명화를 그렸다.

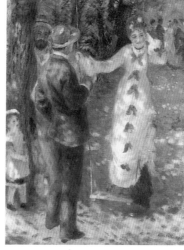

◀ 클로드 모네, 〈정원의 여인들〉, 1866년~1867년, 파리, 오르세 미술관.

현실을 관찰하면서 인상주의 화가는 그림자가 색이 부족한 현상이 아니라는 사실을 밝혀냈다. 전통적으로 화가들은 그림자를 회색과 검은색으로 그렸다. 이들과 달리 인상주의 화가들은 현실의 관찰을 근거로 그림자를 청색과 보라색 같은 색을 사용해서 그렸다.

◀ 피에르 오귀스트 르누아르, 〈그네〉, 1876년, 파리, 오르세 미술관.

인상주의 화가에게 가장 중요했던 연구 과제는 현실의 변화를 포착하고 시시각각 변하는 대상을 비추는 빛에 따라 전체적인 인상을 표현하는 것이었다. 인상주의 화가의 기법상 혁신은 짧은 순간 스쳐 지나가는 인상을 캔버스에 담기 위한 자유롭고 빠른 붓 터치였다. 떨리는 것 같은 작은 점으로 이루어진 색 덩어리는 형태의 윤곽을 대체했고 화가가 그림을 그렸던 순간의 느낌을 전달한다. 하지만 공식 살롱전에 익숙했던 기존 감상자는 새로운 기법보다 그림의 주제가 그림의 가치를 판단하는 더 중요한 기준이었다. 그래서 〈그네〉와 같은 작품은 높이 평가받지 못했고 윤리적으로 문제가 있다는 비판을 받기도 했다.

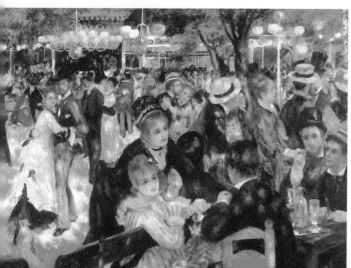

◀ 피에르 오귀스트 르누아르, 〈물랭 드 라 갈레트의 무도회〉, 1876년, 파리, 오르세 미술관.

인상주의 화가들은 당시 파리의 일상을 작품에 담았다. 이 작품의 경우 파리의 부르주아 계급의 스쳐 지나가는 일상을 잘 포착했다. 어느 일요일 오후 물랭 드 라 갈레트의 분위기를 전달하고 있는 이 그림은 1874년 전시회에서 많은 비판을 받았다. 하지만 이 작품은 세상에 많은 반향을 불러일으켰다.

다신 그 허름한 건물에서 전시하지 않을 것이다

▲ 카퓌신 거리에 있는 나다르의 작업실 사진. 나다르가 자신의 작업장을 다른 곳으로 옮겼기 때문에 1874년 이곳에서 최초의 인상주의 전시회가 열릴 수 있었다. 마네는 드가, 모네와 같은 몇몇 인상주의 화가와 친했지만 항상 인상주의 화가 그룹과 거리를 두었다.

1874년 드가가 전시회에 참여하기를 원했던 화가 사이에 마네도 포함되어 있었다. 하지만 마네는 이들과 같은 그룹으로 자신이 소속되는 것을 원치 않았을 뿐만 아니라 모리조, 르누아르, 그리고 모네와 같은 화가들에게 살롱전에서 다른 작품과 함께 전시해야 하며 새로운 입지를 구축해야 한다고 설득하려 했다. 마네는 살롱전이 예술적 투쟁의 공간이라고 믿었다. 드가는 마네가 전시회에 참여하지 않겠다고 하자 너무 허세가 심하고 현명하지 못하다며 마네의 입을 다물게 했다. 하지만 마네의 선택은 매우 용감한 일이었다. 마네는 공식적인 전시회에서 예술적 승리를 쟁취해야 한다고 생각했다. 마네는 친구들에게 다시는 이 허름한 건물에서 전시하지 않을 것이며 살롱전에 당당히 참여해서 동료들과 함께 투쟁하겠다고 선언했다. 그러나 마네의 생각은 현실과 괴리가 있었다. 그 해 마네가 살롱전에 전시하려고 제출한 작품들 중 한 작품만 전시되었고 나머지는 이전 작품처럼 매우 부정적 비판을 받았다.

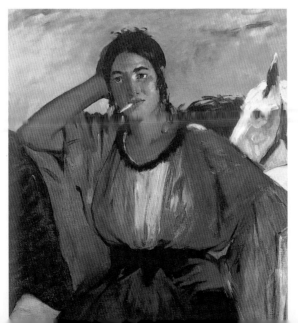

◀ 마네, 〈담배를 물고 있는 집시 여인〉, 1862년경, 프린스턴, 대학 미술관. 드가는 이 그림을 마네가 죽은 후에 구입했다. 비슷한 연배였던 이 두 화가는 종종 다투기도 했다. 드가가 한 경마에서 훨씬 먼저 경주하는 말을 그렸다고 자랑하면 마네는 드가가 그렸던 전통적인 역사화를 비판하곤 했다. 하루는 마네가 베르트 모리조에게 친구이자 동료였던 드가에 대해서 "그의 그림은 부자연스럽고 아무리 설명해줘도 여인을 사랑할 줄 모른다"고 아이러니하게 말했다.

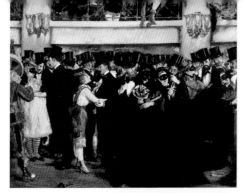

◀ 마네, 〈오페라 극장의
가면무도회〉, 1873년, 워
싱턴, 내셔널 갤러리.
파리에서 매달 20일에
열리던 축제의 전경을 다
룬 이 작품은 살롱전의
심사위원들에 의해서 전
시를 거부당했다.

▶ 마네, 〈해변에서〉,
1873년, 파리, 오르세 미
술관.
마네는 베르쉬르메르에서
동생과 동생의 아내를 그
렸다. 인상주의 회화 운동
과 거리를 두고 있었지만
마네는 동료들이 시도한
새로운 기법의 영향을 받
았다. 밝은 색의 붓 터치
와 야외 그림을 위한 흥
미는 이 작품의 특징이다.

◀ 마네, 〈세탁〉, 1875년,
메리온, 반스 재단.
마네의 친구였던 말라르
메는 1876년 살롱전에서
거부된 이 작품을 매우
좋아했다. 특히 그는 이
작품의 밝은 빛과 대기의
분위기, '아지랑이가 피
어오르는 것' 같은 그림의
윤곽, 화실에서 매우 주
의 깊이 구상했던 이 작
품의 섬세한 구도를 좋아
했으며 이 작품을 시적으
로 묘사했다. 마네는 이
미 야외 그림과 화실에서
주의 깊이 구상했던 섬세
한 구도를 잘 조화시킬
줄 알았다.

〈기차길 옆〉

마네는 기차가 들어오는 유럽교에서 얼마 떨어지지 않은 생페테르뷔르 거리에 있는 새로운 화실에서 〈기차길 옆〉을 그렸다. 1873년부터 1874년까지 그렸던 이 작품은 워싱턴 내셔널 갤러리에 보관되어 있다.

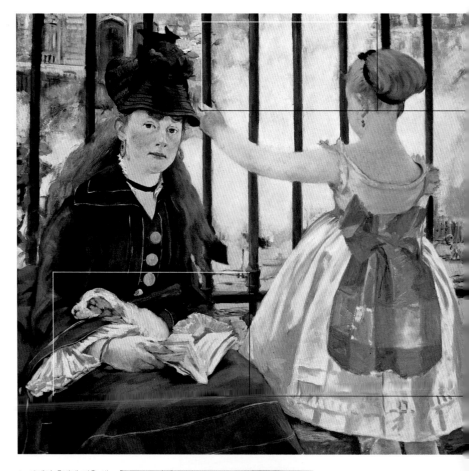

▶ 19세기 후반에 찍은 생 라자르 역의 서쪽 창고 사진. 당시 도시의 일상에서 철도는 매우 중요한 역할을 했으며 변화와 진보의 상징이었다.

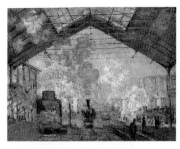

◀ 클로드 모네, 〈생라자르 기차역〉, 1877년, 파리 오르세 미술관.
당시 많은 화가가 보편적인 운송 수단이 된 기차라는 소재에 매력을 느꼈다. 모네는 종종 생라자르 기차역을 소재로 작업했다. 모네는 흥미를 가지고 기차 연기가 자욱한 불타는 것 같은 대기의 분위기와 철과 유리를 사용한 새로운 건축물을 묘사했다.

▲ 마네는 매우 사실적으로 생라자르 역을 묘사했다. 철창 뒤에 보이는 철로와 사물은 기차 연기에 가려있다. 이 그림에서 관객에게 등을 돌리고 있는 어린아이와 전경과 후경을 나누어 놓은 철창은 매우 색다른 느낌을 준다.

▲ 책에서 시선을 떼고 방해 받았다는 듯 관객을 바라보는 여인의 자세는 매우 자연스럽다. 이 여인은 사랑을 찾아 미국에 갔다가 돌아온 빅토린 뫼랑이다. 마네는 빅토린에게 강아지를 안고 기차역 철창 앞에 앉아 달라고 부탁했다. 빅토린 옆에는 친구이자 화가였던 알퐁스 히르쉬의 딸이 기차역을 바라보고 있다.

모네와 함께 지낸 아르장퇴유

여러 인상주의 화가들은 아르장퇴유를 좋아했다. 파리 근교에 있는 이 도시는 기차가 자주 지나 다녔지만 시골 마을 같았다. 파리 시민은 보트를 타고 즐기며 혼잡한 도시 생활의 피로를 달랬다. 모네, 르누아르, 시슬레, 카유보트가 아르장퇴유에 머물렀다. 도시적인 면모와 시골 분위기를 모두 지니고 있던 아르장퇴유는 점차로 여러 인상주의 화가의 작품 소재가 되었다. 1871년 모네는 아르장퇴유에서 그림을 그렸고 1874년 다시 그림을 그리기 위해서 이 도시를 방문했다. 그는 생드니 거리 5번지에 있는 집을 세놓고 몇몇 친구를 초대했다. 이때 초대한 모네의 친구들 사이에 오귀스트 르누아르, 에두아르 마네가 있었다. 이 당시에 르누아르와 마네는 얼마 떨어지지 않은 제네빌리에 가족의 집에서 지내고 있었다. 두 사람의 방문은 예술에 대해 토론할 수 있는 좋은 기회였다. 이때 모네와 인상주의 화가가 제안했던 야외그림과 새로운 기법에 대한 많은 이야기를 나누었다. 마네와 모네는 매우 느리게 우정을 쌓아갔지만 마네의 인생에서 매우 중요한 사건이었으며 그의 회화적 양식의 변화를 이해할 수 있는 열쇠이다. 마네는 현실을 직접 보고 묘사하는 것을 좋아했고 밝은 색을 사용하기 시작했으며 빠른 붓터치를 사용하기 시작했다. 하지만 모네와 달리 순수한 풍경화, 인물과 배경의 관계를 흥미롭게 생각했다. 종종 세 사람은 한 가지 주제를 경쟁적으로 같이 그리기도 했다. 르누아르와 마네가 동시에 그렸던 모네 부인과 어린 장이 함께 정원에 앉아있는 장면을 그린 두 작품은 매우 유명하다. 하지만 아쉽게도 같은 날 그린 모네의 그림은 소실되었다. 하지만 사진의 기록을 살펴보면 모네가 같은 날 그렸던 작품은 친구인 마네가 부인인 카미유를 그리는 장면이다.

▼ 피에르 오귀스트 르누아르, 〈모네 부인과 그의 아들〉, 1874년, 워싱턴, 내셔널 갤러리.
마네는 9살 연상의 르누아르에게 호감을 느꼈다. 1870년 팡탱 라투르가 그린 바티뇰의 그룹에서 마네는 르누아르 옆에 묘사되어 있다. 이 작품에서 르누아르는 마네와 달리 더 가까운 거리를 다룬 구도를 설정하고 두 인물의 묘사에 집중하였으며 정원의 다른 부분에 대한 묘사를 포기했다.

▶ 클로드 모네, 〈흔들리는 화실〉, 1874년, 오테를로, 크뢸러 뮐러 미술관. 모네는 떠다니는 배 위에 만든 화실에서 수면을 관찰하면서 수면에 비친 잔상 효과에 매료되었다. 모네는 빠른 붓터치로 물을 묘사했는데 이 방식은 수면을 표현하는 데 매우 적합한 기법이었다. 모네의 기법상 특징은 마네의 작품 세계에 많은 영향을 주었다.

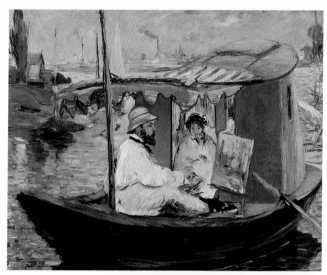

◀ 마네, 〈배 위의 화실에서 부인과 함께 있는 클로드 모네〉, 1874년, 뮌헨, 노이에 피나코테크. 공식 살롱전에서 젊은 화가의 작품이 성공을 거두고 반대로 모네의 그림이 많은 비판을 받아 힘들어했을 때 가장 어린 화가 마네는 모네의 친구가 되었고 모네의 작품을 옹호했다. 마네는 모네의 가족이 모네를 돕지 않았을 때 경제적인 힘이 되어주었고 살롱전에 작품이 거부당했던 어려운 순간에도 모네를 격려했다.

▶ 마네, 〈정원에 있는 모네의 가족〉, 1874년, 뉴욕, 메트로폴리탄 미술관. 르누아르가 그린 작품과 비교해 볼 때 소재가 금방 파악되고 시원시원해 보이지는 않지만 마네의 작품은 매우 섬세하다. 카미유의 어깨 너머에 남편 모네가 정원을 돌보고 있다. 마네는 카미유의 옷의 흰색 계조 (gradation)를 매우 잘 표현하고 있다.

〈아르장퇴유〉

이 그림은 마네의 작품 중 인상주의 회화와 가장
유사한 점이 많은 그림이다. 마네는 아르장퇴유의 강가에 있는 난간에 걸
터앉은 두 연인을 소재로 그렸고 멀리 배경에 강과 마을 풍경을 담았다.
1874년 작(作)으로 오늘날 투르네 미술관에 있다.

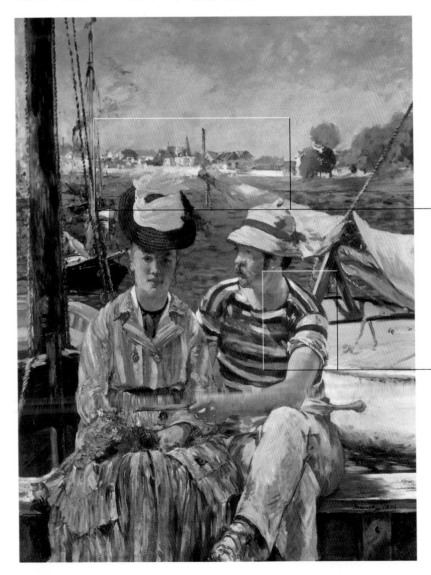

▶ 마네, 〈배 위에서〉, 1874년, 뉴욕, 메트로폴리탄 미술관.
마네는 시각적 효과를 연구했다. 등장인물의 배경이 되는 센 강은 원근감이 느껴지지 않는 푸른 벽처럼 보인다. 이 작품의 등장인물은 〈아르장퇴유〉의 모델이기도 했던 매제 루돌프 렌호프였다. 마네는 계조 표현이 뛰어난 흰색, 청색과 갈색으로 그림의 구도를 구성하고 있다.

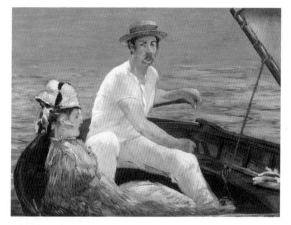

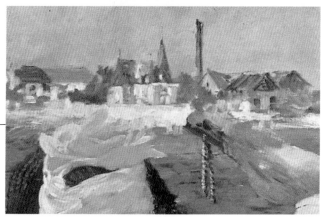

◀ 그림의 배경에 매우 빠른 붓터치로 색을 칠한 도시 아르장퇴유가 보인다. 마네는 인물의 모습과 배경의 관계에 관심이 많았다. 이 그림의 구도에서 배경은 두 주인공과 같은 가치를 지니고 있다. 마네는 종종 인상주의 회화에 자신의 작품이 속하는 것을 거절했지만 다음과 같이 언급했다. "나는 풍경, 선원, 인물을 그리는 것이 아니라 하루 중 그 시간의 인상을 그렸다."

◀ 수직선과 수평선은 그림의 구도에서 매우 중요한 역할을 담당한다. 이런 점은 여인과 뱃사공의 의상에서 대비를 이루는 줄무늬에서도 관찰할 수 있다. 마네는 등장인물을 자신의 회화적 양식으로 매우 분명히 표현하면서도 인상주의 회화 기법을 자신의 것으로 소화시켰다. 마네는 인상주의 회화 기법으로 선의 윤곽과 빛을 묘사하고 있고 자유로운 붓터치를 통해서 대기에서 느껴지는 분위기를 전달하는 데 많은 주의를 기울이고 있다.

문학 작가와의 새로운 우정

마네가 시인 스테판 말라르메를 그렸을 때 말라르메의 나이는 34살이었다. 마네가 끊임없이 살롱전에서 거부당하는 동안 말라르메는 마네의 친구가 되었다. 이 시기에 마네는 〈오페라극장의 가장 무도회〉와 〈제비들〉을 그렸다. 당시에 잘 알려져 있지 않았던 말라르메는 일간지에서 마네의 작품을 옹호했다. 문화적 소양이 풍부하고 지성적인 마네 주변에는 많은 문학 작가가 모여 있었다. 젊은 시절 마네는 에밀 졸라와 샤를 보들레르를 알고 있었으며 나이가 들어서는 상징주의 시의 창시자인 말라르메를 알게 되었다. 말라르메는 마네에게 매료되었으며 마네의 그림과 용기를 좋아했다. 말라르메는 마네와 보들레르의 우정을 시기하기도 했다. 마네는 열 살 어린 스테판을 자주 화실로 초대했다. 시인은 화실에 있는 친구의 이미지를 자신의 시에 담았다. "광기 [...] 그는 한 번도 그려본 적이 없는 것처럼 혼란스럽게 광기를 퍼부었다."

▶ 마네, 〈제비들〉, 1873년, 취리히, 뷔를레 미술관.
말라르메는 노년에 마네가 그린 인상주의 기법을 사용한 작품을 매우 좋아했다. 그는 시에 대해 말하면서 회화 용어를 차용했다. 그는 인상주의 양식에 가까운 사고방식을 언급했다. "대상을 그리는 것이 아니라 대상이 부여하는 효과를 그려내야 한다."

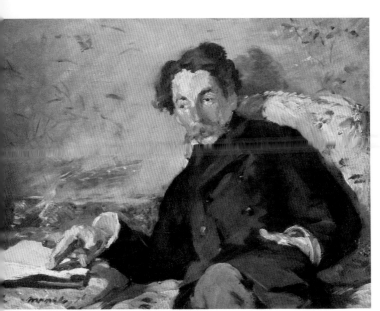

◀ 마네, 〈스테판 말라르메〉, 1876년, 파리, 오르세 미술관.
졸라의 초상을 그렸을 때 마네와 졸라가 공유했던 것은 사물을 묘사하는 방식이었다. 반면 마네는 말레르메와의 우정을 즉각적(卽刻的)인 이미지가 담긴 초상화로 그렸다. 초상화를 위해 말라르메가 자연스러운 자세를 취하고 있는 것에 대해 조르주 바타이유는 '두 거대한 영혼의 빛나는 우정'이라고 묘사했다.

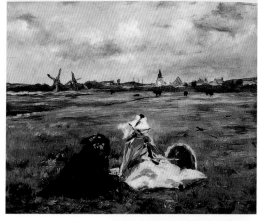

▼ 스테판 말라르메, 〈목신의 오후〉, 1876년, 마네의 스케치를 목판화를 통해 함께 출판한 판본. 말라르메는 모네에게 동양풍의 느낌을 부여하기 위해서 검정과 붉은 색을 위한 두개의 목판화를 제작해줄 것을 요청했다.

▶ 마네가 그리는 초상화를 위해 말라르메가 자신의 응접실에 앉아 있는 모습. 절대적인 것에 대해 매우 열심히 연구했으며 꿈의 세계를 재현하는 수단으로 상징을 사용했던 말라르메는 전형적인 상징주의 시를 썼다.

▼ 마네, 〈검은 모자를 쓴 메리 로랑〉, 1882년, 디종 미술관.
마네의 화실에서 말라르메는 그의 인생의 연인이 될 메리 로랑을 만났다. 그녀는 1876년에 마네를 알았으며 매우 친했다.

특히 이들은 마네가 삶을 마감할 무렵 매우 친한 친구가 되었으며 편지를 주고받았다. 그녀는 마네의 힘든 투병 생활을 돕기 위해 꽃과 과자를 가져다 주었다.

LE CORBEAU
(THE RAVEN)
Poëme d'EDGAR POE
Traduit par Stéphane MALLARMÉ
Illustré de cinq Dessins de MANET

Illustrations sur Hollande ou sur Chine

◀ 마네, 〈까마귀〉, 1875년, 파리, 국립 도서관.
보들레르의 실추된 사상을 다시 관찰하면서 말라르메는 에드가 앨런 포우의 작품을 번역하기로 결심했다. 그는 마네에게 『까마귀』를 위한 이미지를 그려달라고 부탁했다. 마네의 그림은 당시 사람들이 이해하기 어려웠으며 영국에서도 비판의 대상이 되었다. 이 기획은 전혀 성공하지 못했다. 말라르메는 아직 독자의 꽉 막힌 머리를 깨우쳐주기에 충분히 유명하지 않았다.

베네치아의 매력

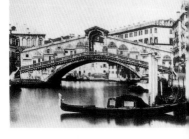

1875년 마네는 영국으로 이주한 프랑스 화가인 제임스 티소와 함께 베네치아 여행을 준비했다. 이탈리아에서 마네는 아르장퇴유에서 시작한 새로운 회화 기법을 연구할 수 있는 기회를 찾고 있었다. 베네치아가 아름다운 도시임에는 틀림없지만 마네는 곧 지루해졌으며 카페 플로리안에서 동향인 프랑스 화가 샤를 토셰를 만났을 때 베네치아 풍경에 대한 의견을 나누었다. 이 때 마네는 그에게 베네치아에서 그가 만났던 회화 작업의 문제를 "물에 비친 연극 무대"라고 정의했다. "운하는 하늘과 구름, 사람들, 물체를 반사하며 다양한 색조를 담고 있다. 정교한 주제를 잘 표현하지 않고 있으며 떨리는 인상을 만들어내지만 잘 관찰해보면 사실감을 전달하고 의심할 바 없는 스케치처럼 다가온다." 하지만 베네치아가 마네에게 스페인에서의 여행처럼 인상적이지는 않았다. 스페인은 매우 단순하고 위대하며 매우 극적이다. 모네는 베로네세의 작품에서 별 감흥을 느끼지 못했다. 카르파초, 틴토레토, 티치아노의 작품에 관심을 가졌지만 이 화가들은 모네에게 고야나 벨라스케스보다 한 수 아래였다.

▲ 당시 베네치아의 리알토 다리를 찍은 사진. 물의 반사와 베네치아의 아름다운 전경은 인상주의 화가의 연구 대상이 되었다. 클로드 모네는 1908년 이곳에서 지내며 성숙한 시기의 대표적인 기법인 밝게 강조된 색상과 빠른 붓질로 매우 뛰어난 경관화를 그렸다.

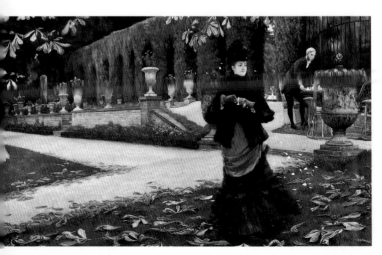

◀ 제임스 티소, 〈편지〉, 1876년~1878년, 오타와, 국립 미술관.
티소는 1871년 코뮌에서에 이주한 프랑스 화가였다. 런던에서 티소는 중산층의 생활상과 우아한 여인들의 유행을 즐겨 다루었다. 세상에 열린 마음을 가졌던 예술가는 매우 복합적인 개성을 지니고 있었다. 그는 마네와 함께 있는 것을 매우 좋아했으며 마네와 함께 베네치아를 방문했다.

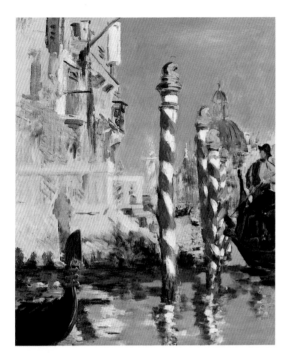

◀ 마네, 〈베네치아 경관, 산타마리아 델라 살루테 교회와 대운하〉, 1875년, 개인 소장.
마네는 베네치아의 운하에 대해서 몇 장의 습작을 남겼다. 그는 곤돌라와 뱃사공에 흥미를 가졌고 이들은 바다와 하늘의 푸른색과 대비를 이루고 있다. 마네는 빛의 반사와 물에 반사된 그림자를 표현하는데 많은 주의를 기울였다.

▼ 마네, 〈베네치아 대운하〉, 1875년, 셸번 박물관.
스페인의 여행에서 이미 성공했던 것처럼 마네는 인상적인 베네치아에서 새로운 정신을 발견했으며 생페테르뷔르가에 있는 그의 개인 화실에서 개인전을 열었다. 하지만 끊임없이 몰려드는 관객에 대한 이웃들의 불평으로 그는 이 작업장에서 퇴거해야 했다.

▲ 제임스 애벗 맥닐 휘슬러, 〈야경, 건물〉, 1880년, 파리, 국립 도서관.
휘슬러 또한 베네치아의 매력에 빠졌다. 그는 1879년에 베네치아를 방문해서 약 12점의 스케치를 그렸다. 런던 예술 협회는 휘슬러에게 전통적인 경관화를 출판용으로 그려달라고 주문했다. 하지만 휘슬러는 가볍고 개인적인 느낌을 담은 스케치를 그렸다. 그가 그린 스케치의 선은 마치 붓으로 그린 것 같은 느낌을 준다. 이 작품은 출판을 위한 기획으로는 적합하지 않았다.

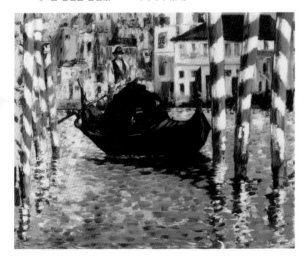

〈나나〉

마네는 1877년 이 작품을 그렸으며 오늘날 함부르크 미술관에서 만나볼 수 있다. 이 작품은 〈올랭피아〉로 비롯된 사회적 물의를 다시 일으켰던 그림이다. 에밀 졸라의 작품에 등장하는 인물과 비슷한 느낌을 주는 이 여인은 앙리에트 오제로 매우 유명한 여배우였다.

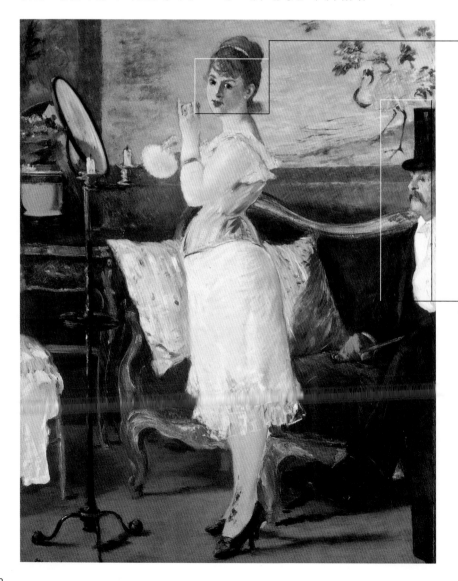

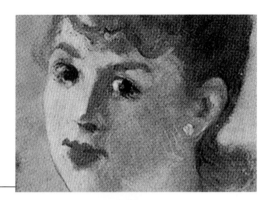

◀ 나나는 졸라의 『목로주점』의 마지막 페이지에 등장하는 여성으로 이 작품이 출간된 후 쓰인 다음 소설의 주인공이기도 하다. 이 여인은 파리의 매춘부로 옷을 입기 전에 얼굴에 분을 바르고 있다.

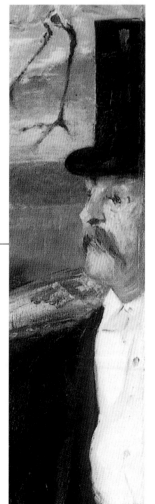

◀ 이 그림의 스캔들은 그림에 같이 등장하는 남성의 모습에서 비롯되었다. 이 남성은 그림의 구도에서 반으로 잘려 있다. 속옷을 입고 남자 앞에서 화장하고 있는 여인의 모습은 분명히 비윤리적이고 비난할 만한 이미지였다. 이 그림의 모델이 네덜란드 왕의 아들의 연인이기도 했던 매우 아름다운 유명한 여배우 앙리에트 오제라는 것을 쉽게 알 수 있다. 모네는 이때 평단의 비판에 반발하여 파리의 우아한 가게의 유리 진열장에 이 작품을 전시하며 비평가들을 자극했다.

▲ 베르트 모리조, 〈거울〉, 1876년, 마드리드, 티센 보르네미차 미술관. 주제를 매우 여성적으로 해석해서 그린 베르트의 모습.

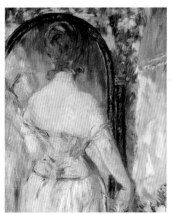

◀ 마네, 〈거울 앞에서〉, 1876년, 뉴욕, 구겐하임 미술관. 마네는 이미 이 작품의 주제를 준비했다. 그는 일반적으로 이런 주제가 무엇 때문에 비윤리적인지 이해할 수 없었다. "사티로스를 유혹하는 님프는 아름답다. 하지만 실내복을 입은 아름다운 여인의 모습은 금지되어 있다니!" 살롱전에서 심사위원들이 〈나나〉를 거부했을 때 마네는 매우 흥분한 것 같다.

카페 누벨 아텐

시간이 흐르면서 유행도 변했고 마네가 즐겨 다니던 카페도 카페 게르부아에서 피갈에 있는 카페 누벨 아텐으로 바뀌었다. 이미 나폴레옹 3세의 정책에 반대하던 지성인들이 모이던 누벨 아텐은 마네와 동료들이 모이는 새로운 장소가 되었다. 하지만 이곳에 모이는 사람이 카페 게르부아와 같지는 않았다. 르누아르는 가끔 들렸으며 모네 역시 가끔 들렸다. 시슬레와 세잔은 거의 오지 않았다. 하지만 드가와 마네는 꾸준히 이 카페를 방문했다. 이곳에서는 또한 재산을 잃고 알코올 중독에 빠진 몰락한 귀족이자 진정한 보헤미안 화가였던 마르셀렝 데부탱을 만날 수 있었다. 그는 종종 마네와 드가의 뛰어난 작품의 주제가 되기도 했다. 뒤랑티 역시 이곳을 자주 방문했다. 그는 몇 년 전에 카페 게르부아에서 마네와 함께 매우 흥미로운 이야기 거리를 남기기도 했다. 이 둘은 신랄하고 열정적인 토론 끝에 결투를 했다. 예술에 굶주린 이 두 화가는 서로에게 불같이 화를 냈지만 다행히 아무도 다치지 않았다. 아마도 이 사건이 있던 날 저녁에 이미 두 사람은 다시 친구가 되었던 것으로 보인다.

▼ 마네, 〈누벨 아텐에 있는 조지 무어〉, 1879년, 뉴욕, 메트로폴리탄 미술관.
마네는 젊은 아일랜드 출신의 젊은이인 조지 무어를 카페 누벨 아텐에서 만났고 그를 다음과 같은 파스텔 스케치로 그렸다. 무어는 카바넬에게 회화를 배우기 위해서 파리에 왔지만 곧 이 계획을 취소했다. 카페의 친구들은 그를 매우 재미있게 생각했다. 아마도 그의 독특한 프랑스어 억양 때문이기도 했던 것 같다.

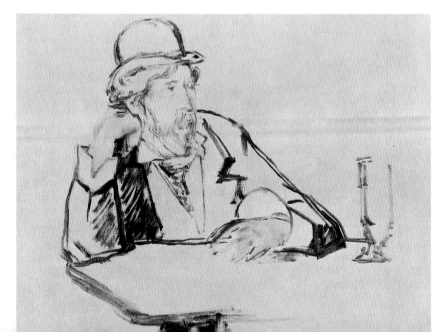

▶ 옛 사진에서 보이는 카페 누벨 아텐. 카페의 벽에는 카페의 단골손님이던 예술가들의 그림이 걸려 있었다. 조지 무어는 이를 두고 '진정한 프랑스 아카데미' 젊은이의 고백이라고 정의했다. 무어는 "나는 옥스퍼드에 간 것도 아니고 캠브리지에 간 것도 아니었다. 하지만 나는 카페 누벨 아텐에 갔다"고 쓰고 있다.

794 Montmartre. — La rue Pigalle — Nouvelle Athènes

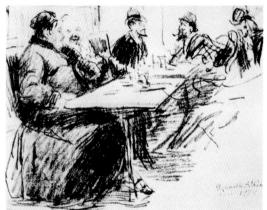

◀ 에드가 드가, 〈카페 누벨 아텐〉, 1878년, 파리, 로베르 라퐁 문서보관소. 드가가 그린 몇 안 되는 빠른 필치의 연필 스케치에서 누벨 아텐의 풍경을 엿볼 수 있다. 이곳에서 그는 자신의 가장 유명한 그림인 〈압생트를 마시는 사람〉을 그렸다. 드가 역시 마음이 끌리는 대로, 그리고 아이러니를 담아서 그는 카페의 저녁 무렵의 시끌벅적한 분위기 사이에 있었다.

▶ 마네, 〈조지 무어의 초상〉, 1878년~1879년, 뉴욕, 메트로폴리탄 미술관. 마네는 조지 무어라는 유쾌한 젊은이를 알게 되었으며 그의 얼굴 표정에서 흥미를 느꼈다. "자신이 사용하는 색상이 매우 적합했다고 생각했던 마네는 나에게 즉시 그를 위해서 자세를 취해줄 수 있는지 물어왔다"고 무어는 회고하고 있다. 마네는 여러 번에 걸쳐 조지 무어의 초상을 그렸다. 여기에 있는 무어의 초상화는 포즈를 취하고 있는 동안 한 번에 그려낸 것이다. 아일랜드인은 마네가 자신의 초상화를 손봐줄 것을 원했지만 마네는 이를 거절했고 친구들의 요청에 참을 수가 없었다. 마네는 이 사건을 약간은 화도 나고 재미있었다고 기억하고 있다. "여기에 시인 무어의 초상이 있다"고 한 편지에서 쓰면서 "한번 포즈를 취한 순간에 나는 그를 그렸다. 하지만 그것은 그를 위한 것이 아니다.

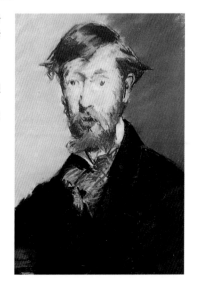

111

카페 풍경

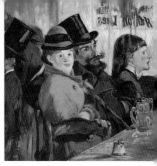

전쟁이 끝나고 파리의 많은 술집들이 다시 문을 열었다. 한때 농민들이나 마시던 맥주도 도시에서 다시 평가되어 몇몇 맥주집들이 생겨났다. 많은 사람들이 카페 콘서트를 즐겼으며 카페는 다양한 공연을 통해 점차 빛의 도시였던 파리의 문화적 중심지로 변해갔다. 카페를 다닌다는 것은 사회 문화적으로 풍요로운 자극을 주었지만 동전의 양면처럼 슬픈 이야기들의 무대가 되기도 했다. 알코올 중독은 점차 사회 문제가 되었다. 시간이 흐르면서 매우 경제적이지만 위험한 압생트는 1915년에 법적으로 통제되기 시작했다. 화가와 문학 작가들은 알코올 중독의 위험을 알리는 데 여러모로 공헌했다. 졸라는 『목로주점』에서 알코올에 중독된 여인인 제르베즈의 이야기를 다루고 있다. 에드가 드가가 카페의 어둡고 퇴폐적인 분위기를 작품에 담았다면 마네의 경우는 때로 우울한 느낌의 일상적 모습을 담아냈다. 1878년부터 마네는 카페의 모습을 여러 장면으로 그렸다. 이 때 마네가 가장 선호했던 모델은 엘렌 앙드레였는데 그녀는 젊은 연극배우로 먹고살기 위해서 모델 일을 했다. 개성 있고 아름다우며 무엇보다도 오랜 시간 앉아서 기다릴 줄 아는 인내심을 가졌던 엘렌은 드가, 르누아르, 그리고 다른 많은 화가들을 위해서도 모델로 일했다.

▲ 마네, 〈카페에서〉, 1878년, 빈터투어, 오스카 라인하르트 컬렉션. 마네는 카페에 앉아있는 사람들의 심리를 분석하는 것에 흥미를 가졌다. 종종 그는 다른 사람 옆에 앉아 있는 사람의 모습을 그렸다. 이 그림에서 보는 것처럼 브라세리 레이쇼팽의 스탠드에서 맥주를 마시고 있는 세 사람은 함께 있지만 서로 아무 이야기를 나누지 않는 것처럼 보인다.

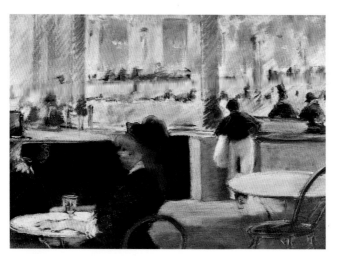

◀ 마네, 〈테아트르 프랑세(프랑스 극장)에 있는 어떤 카페〉, 1881년, 글래스고 미술관. 미네 ' 미미 미미미 미미해서 그린 스케치를 토대로 유화작품에 여러 인물들을 그려 넣었다. 파스텔로 카페의 실내를 다룬 이 습작에서 마네는 간단하지만 핵심적인 부분들을 그렸으며 키다란 거울을 강조하며 수평의 구도를 만들어냈다.

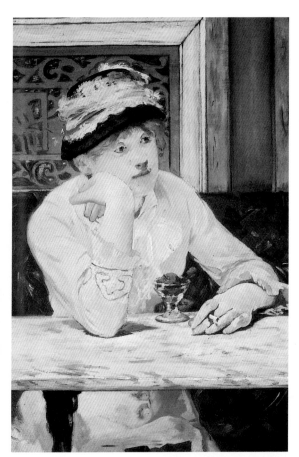

◀ 마네, 〈자두〉, 1878년, 워싱턴, 내셔널 갤러리. 당시 파리에서는 브랜디에 자두를 넣어 만든 음료수가 유행했다. 혼자 앉아서 지루한 시간을 달래는 여인의 모호한 얼굴 표정이 매우 흥미롭다. 그림에서 수평선과 수직선으로 이루어진 구도는 여인을 마치 감옥에 가두어 놓은 것 같은 느낌을 주며 여인의 고독한 모습을 강조한다. 마네는 여인을 주변 환경에서 떨어져 나온 듯 독립된 소재로 다루고 있다.

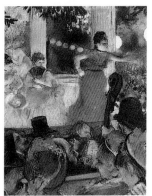

▶ 마네, 〈맥주잔을 들고 있는 여자 웨이터〉, 1879년, 파리, 오르세 미술관. 마네가 그의 곁에 가서 포즈를 취해달라고 여자 웨이터에게 요청했을 때 그녀는 부적절한 일인 줄 알고 약혼자를 불렀다. 마네는 그림의 전경에 입에 파이프를 물고 있는 남성을 함께 그려 넣었으며 맥주집의 일상을 잘 포착해서 표현했다.

▲ 에드가 드가, 〈카페 앙바사되르에서〉, 1877년, 리옹 미술관. 파리 유명한 카페의 단골손님이던 드가는 밤에 콘서트가 열리는 카페의 모습을 그렸다. 밤에 파리의 카페에서 반짝이는 조명 아래 가수가 노래를 부르고 손님은 공연을 관람하고 시끌벅적하게 대화를 나누고 있다. 드가는 인물을 퇴폐적이고 슬픈 모습으로 표현했다.

〈페르 라튀유 식당에서〉

▶ 파리의 유명 레스토랑 중 하나였던 페르 라튀유 식당의 식탁에 두 사람이 앉아있다. 한 젊은이가 몽환적인 분위기 속에서 자신보다 나이 많은 여인을 응시한다. 이 두 사람은 평범한 연인이 아니다. 이 장면은 한 젊은이가 부유한 부인을 유혹하려고 다가가고 있는 모습을 묘사한 것이다.

1879년 유태인 거주 지역인 게토에서 그렸던 작품이다. 현재 투르니 미술관에서 만날 수 있다. 이 작품을 통해서 마네가 카페에서 만나볼 수 있는 여러 사람의 심리를 매우 주의 깊게 관찰했다는 사실을 알 수 있다.

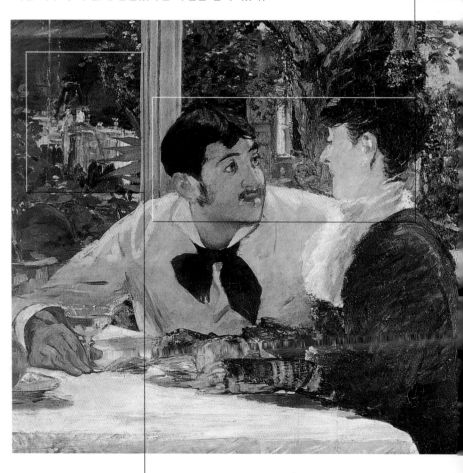

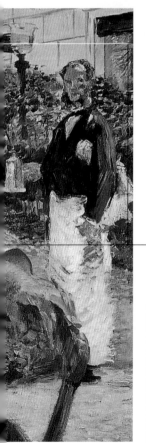

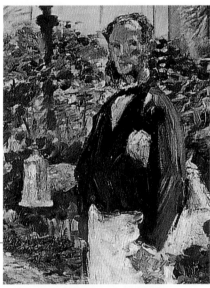

◀ 그림의 다른 쪽에 주문을 기다리는 웨이터가 보인다. 여러 화가가 이와 유사한 장면을 비윤리적 만남을 고발하기 위해 그렸다. 마네는 당시에 유행했던 이런 장면이 매우 껄끄러운 소재임을 알았지만 작품에 가볍고 감상적 느낌을 표현하거나 비판적인 관점을 담지 않았다. 당시 파리에 살던 사람들은 살롱의 여주인으로 유명한 마리 콜롱비에와 스무 살 연하의 소설가 봉네탱의 관계를 입에 올리지도 않았다.

◀ 이 작품은 매우 뛰어난 회화 기법을 사용해서 그린 걸작이다. 마네는 사물의 세부를 묘사하는 데 많은 시간을 할애하지 않고도 레스토랑의 분위기를 전달한다. 이 작품을 준비하던 습작 혹은 유화로 그린 연구 작업이 남아있지 않은 것으로 보아 마네는 분필로 야외에서 매우 빠르게 이 작품을 완성한 것으로 보인다.

근대의 삶

▶ 앙리 게르벡스, 〈롤라〉, 1878년, 보르도 미술관. 게르벡스와 같은 아카데미 화가의 경우도 주제 선택으로 인해서 살롱전에서 스캔들을 일으키고 전시를 거부당했다.

샤를 보들레르는 종종 고대 역사와 신화를 주 소재로 다루는 아카데미가 주도하는 미술에 반대했고 순간 순간 지나가는 일상의 모습을 담은 근대 미술의 필요성을 역설했다. 쿠르베와 도미에는 작품에 어두운 사회적 일면을 담아 현실을 고발하며 '근대성'을 표현한 최초의 화가들이었다. 파리의 인상주의 예술가들도 근대성을 표현했다. 인상주의 화가들은 연극, 서커스 공연, 깃발이 나부끼는 길거리, 일요일의 축제와 같은 보다 다양한 현실의 모습을 담았다. 쿠르베, 도미에, 그리고 종종 마네의 작품에서 관찰할 수 있는 사회적 책임과 윤리에서 보다 자유로웠던 젊은 세대의 인상주의 화가들은 도시를 다양한 색채와 느낌을 담아 생동감 넘치게 표현했다. 하지만 사회적 윤리가 반영되지 않았다고 해서 이들의 작품이 덜 근대적인 것은 아니다. 사실 그들의 관심은 빛의 효과, 동세, 분위기를 표현하는 방법, 표현의 대상이 되는 인물의 심리표현, 그들이 행하는 행동의 의미와 같은 것이었다. 예를 들면 모네는 녹색정원을 양산을 들고 거닐고 있는 흰 옷을 입고 있는 여인의 모습을 다양한 빛과 색채 효과를 사용해서 그렸고 모네의 관점에서 이 다채로운 표현은 객관적이고 사실적이었다. 드가의 경우에는 좀 다른 데 그는 도시의 우울한 장면을 매우 잘 표현했다. 드가가 그린 입벵느들 바시른 사람들을 관찰해 볼 때 갈색 색조가 지배하는 파리의 모습은 매우 지루하고 슬픈 감정을 불러일으킨다. 인상주의 화가들은 리얼리즘의 시학을 새롭게 재해석했다. 인상주의 화가들이 등장한 이래로 유럽 예술은 이전의 전통적인 예술과 전혀 다른 양상으로 발전해 나가기 시작했다.

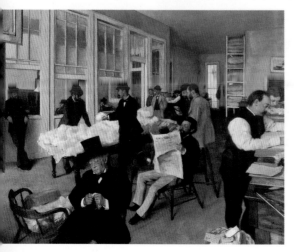

◀ 에드가 드가, 〈사무실 풍경(뉴 오를레앙)〉, 1873년, 포 미술관. 드가가 가족이 살던 뉴 오를레앙을 여행한 후 완성한 작품이다. 면직물을 사고팔던 사무실의 일상을 담은 이 작품은 전통적이지 않은 구도로 인해서 새로운 느낌을 부여한다. 이 작품의 구도는 매우 혁신적이었으며 마치 일간지에 실린 사진을 보는 것 같다.

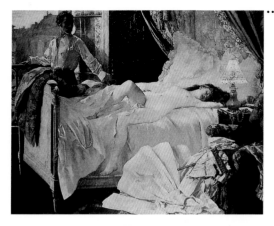

▶ 에드가 드가, 〈압생트를 마시는 여인〉, 1876년, 파리, 오르세 미술관.
주인공인 여성 옆에 파리에 있는 술집의 또 다른 단골손님이 앉아 있다. 그녀 앞에는 술집의 대리석 탁자, 압생트가 한 잔 놓여있다. 이 술은 매우 경제적이지만 좌절된 마음을 달래기에는 매우 충분한 술이었다. 그녀는 엘렌 앙드레로 당시 유행을 선도하던 여배우였다. 반면 옆에 있는 화가는 데부탱으로 매우 운이 없는 화가였다. 이 둘은 드가의 작품을 위한 개성 있는 최고의 모델이었다.

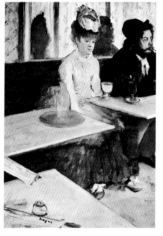

▶ 제임스 티소, 〈한 여인의 초상(미스 로이드)〉, 1876년, 런던, 테이트 갤러리.
유행을 따르는 우아한 부인들의 모습에서도 근대적인 면모를 관찰할 수 있다. 티소는 파리의 예술적 관점을 빅토리아 여왕 시대의 런던에서 그려냄으로써 커다란 성공을 거두었다. 티소가 그린 여인들은 매우 아름답지만 자신의 존재에 대한 불안한 느낌을 지니고 있으며 이로 인해서 더 매력적으로 보인다.

미술과 문학

'19세기 파리의 문화적인 풍경 속에서 미술과 문학은 매우 밀접한 관계를 지니고 있었다. 마네가 친구였던 졸라의 〈목로주점〉을 읽은 후에 등장인물인 〈나나〉를 그렸다. 또한 졸라는 차기작에서 〈나나〉라는 작품을 썼다. 화가들은 문학작품 속의 매우 매력적인 창녀들의 삶 혹은 부유한 상류층 젊은이들의 삶이 등장하는 파리의 어두운 현실 속 이야기에서 많은 영향을 받았다. 게르벡스가 다룬 이 작품의 예를 들면 알프레드 드 뮈세의 시에서 영감을 얻었던 것이다. 주인공인 롤라는 창녀의 방에 있는 창문에서 투신자살하는 좌절한 젊은이였다. 드가의 충고로 이 그림의 저자는 침대의 발치에 벗어놓은 옷을 함께 묘사했다. 바로 이 부분에 대한 묘사가 이 작품에 현실감을 부여하고 스캔들을 일으켰던 요인이 되었다.

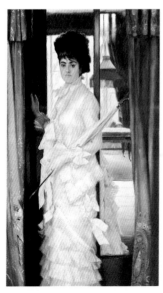

파리의 인상주의 화가들

오스망이 기획한 놀라운 파리의 도시 계획의 이면에는 도시의 많은 문제점들이 숨어있었다. 물가는 임금 인상에 비해서 끊임없이 상승했고 가난한 사람들이 수없이 생겨났다. 월세 가격은 하늘 끝까지 치솟았고 중산 계층에 속하는 사람들도 늘 먹고살 걱정을 해야 했다. 도시의 삶을 둘러싼 이들의 관심에도 불구하고 인상주의 화가들의 경우에는 사회적 문제점들에 대해서 많은 관심을 가지지 않았고 자신의 작품을 사회적 정치적 선언처럼 다루고 그렸던 쿠르베나 도미에 같은 화가들과 다르기를 원했다. 시대가 변했고 새로운 세대의 젊은 화가들은 연극, 축제, 카페, 도시의 전경, 경마 경주, 서커스 무대와 공연 같은 또 다른 일상적 주제를 표현하고자 했다. 사진에 대한 연구를 통해서 새로운 회화적 관점을 지녔으며 인상주의 기법의 효율성을 인식한 젊은 예술가들은 길거리의 생활, 산책하는 사람들, 새로운 대로의 우아함, 센 강의 고요한 다리, 고요한 정원의 모습과 같은 당대 파리의 일상적인 분위기를 작품에 담는 데 성공했다. 이로 인해서 몽마르트르의 신화가 탄생했다. 몽마르트르는 1860년에야 파리에 편입되었으며 당시에는 마치 사회적으로나 지리적으로나 격리된 공간처럼 여겨졌다. 이전에 몽마르트르에는 풍차가 많았지만 시간이 흐르면서 파리 밤거리의 주 무대가 되었던 이 동네는 점차 보헤미안적 삶의 중심지가 되었다.

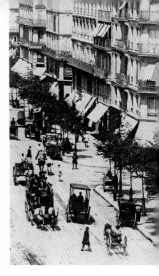

▲ 1860년경에 촬영한 파리의 길거리 사진. 사진은 예술가들에게 위에서 아래로 내려다본 전경처럼 새로운 관점으로 현실을 관찰할 수 있도록 만들어주었다. 이렇게 해서 화가들은 도시를 바라보는 새로운 방식을 제안하게 되었다. 모네는 열정을 가지고 건물에서 내려다본 파리의 도시 경관을 그렸다. 모네는 위에서 내려다본 거리의 사람들을 검정색 작은 점들로 묘사했으며 가로수의 잎과 가게의 차양을 함께 그렸다.

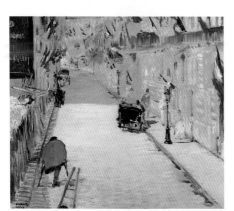

◀ 마네, 〈깃발이 휘날리는 모니에 가리〉, 1878년, 로스앤젤레스, 폴 게티 미술관.
깃발이 휘날리는 축제는 사회 고발적 장면을 통해 우울하게 변한다. 그림의 왼편 하단에 목발을 짚고 서있는 장애인이 보인다. 아마도 그는 전쟁의 희생양 중 한 사람일 것이다.

◀ 클로드 모네, 〈생드니 거리〉, 1878년, 루앙 미술관.
모네는 프로이센에 대항했던 전쟁이 끝난 것을 기념해 6월에 있던 파리의 국경일처럼 깃발이 휘날리는 길을 묘사하는 것을 좋아했다. 빠른 붓 터치로 표현한 깃발은 색채의 향연을 만들어낸다. 이 이미지는 당시 고양된 감정이 녹아있는 축제 분위기를 잘 전달하고 있다.

▶ 카미유 피사로, 〈오페라 거리, 눈 내린 효과, 아침〉, 1898년, 모스크바, 푸슈킨 박물관.
도시 경관은 피사로가 가장 많이 다루었던 소재였다. 그는 하루 중 각기 다른 시간대의 모습, 계절의 변화에 따라 파리를 그리는 것을 좋아했다. 하지만 모든 인상주의 화가가 이 소재를 즐겨 그렸던 것은 아니다. 드가와 르누아르의 경우에는 작품의 주인공을 위한 배경으로만 사용했다. 반면 마네는 성공하지는 못했지만 프랑스 정부에 파리의 모든 특징이 잘 재현된 매우 흥미로운 공중 벽화를 제작할 것을 제안했다.

◀ 귀스타브 카유보트, 〈비오는 날의 파리 거리〉, 1877년, 시카고, 아트 인스티튜트.
인상주의 화가들의 소재와 양식에 영향을 받았지만 카유보트는 야외그림보다 쿠르베의 회화 양식과 더 유사한 리얼리즘 화풍으로 작업했다. 이 작품은 카유보트가 그린 걸작 중 한 점으로 비오는 날의 빛은 도시 전체를 회색조로 물들이고 있다. 하지만 비가 파리 사람들의 습관적인 산책을 방해하지는 못했다.

일본문화주의

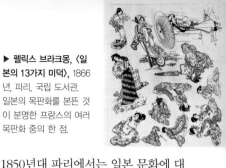

▶ 펠릭스 브라크몽, 〈일본의 13가지 미덕〉, 1866년, 파리, 국립 도서관.
일본의 목판화를 본뜬 것이 분명한 프랑스의 여러 목판화 중의 한 점.

1850년대 파리에서는 일본 문화에 대한 지식이 퍼지기 시작했다. 점차 일본 문화에 관한 더 많은 삽화집이 출간되었으며 일본 문화에 열정적인 사람들은 먼 이국적인 땅에서 유래하는 물건과 이미지를 수집하기 시작했다. 화가들 역시 일본 미술의 매력에 빠져들었다. 호쿠사이, 우타마로를 비롯한 많은 동양 예술가들의 작품을 관찰하면서 화가들은 선의 사용과 단순 명료한 그림을 그리는 시도를 했다. 휘슬러처럼 일본 그림에 관심이 많은 화가들은 일본 회화의 주제를 모방했다. 유럽의 젊은 예술가들 그림 사이에서 우리는 게이샤를 입고 있는 일본 여인을 만나볼 수 있다. 다른 예술가들은 일본 회화 양식의 영향을 받았지만 자신의 독창적인 작품 세계로 발전시켜 나갔다. 마네의 경우 1866년에 〈피리 부는 소년〉을 그렸다. 이 작품에서 인물의 윤곽은 선으로 표현되어 있고 평면성을 띤 이미지를 관찰할 수 있다. 이 그림을 보고 졸라는 양식과 방법을 유심하게 관찰하고 비평가들을 초대해서 친구의 그림을 일본의 목판화와 비교해서 보여주면서 마네의 그림에서도 '뛰어난 색의 표현과 낯선 이국의 우아함'을 관찰할 수 있다는 점을 비교했다. 일본 목판화의 분위기는 드가의 작품에서 나타난 여인의 몸짓, 모네의 풍경화에서 빛의 처리, 매리 커샛의 여성의 묘사, 그리고 우리 반 고흐의 작품 세계에서 잘 반영되어 있다. 하지만 일본 문화의 영향은 장식 예술과 의상 디자인에도 많은 영향을 끼쳤다. 우아하고 섬세한 파리의 집들은 호쿠사이나 우타마로의 작품에서 관찰할 수 있는 게이샤의 의상에서 힌트를 얻어 디자인한 옷과 일본풍의 장식품으로 채워지기 시작했다.

▼ 마네, 〈부채를 들고 있는 여인(니나 드 칼리아스)〉, 1873년, 파리, 오르세 미술관.
니나는 매우 교양 있는 여인이었으며 그녀의 살롱은 당시 파리 문화의 꽃이었다. 그녀의 일본문화에 대한 열정 때문에 마네는 그녀를 동양 카페트 앞에서 동양풍의 옷을 입고 있는 모습으로 그렸다. 니나의 표정은 우울하지만 매우 아이러니해 보이기도 한다. 그녀의 낯선 개성은 파리의 여인들의 매력을 대표하는 일종의 상징이 되었다.

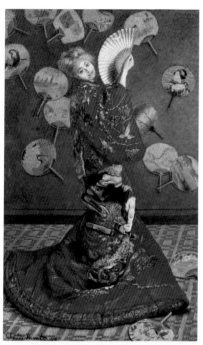

◀ 클로드 모네, 〈일본 옷을 입고 있는 카미유 모네〉, 1876년, 보스턴 미술관.
모네는 일본 문화에 의해서 소개된 새로운 유행을 주의 깊게 관찰했다. 하지만 이 초상화에서 화가는 파리에서 유행하고 있는 일본 문화의 유행을 아이러니한 관점으로 묘사하고 있다. 부인인 카미유는 붉은 기모노를 입고 있으며 마치 연극 부대의 디바처럼 포즈를 취하고 관객을 향해 무관심한 표정을 보여주며 즐기고 있다. 부채는 일본풍의 유행을 상징하는 물건의 하나가 되었다.

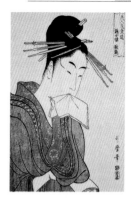

▲ 기타가와 우타마로, 〈미인도, 케이제츠로의 힌자루〉, 시카고 아트 인스티튜트.
18세기 중반을 살아갔던 우타마로는 서양에 알려진 가장 유명한 화가이다. 여류화가인 메리 커샛은 우타마로의 작품에서 많은 영감을 얻었다.

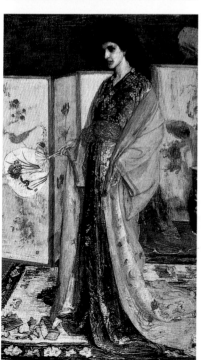

◀ 제임스 애벗 맥닐 휘슬러, 〈도자기 나라의 공주〉, 1863년~1864년, 워싱턴, 프리어 미술관.
이 작품은 1800년대 '일본 문화주의'의 상징처럼 여겨진다. 휘슬러가 그린 초기 작품들은 일본 미학의 표면적인 부분만 다루고 있다. 그는 선의 특성이나 간결한 본질대신 의상과 장식 모티브를 그렸다. 이 작품에 등장하는 동양 의상을 입고 있는 여인은 동양식으로 꾸며놓은 방에서 옷을 갈아입은 젊은 유럽 여인일 뿐이다. 반면 일본 회화의 미학과 유사한 점은 배경에 있는 풍경에서 드러나고 있다.

▲ 메리 커샛, 〈편지〉, 1890년~1891년, 시카고 아트 인스티튜트.
이 작품에서 우타마로의 영향을 관찰할 수 있다.

121

지루함에서 살아남기 위한 매우 귀중한 편지

마네는 여러 문학 작가와 교류했지만 글을 많이 쓰지는 않았다. 마네는 일기를 쓰지도 않았고 자신의 삶에 대한 기록을 남기지도 않았다. 물론 많은 편지를 썼지만 대화체를 사용했다. 마네가 보들레르, 말라르메 같은 작가에게 편지를 보낼 때조차 문학적인 표현을 사용하지 않았다. 하지만 인생의 황혼기에 마네는 새로운 방식의 글쓰기를 시도한다. 마네는 대화체를 글로 썼지만 자신만의 새로운 의사소통의 방식을 찾아냈다. 즉, 편지에 그림을 그려 넣었던 것이다. 그림이 있는 편지의 수신인은 마네와 어울리기 좋아했던 여러 연인들이었으며 투병 생활이라는 어려운 시기에 마네에게 많은 위로가 되었다. 1878년 마네는 자신을 죽음에 이르게 만든 매독 증세를 발견했고 이 시기에 갑작스럽게 건강을 잃어갔다. 그 때문에 마네는 일생동안 사랑했던 도시 파리를 떠나야 했다. 그는 이 작은 보석 같은 편지를 쓰며 투병 생활의 위안거리로 삼았다. 우아한 여인에게 쓴 마네의 서간문은 매우 신사적이며 애정이 담겨있지만 편지의 진짜 주인공은 짧은 서간문 옆에 그려 넣었던 이미지였

다. 빠르게 그려 넣은 기호, 초상화, 기억의 단편, 잘 익은 과일, 섬세하고 아름다운 꽃, 우정을 위한 작은 선물을 그려 넣으며 비밀이로운 유명하고 매력적인 남성 화가 마네와 편지의 수신인이었던 젊은 여인이 주고받았던 가볍고 장난스러운 글을 돋보이게 만들었다. 힘들고 슬픈 투병 생활 중에 그린 그림이 있는 편지에는 노화가의 활기찬 영혼이 담겨있다.

▶ 마네, 〈뤼크-쉬르-메르에서 입욕하는 이자벨〉, 1880년, 파리, 루브르 박물관 소묘관.
이 투병 기간 중에 마네가 그리워한 사람 중의 하나는 이자벨 르모니에였다. 이 그림에서 마네는 바닷물에 막 발목을 담그고 있는 이자벨을 매우 아이러니하게 그렸다. 이자벨은 방동 광장의 가장 유명한 보석상 주인의 딸로 파리 살롱의 여주인공이었던 마담 샤르팡티에의 조카였다. 마담 샤르팡티에의 살롱에는 당시 파리의 문화적, 정치적으로 중요한 인사들이 모였다.

◀ 마네, 〈기유메 부인에게 보내는 편지〉, 1880년, 파리, 루브르 박물관, 소묘관.
마네가 온천 치료를 받으면서 지냈던 미뒤 근교에 있는 벨레뷔에서 쓴 편지는 마네가 교류하던 많은 여인 중 한 사람을 위해 쓴 것이다. 쉬잔은 여성에 대한 남편의 호의를 편안한 웃음으로 참아주었다. 늘 접하던 세상에서 고립된 마네는 이 여인들을 통해서 그가 매우 다니기 좋아했던 활기찬 공간을 상상했다.

▶ 마네, 〈빙카 꽃〉, 1880
년경, 뉴욕, 개인 소장.
벨레뷔에서 체류하는 동
안 마네는 아름다운 수채
화를 그리곤 했다. 매우
적지만 빠른 붓터치로 그
린 꽃그림은 시간을 보내
기 위해서 정원의 꽃들을
관찰하며 그렸던 것이다.

▶ 마네, 〈리본 장식이 있
는 모자를 쓴 이자벨〉,
1880년, 파리, 루브르 박
물관, 소묘관.
모네는 젊은 여인의 모습
을 직접 보고 그리지 못
하고 기억에 의존해서 그
려야 했다. 마네는 이자벨
의 모습을 장미 봉오리,
과일, 멀리 날아가는 제비
와 함께 그렸다. 마네는
젊은 여인이 등장하는 세
계에 대한 향수에 지쳐있
는 늙고 병든 친구를 찾
아오지 않는다고 나무라
고 있다.

▶ 마네, 〈앙리 제라르에
게 보낸 편지〉, 1880년,
파리, 개인 소장.
이 수채화가 그려진 편지
는 여자에게 보낸 것이
아니라 남자가 수신인이
다. 이 편지를 받는 사람
은 에바 곤살레스의 남편
인 앙리 제라르였다.

초상화

마네는 파리에서 저명하고 매우 유쾌한 대화를 나눌 줄 아는 사람으로 알려져 있었고 최고의 초대 손님으로 여겨졌다. 마네는 예술가, 정치가, 화가, 상류계급에 속하는 아름다운 여인들과 여러 중요한 인물 같은 많은 사람들과 알고 지냈다. 마네는 그렇게 해서 당시 파리의 저명한 인사들과 잘 알려지지 않았던 사람들의 많은 초상화를 그렸다. 마네는 앙토냉 프루스트, 베르트 모리조, 에밀 졸라, 스테판 말라르메와 같은 자신의 친한 친구들을 초상화로 그렸다. 이밖에도 상류 계급에 속하는 부인, 카페에서 만나볼 수 있는 낯선 사람, 자신을 도와주던 정치가들의 초상을 남겼다. 마네에게 초상화는 대상을 자연스럽게 표현해야 하는 장르였다. 그가 가장 많이 걱정했던 것은 내면을 담아낼 수 있는 인물의 자세를 구성하는 것이었다. 오페라 극장의 가장 무도회에서 그는 늘 그랬던 것처럼 아무런 장식 없는 모자를 써달라고 모델에게 부탁하기도 했다. 이 작은 세부 묘사는 그림 전체에 사실감을 부여하는 중요한 요소가 된다. 마네는 오랫동안 자세를 취해야 할 모델이 자리를 뜰까봐 걱정했다. 마네는 "혼자서는 아무것도 할 수 없다"고 말하며 모델이 자리를 떠나 작품을 완성할 수 없는 상황에 대해 걱정했던 것이다.

▼ 마네, 〈사자 사냥꾼 외젠 페르튀제의 초상〉, 1881년, 상파울루 미술관. 몇 년 전 페르튀제를 알았던 마네는 매우 위험한 직업인 사자 사냥꾼으로서의 일을 소재로 그렸다. 마네는 수직으로 배치한 커다란 나무 둥치와 사냥꾼, 그리고 수평으로 누워 있는 죽은 사자를 통해서 강한 대비를 이루는 특이한 구도를 만들어냈다.

▶ 마네, 〈휴식〉, 1870년,
프로비던스 미술관, 로드
아일랜드 디자인 스쿨.
베르트를 위해 그린 이
작품에서 마네는 뭔가를
동경하는 것 같이 상념에
잠겨있는 모습의 베르트
를 그렸다. 마네는 모델
의 상념과 느낌을 표현할
수 있는 경지에 이르러
있었다. 여인은 서른 살
이 다 되었지만 아직 미
혼이었다. 이 작품은 형
태적인 면에서도 매우 뛰
어난 작품이다. 색의 선
택, 배경의 갈색, 옷을 강
조하기 위해 사용한 흰
색, 장면의 구도, 소파에
누워 팔을 펴고 있는 베
르트의 모습이 조화를 잘
이루고 있다.

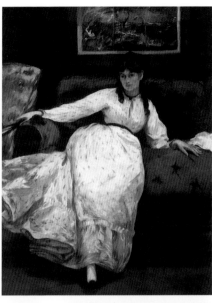

▼ 마네, 〈마르슬랭 데부
탱의 초상〉, 1875년, 상
파울루 미술관.
카페 게부르아와 카페 누
벨 아텐의 단골손님이던
데부탱은 매우 뛰어난 보
헤미안 예술가였다. 마네
는 그를 두고 '이 지역의
가장 경이로운 한 사람'
이라고 정의했다. 그는
몰락한 귀족이며 불운한
화가였다. 마네의 초상화
에서 그는 매우 가난해
보인다. 하지만 그는 매
우 자존심이 센 보헤미안
화가였다.

▲ 마네, 〈긴 치마를 입
은 여인, 혹은 파리의 여
인〉, 1875년, 스톡홀름,
국립 미술관.
중립적인 배경 위에 상류
계급에 속하는 우아한 부
인이 서 있다. 그녀는 마
네가 초상화의 소재로 삼
기 좋아했던 많은 여인
중 한 사람이다.

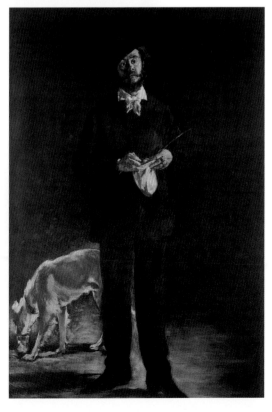

정원의 유배

1882년 10월 30일 마네는 자신의 죽음이 가까워진다는 사실을 느끼고 유언장을 작성했다. 파리에서 지낸 짧은 시간동안 마네는 뢰이유에 있는 정원이 딸린 건물에서 여러 가지 치료를 받으면서 지내야 했다. 1881년 오랜 기간 투쟁한 후 마네는 공식적으로 두 가지 영예를 받았다. 하나는 〈로슈포르의 초상〉으로 2등 메달을 받았고 다른 하나는 레지옹 도뇌르 기사 작위를 받은 것이다. 하지만 때늦게 찾아온 명예로운 평가가 마네의 마음을 풀어주지 못했다. 오히려 마네는 자신의 오랜 지기 앙토냉 프루스트가 문화부 장관이 된 것을 더 기뻐했다. 르누아르가 언급하곤 했던 '행복한 투쟁가' 마네는 점점 지쳐갔다. 마네는 다리를 사용할 수 없게 되었고 시간이 흐를수록 건강이 악화되었다. 1883년 4월 30일 마네는 죽음을 맞이했다. 장례식에는 마네의 친한 친구들이 참석했다. 그의 죽음으로 한 사람의 위대한 인간이자 거장이 사라졌다. 오귀스트 르누아르는 다음과 같이 마네를 회고했다. "우리가 생각했던 것보다 마네는 더 위대했던 사람이다."

▼ 마네, 〈저녁 무렵에〉, 1879년, 베를린, 시립 미술관.
마지막에 그린 그림 사이에는 저녁 무렵의 두 사람을 그린 초상이 있다. 이 두 사람은 기유메 부부로, 부인은 젊고 섬세한 미국인이었다. 아름다운 기유메 부인은 마네의 마지막 시기에 매우 친한 친구였다. 마네는 그녀에게 많은 편지를 보냈다. 이 그림 속에서 이들 부부는 아무런 방해도 받지 않은 것처럼 자연스러운 포즈를 취하고 있다.

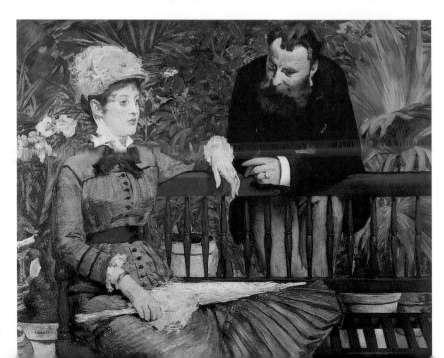

▼ 마네, 〈베르사유의 집
과 정원 혹은 벤치가 있
는 정원〉, 1881년, 개인
소장.
마네는 삶의 마지막 시기
동안 그가 휴식을 취하고
요양했어야만 하는 빌라

의 정원 풍경을 그렸다.
이 작품들은 매우 빠르고
밝게 그려진 뛰어난 소품
들이며 시골 풍경에서 느
낄 수 있는 분위기를 전
달한다. 마네는 꽃을 매
우 좋아했다.

▼ 마네, 〈벨레뷔의 정원
에 있는 들국화〉, 1880년,
취리히, 뷔를레 미술관.
집 앞 정원은 몸을 움직
일 수 없는 병든 마네가
다룰 수 있는 유일한 소
재였다.

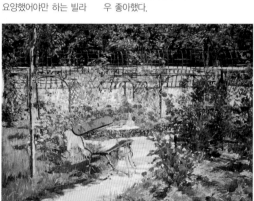

◀ 마네, 〈화판을 들고 있
는 자화상〉, 1879년, 뉴
욕, 개인 소장.
이 시기에 마네는 두 점
의 자화상을 그렸다. 이
두 자화상은 스케치처럼
매우 빠른 붓터치를 사용
했다. 마네는 시선의 처
리, 강렬한 얼굴 표정을
그리기 위해 거울을 통해
자신의 모습을 주의 깊게
관찰했다. 마네는 평소에
잘 쓰지 않던 색인 검정
색과 갈색을 써서 새로운
이미지를 창조했다. 마네
는 전통적 회화 방식에서
벗어나 자유롭게 자신의
창조적 능력을 마음껏 발
휘했다.

〈폴리베르제르의 술집〉

1882년 살롱전에 전시된 이 작품은 런던의 코톨드 인스티튜트 갤러리에서 보관하고 있다. 이 작품은 마네가 마지막으로 공중에게 전시한 그림이며 예술가의 개성과 회화적 역정이 고스란히 담겨 있다. 또한 그림에는 파리의 가장 유명한 술집에 대한 효율적이고 인상적인 작가의 시선이 표현되어 있다.

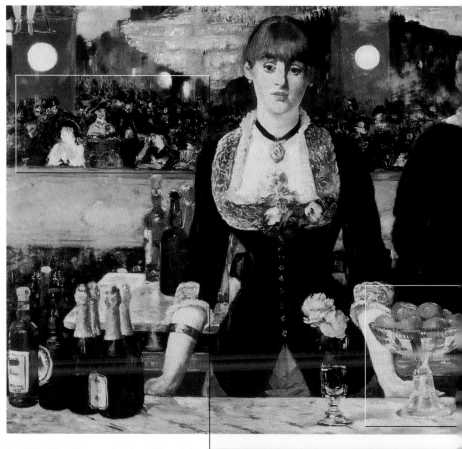

▶ 거울은 단골 고객들로 붐비는 폴리베르제르 술집의 살롱 풍경을 비추고 있다. 마네는 이 장면의 원근감을 잘 표현했으며 주변 환경에 섞여있는 빛과 소란스러움을 효과적으로 전달하고 있다.

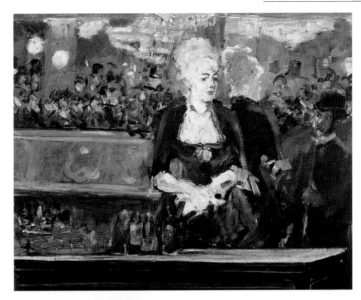

◀ 쉬종 앞에는 단골손님이 있다. 그의 얼굴은 거울에 반사되어 있지만 앞쪽으로 보이지 않는다. 세부적으로 묘사된 이 부분은 마치 우리가 금발의 쉬종과 대화하는 것처럼 감상자를 끌어들인다.

▲ 마네, 〈폴리베르제르의 술집〉, 1881년, 런던, 개인 소장.
이 작품은 완성되지 않은 습작이다. 마네는 이미 이 작품에서 전체적인 구도와 세부 장면에 대한 생각을 가지고 있었다.

▶ 바의 스탠드 위에 두 송이의 장미가 있는 유리잔이 있다. 크리스털 그릇에는 오렌지가 들어있고 옆에 몇 병의 술이 보인다. 이는 마네가 그리기 좋아했던 정물을 그릴 수 있는 좋은 기회였다. 한 송이의 아름다운 꽃이 폴리베르제르의 술집에서 바리스타로 일하던 영국 여자 쉬종의 가슴을 장식하고 있다. 그녀를 중심으로 스탠드는 양면으로 나뉘어져 있으며 쉬종의 시선은 매우 무감각해 보인다. 마치 그녀가 인내심을 가지고 대답하기 전까지 대화를 나누는 사람의 이야기를 듣고 있는 것처럼 보인다.

미래

▲ 빈센트 반 고흐, 〈파리 근교〉, 1886년, 개인 소장.

〈폴리베르제르의 술집〉은 살롱전에서 매우 큰 성공을 거두었다. 마네는 과거에 그의 작품을 거부하고 비판했던 평단으로부터 우호적이고 영예로운 평가를 받으며 삶을 마감했다. 알베르 볼프는 마네의 부고를 전하며 죽은 지 50년도 지나지 않은 마네의 그림 두 점을 루브르에 전시해야 한다고 적고 있다. 이런 언급으로 미루어보아 이미 마네의 작품이 일반적으로 매우 긍정적인 평가를 받기 시작했다는 사실을 알려준다. 마네가 삶을 마감한 후 일 년도 지나지 않아 동생 외젠과 베르트 모리조는 마네의 회고전을 열었다. 이 전시회의 기획을 에콜 데 보자르에서 맡았다는 사실은 마네의 작품이 고집스러운 아카데미 회화의 전통에 승리를 거두었다는 사실을 아이러니하게 전해준다. 전시를 마친 후 1884년 2월 4일부터 5일까지 마네의 작품 경매가 진행되었다. 마네의 가족이 여러 작품을 다시 구입했지만 마네의 작품 경매는 기대했던 것보다 훨씬 더 활기차게 진행되었다. 한 시대를 풍미한 거장의 죽음으로 공식적인 평단에서 활동하던 비평가들은 새롭게 비판할 상대를 찾았다. 이들이 새로이 찾아낸 비판 상대는 마네에게서 많은 것을 배운 인상주의 화가들이었다.

▼ 마네, 〈정원에서〉, 1870년, 셸번 미술관. 빈센트 반 고흐는 이 작품에 대해서 "이 작품으로 상징주의에 대한 연구는 충분하다. 상징은 욕망이 아니다"라고 언급했으며 이 작품이 마네의 가장 근대적인 작품 중 하나라고 정의했다.

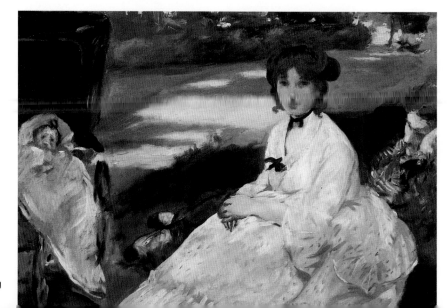

130

◀ 폴 세잔, 〈모던 올랭피아〉, 1869년~1870년경, 개인 소장.
마네는 세잔의 작품을 이해하지 못했고 세잔을 인상주의 화가라고 생각하지도 않았다. 하지만 세잔은 마네가 자신의 작품세계를 만들어낸 여러 스승 중 한 사람이라고 말했다.

▶ 르네 마그리트, 〈마네의 발코니〉, 1950년, 겐트 미술관.
초현실주의자였던 마그리트는 조바심 나는 자신의 회화적 해석을 제시하기 위해 마네의 작품 이미지를 사용했다. 마그리트의 그림에서 네 개의 나무로 바뀐 등장인물 빼고는 원작과 동일하다. 나무 조각이 된 등장인물은 살아가는 일상 속에 늘 스며들어있는 절박한 죽음이라는 상징적 의미를 지닌다.

▼ 빈센트 반 고흐, 〈카네이션〉, 1886년, 암스테르담, 시립 미술관.
반 고흐는 마네의 꽃이 있는 정물에 많은 감동을 받았다. 이를 보고 그는 동생인 테오에게 다음과 같은 편지를 썼다. "너는 우리가 드루 호텔에서 마네의 〈모란꽃 다발〉을 본 일을 기억하니? 빨간 꽃, 녹색 잎이 물감 덩어리로 표현되어 있고 바니시를 칠하지 않은 그림인데... 완성도가 매우 높은 작품이다."

▲ 조르주 쇠라, 〈아니에르의 물놀이〉, 1884년, 런던, 내셔널 갤러리.
마네가 그린 아르장퇴유의 일상은 새로운 회화 기법인 점묘법을 사용한 쇠라의 작품으로 다시 태어났다. 마네는 현실을 바라보는 근대적 관점을 통해 새로운 예술의 탄생에 매우 중요한 역할을 했고 그가 남긴 유산은 새로운 세대의 화가에게 많은 영향을 끼쳤다.

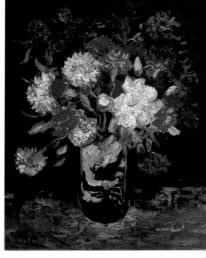

마네, 〈카페 콩세르 (일부)〉, 1878년, 볼티모어, 월터 미술관

▶ 마네, 〈뢰유의 집〉, 1882, 멜버른, 내셔널 갤러리.

소장처 색인

아래의 장소들은 책에 수록된 에두아르 마네의 작품이 소장된 곳이다. 둘 이상의 작품이 같은 장소에 소장되어 있을 때는 가나다 순으로 표기했고, 그림이 실린 페이지를 함께 적었다.

▼ 마네, 〈장미와 백합〉, 1882, 개인 소장.

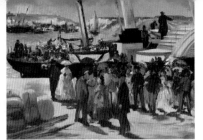

◀ 마네, 〈폭스턴 기선의 출항, 불로뉴〉, 1868~1871년, 필라델피아 미술관.

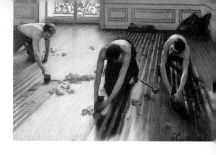

▶ 귀스타브 카유보트, 〈마루를 닦는 사람들〉, 1875년, 파리, 오르세 미술관.

인명 색인

아래에 언급된 인물들은 에두아르 마네와 관련이 있었던 예술가, 지식인, 사업가 또는 동시대에 활동했던 화가, 조각가, 건축가임을 밝혀둔다.

고야, 이 루시엔테스 프란시스코 (Goya, y Lucientes Francisco, **푸엔데토도스, 사라고사 1746년 - 보르도, 1828년):** 스페인 화가이자 판화가. 사회적이고 윤리적인 주제를 훌륭하게 표현할 줄 알았던 고야의 작품은 당대 사회상을 전달해 준다. 그는 자신의 그림에서 보편적인 가치를 자서전적인 관점으로 해석했고 드라마가 담겨있는 역사적 사건을 묘사했다. 나폴레옹 전쟁의 공포가 휩쓸던 시기에 그는 귀머거리가 되었다. 26, 33, 43, 63, 67, 86-87

곤살레스, 에바(Gonzalès, Eva, **파리, 1849년 - 1883년):** 프랑스 여류 화가. 에바는 마네의 유일한 여자 제자로 섬세한 소재를 표현하는 데 뛰어난 재능을 보였다. 대표작으로 〈이탈리아 극장의 무대〉(1875)가 있다. 74-75

나다르라고 불리는 투르나숑 가스파르 펠릭스(Tournachon, Gaspard-Felix, **파리, 1820년 - 마르세유, 1910년):** 프랑스 사진작가. 뛰어난 삽화가이기도 했던 그는 당대의 주요 인물을 풍자적으로 사진에 담아냈다. 후에 그는 파리 지성인들의 사진을 찍었고 파리의 중요한 장면을 기록으로 남겼다. 카퓌신 대로에 있던 그의 작업장에서 1874년 첫 번째 인상주의 전시회가 열렸다. 2, 33, 60, 80, 94

나폴레옹 3세라고 불리는 보나파르트 나폴레옹 루이 샤를(Bonaparte, Charles Louis-Napoleone, **파리, 1808년 - 치즐허스트, 1873년):** 프랑스의 황제. 루이 보나파르트의 아들로 루이 필리프 대공의 군주제를 전복하고 1848년에 공화국의 대통령으로 선출되었다. 그는 국가 권력을 장악한 후에 황제가 되었다. 그는 독재 정치를 통해 프랑스를 지배했으며 교황 피우스 9세와 연합해 로마 공화국(1849)을 무너뜨렸다. 황제는 공업에 바탕을 둔 신흥 부르주아 계급을 중심으로 정책을 펼쳐 나갔다. 그는 합스부르크 왕가의 막시밀리안이 멕시코의 황제가 되는 것을 옹호했으며 프로이센의 위험을 인지하고 있었다. 가톨릭교도와 산업가들이 그를 지지했다. 후에 스당 전투에서 패하고 영국으로 피신했다. 22-23, 63, 82-83

다게르, 루이 자크(Daguerre, Louis-Jacques, **코르메유, 1787년 - 브리쉬르마른, 1851년):** 프랑스의 발명가. 다게르는 디오라마를 발명했으며 이는 근대 사진기의 발전에 중요한 토대가 되었다. 53

다비드, 자크 루이(David, Jacques-Louis, **파리, 1748년 - 브뤼셀, 1825년):** 프랑스 화가. 그는 유럽 신고전주의 미술의 대표적인 화가였다. 다비드는 매우 이상적인 미와 프랑스 혁명에서 시민의 가치를 표현했지만 후에 나폴레옹이 집권하자 아카데미 회화를 대표하는 가장 중요한 화가가 되었다. 11, 65

도미에, 오노레(Daumier, Honoré, **마르세유, 1808년 - 발몽두아, 1879년):** 프랑스의 조각가, 석판화가, 화가. 도미에의 날카로운 풍자화는 당대 프랑스 부르주아 계급을 겨냥했으며 이 작업은 그를 유명하게 만들었다. 그중에서 잡지 『카리카튀르』와 『르 샤르바리』가 가장 유명하다. 그는 당시의 사회를 주의 깊게 관찰했으며 불의와 사회적 갈등을 고발했다. 10, 17, 65, 87, 116, 118

뒤랑 뤼엘, 폴(Durand-Ruel, Paul, **파리, 1831년 - 1917년):** 프랑스의 갤러리 주인이자 화상. 그는 1870년부터 인상주의 화가를 지지했으며 자신의

◀ 프란시스코 고야, 〈자식을 잡아먹는 사투르누스〉, 1821년~1823년, 마드리드, 프라도 미술관.

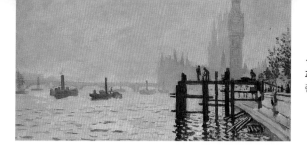

◀ 클로드 모네 〈템즈강
과 국회의사당〉, 1871년,
런던, 테이트 갤러리.

갤러리에서 이들의 작품을 전시해
대중에게 인상주의 회화를 알리는
데 기여했다. 88-89

드가, 에드가(Degas, Edgar, **파리,
1834년 - 1917년)**: 프랑스 화가. 1874
년 인상주의 전시회를 처음 열었을
때 이를 지지했던 드가는 그의 삶
자체로 프랑스 미술 지평을 이해하
는 데 매우 중요한 화가다. 교양 있
고 섬세한 이 개인주의자는 어떤 회
화 운동에도 참여하지 않았으며 그
가 좋아하는 초상을 그리는 데 몰두
했다. 그는 무용수, 매춘부, 경마 경
주, 아름다운 파리의 부인들을 그림
소재로 다루었다. 24, 44-45, 52-
53, 70, 80, 84, 89, 94-96, 110,
112-113, 116-117

들라크루아, 외젠(Delacroix, Eugène,
**사랑트 생 모리스, 1798년 - 파리,
1863년)**: 프랑스 화가. 들라크루아는
1800년대 초반 혁명적인 낭만주의
의 이상을 전파했던 대표적인 화가
였다. 후에 그는 스페인과 모로코를
여행했으며 두 나라에서 접했던 풍
경과 빛의 효과, 복식에 관심을 가졌
다. 들라크루아는 그곳에서 보았던
이국적 소재를 가지고 작업했으며
매우 뛰어난 색채를 사용해서 이를
표현했다(〈알제리의 여인〉(1834)).
10-11, 14-15, 30, 41, 53

렘브란트, 하르멘스존 반 레인
(Rembrandt, Harmenszoon van Rijn,
**레이덴, 1606년 - 암스테르담, 1669
년)**: 네덜란드 화가이자 판화가.

1600년대 네덜란드 회화를 대표하
는 화가였던 렘브란트는 추상화에서
인물의 내면 심리와 주관이 담긴 명
암을 매우 뛰어나게 표현했다. 그의
대표작에는 1642년의 〈야경(夜警)〉과
〈튈프 박사의 해부학 강의(1632)〉가
있다. 그의 스케치 작품과 판화 작품
은 매우 중요하다. 55, 91

루벤스, 페테르 파울(Rubens, Pieter
Paul, **지겐, 1577년 - 안트베르펜,
1640년)**: 플랑드르 화가. 유럽의 군
주들이 가장 선호하는 화가였던 루
벤스는 1600년대 회화를 대표하는
거장이다. 그는 인간, 당대 궁전 생
활의 모습이나 화려한 표현이 녹아
있는 수많은 작품을 남겼다. 14, 26-
27

루소, 피에르 에티엔(Rousseau,
Pierre-Etienne-Théodore, **파리, 1812
- 바르비종, 1867년)**: 프랑스 화가. 그
는 존 컨스터블과 영국 풍경화가의
영향을 많이 받았으며 후에 바르비
종 유파를 대표하는 화가가 되었다.
바르비종 유파 화가들의 풍경, 빛,
대기의 효과에 많은 관심을 가지고
연구했다. 18

르누아르, 피에르 오귀스트(Renoir,
Pierre-Auguste, **리모주, 1841년 - 카
뉴쉬르메르, 1919년)**: 프랑스 화가.
인상주의 회화를 대표하는 화가인
르누아르는 야외 풍경, 무도회, 오페
라 극장의 풍경처럼 일상적인 장면
을 즐겨 다루었다. 그는 생각할 것이
적고 유쾌한 파리의 삶을 잘 표현했

다. 80, 89, 94, 96, 100, 110, 126

마그리트, 르네(Magritte, René, **레
신, 1898년 - 브뤼셀, 1967년)**: 벨기
에 화가. 초현실주의 회화를 대표하
는 화가인 마그리트는 엄격한 원근
법을 바탕으로 매우 독창적인 표현
을 그림에 담았다. 그는 데 키리코의
형이상학적 회화의 영향을 받았으며
그림을 세계의 내면에 감추어진 무
의식을 표현하는 도구라고 생각했다.
마그리트는 인간의 지각(知覺) 방식
에 관심을 가졌으며 역설적으로 원
근법적 환영을 그렸다. 이는 마그리
트가 현실을 해석했던 열쇠였다. 131

마이브리지, 에드워드(Muybridge,
Eadweard, **템스 강 유역 킹스턴,
1830년 - 1904년)**: 영국 사진작가.
달리는 말을 찍은 그의 사진은 회화
에서 말을 묘사하는 방식을 변화시
켰다. 그는 『움직이는 동물』이라는
11권의 저서를 쓴 저자이기도 하다
(1887). 53

말라르메, 스테판(Stéphane,
Mallarmé, **파리, 1842년 - 발뱅,
1898년)**: 프랑스 시인. 말라르메는
『목신(牧神)의 오후(1876)』를 통해서
상징주의 운동을 발전시켰으며 드뷔
시는 이 작품을 읽고 1894년에 동일
한 제목으로 곡을 만들었다. 그는
『던져진 주사위 (1897)』에서 언어의
순수성에 바탕을 두고 시를 썼으며
오늘날 그는 현대시의 세계를 연 시
인으로 평가받고 있다. 97, 104-
105, 122, 124

모네, 클로드(Monet, Claude, 파리, 1840년 – 지베르니, 1926년): 프랑스 화가. 대상을 색채로 환원해서 그림을 그렸던 모네는 인상주의 회화의 대표적인 작가로 알려져 있다. 그의 작품 〈인상, 해돋이〉(1872)에서 인상주의 화가 그룹의 명칭이 유래했으며, 〈노적가리〉는 칸딘스키의 추상 작업에 영향을 끼쳤다. 76, 80, 90, 94, 96, 99, 100-101, 106, 116, 118-119

모리조, 베르트(Berthe, Morisot, 부르주, 1841년 – 파리, 1895년): 프랑스 여류 화가. 코로의 제자였으며 자연을 직접 관찰하며 그림을 그렸던 모리조는 1873년까지 인상주의 화가로 활동했다. 매우 뛰어난 예술적 재능을 가졌으나 당시 여류 화가에 대한 사회적 선입견으로 고생했다. 마네의 동생과 결혼했으며 자신의 그림을 통해 인상주의 회화에 섬세한 내면과 여성적인 가치를 담아냈다. 50, 70-71, 72-73, 74, 84, 94, 96, 109, 124-125, 130

바지유, 장 프레데리크(Bazille, Jean-Frédéric, 몽펠리에, 1841년 – 본라롤랑드, 1870년): 프랑스 화가. 바르비종 유파와 밀접한 관계를 유지했던 바지유는 매우 엄격한 규칙에 바탕 ▆을 둔 인상주의 회화의 미학과 개인의 독창적인 표현을 접목시켜 자신의 작품 세계를 발전시켰다. 80, 94

반 고흐, 빈센트(Van Gogh, Vincent, 흐로트쥔데르트, 1853년 – 오베르쉬

르우아즈, 1890년): 네덜란드 화가. 감정에 잘 휘둘리고 복합적인 성격의 소유자였던 반 고흐는 불운한 천재 예술가의 신화를 남겼다. 그의 작품은 세기말 거의 모든 미술 운동에 영향을 끼쳤으며 20세기 미술을 이해하는 열쇠로 남았다. 120, 130-131

베첼리오, 티치아노(Vecellio, Tiziano, 피에베디카도레, 1488년경 – 베네치아, 1576년): 이탈리아 화가. 그는 1500년대 베네치아 회화 유파를 대표하는 화가로 매너리즘 회화를 이끌었으며 당대 롬바르디아 회화 양식을 발전시켰다. 26, 55, 59, 106

벨라스케스, 디에고 로드리게즈 데 실바 이(Velázquez, Diego Rodriguez de Silva y, 세비야, 1599년 – 마드리드, 1660년): 스페인 화가. 시대를 뛰어넘는 위대한 화가인 벨라스케스는 스페인 왕실의 초상화가로 알려져 있다. 그의 작품은 1800년대 프랑스 여러 화가의 주목을 받았다. 특히 마네와 피카소 등 1900년대 예술 운동에 참여한 여러 화가가 그의 작품을 많이 참고했다. 26-27, 33, 59, 67

보들레르, 샤를(Baudelaire, Charles, 파리 1821년 – 1867년): 상징주의 문학의 가장 대표적인 프랑스 시인이자 비평가. 인간과 근대 예술가의 조건에 대한 그의 생각은 1800년대 말 시 분야의 아방가르드 문화에 매우 많은 영향을 주었다. 그의 불규칙적인 삶과 시학이 동시대인에게 다가

갔으며 특히 『악의 꽃(1857)』과 『인공낙원(1861)』, 『파리의 우울』을 통해서 '우울한 시인'의 신화를 만들어 냈다. 또한 그는 처음으로 에드거 앨런 포의 작품을 프랑스어로 번역하기도 했다. 9, 13, 14, 20, 40-41, 55, 57, 104, 116, 122

샤르댕, 장 밥티스트 시메옹(Chardin, Jean-Baptiste-Siméon, 파리, 1699년 – 1779년): 프랑스 화가. 그는 정물화를 매우 섬세하게 그릴 줄 알았다. 그의 구도는 마네에게 대상을 그려나가는 데 있어서 양식적으로 매우 중요한 역할을 했다. 26, 50

세잔, 폴(Cézanne, Paul, 엑상 프로방스, 1839년 – 1906년): 프랑스 화가. 세잔은 회화에 대한 개념과 원근법에 바탕을 둔 엄격한 규범을 넘어선 공간 속 물체의 형태에 대한 연구로 1900년대 회화의 아버지라고 평가 받는다. 매우 고립된 삶을 살았던 그는 당시의 예술 운동에 참여하지 않았으며 예술 운동을 이끄는 예술가에게 인정받지 못했다. 어린 시절 친구인 에밀 졸라는 『오페라L'Oeuvre』라는 작품에서 주인공인 클로드 랑티에의 모습을 기술하며 세잔의 모습을 묘사하기도 했다. 80, 110, 131

스티븐스, 알프레드(Stevens, Alfred, 브뤼셀, 1823년 – 파리, 1906년): 벨기에 화가. '일본주의'에 심취했던 스티븐스는 자연주의 회화 작업에

◀ 나다르의 사진.

몰두했으며 당대 파리의 아름다운 풍경을 그림에 담아냈다. 1886년에는 「회화의 인상주의」라는 평론집을 출판했다. 80, 88

시슬레, 알프레드(Sisley, Alfred, **파리, 1839년 – 모레쉬르루앙, 1899년):** 영국 출신의 프랑스 화가. 1862년에 르누아르, 모네, 피사로를 알게 되었다. 그는 1874년부터 인상주의 전시회에 참여했다. 그는 자신의 작품에 터너, 컨스터블, 게인즈버러와 같은 영국 작가들이 표현하던 빛과 주관적인 감정을 담았으며 인상주의 화가로서 야외에서 그림을 그렸다. 80, 89, 94, 100, 110

안드레아 델 사르토, 안드레아 다뇰로라고도 알려진(Andrea del Sarto, **피렌체, 1486년 – 1530년):** 피에로 디 코시모, 라파엘로, 프라 바르톨로메오, 레오나르도의 화풍을 보고 배운 이탈리아의 화가. 그는 르네상스 시대의 피렌체에 베네치아 유파의 내용을 접목시켜 작업했으며 이후 새로 등장하는 세대의 화가들에게

중요한 인물이 되었다. 24–25

앵그르, 장 오귀스트 도미니크 (Ingres, Jean-Auguste-Dominique, **몽토방, 1780년 – 파리, 1867년):** 프랑스 화가. 로마에서 생활했던 프랑스 화가들 사이에서 매우 뛰어난 초상화가로 알려져 있었으며 1806년부터 1820년까지 로마에서 생활했다. 후에 앵그르는 아카데미 회화를 대표하는 중요한 화가로 성장했다. 그는 고전주의 미술의 전통을 계승했으며 1800년대 평단에서는 그의 작품을 들라크루아의 낭만주의 회화와 비교하곤 했다. 그의 작품이 지니는 통일성과 새로운 회화적 혁신은 1970년대에 와서 새롭게 조명됐다. 앵그르가 그린 완벽한 형상에 대한 연구와 열정은 그가 그린 걸작의 모태가 되었다. 11, 30, 41, 44

오스망, 조르주 외젠(Haussmann, Georges-Eugène, **파리, 1809년 – 1891년):** 프랑스 도시 기획자. 그는 1853년부터 1859년까지 도시 기획을 통해서 파리를 근대적인 대도시로 변화시켰다. 22–23, 118

용킨트, 요한 바르톨트(Jongkind, Johan Barthold, **라트로프, 1819년 – 코트생탕드레, 1891년):** 프랑스에서 활동한 네덜란드 화가. 그의 풍경화는 인상주의 회화에 많은 영향을 끼쳤다. 49, 90

우타마로, 기타가와(Utamaro, Kitagawa, **카와오에, 1753년 – 에도, 1806년):** 일본 판화가이자 화가. 고대 도쿄인 에도의 도시경관을 소재로 우키요에를 그렸으며 전설적인 초상화가로 호쿠사이와 더불어 일본 미술의 미학적 관점을 대변한다. 세밀한 감각과 세련된 양식에서 비롯된 여성미는 1800년대부터 1900년대까지 여러 유럽 화가에게 영향을 주었다. 120–121

위고, 빅토르 마리(Hugo, Victor Marie, **브장송, 1802년 – 파리, 1885년):** 프랑스 문학 작가. 낭만주의 문학을 대표하는 작가인 위고는 프랑스 하층민의 힘든 삶을 고발하고 분석하는 수단으로 문학 작품을 집필했다. 그는 나폴레옹 3세의 독재에 맞서 인간적 가치와 민주주의를 옹호했다. 그는 정치 활동에 참여하기도 했다(위고는 1848년 하원 의원으로 선출되었으며 1879년에는 상원 의원이 되었다). 그의 대표작에는 하층민의 힘든 생활상이 잘 묘사되어 있는 「레미제라블(1892)」이 있다. 81–82

졸라, 에밀(Zola, Emile, **파리, 1840년 – 1902년):** 프랑스 문학 작가이자 비

◀ 렘브란트, 〈야경〉, 1642년, 암스테르담, 레이크스 미술관.

▶ 1904년 폴 세잔이 그림을 그리는 장면을 담은 사진.

▶ 제임스 애벗 맥닐 휘슬러, 〈백색의 심포니 N.2〉, 1863년경, 런던, 테이트 갤러리.

평가. 자연주의 문학을 대표하는 졸라는 자신의 작품에서 1800년대 말 지성인의 모습을 많이 다루었다. 그는 유태인 장교였던 드레퓌스 사건에서 그를 옹호하며 「나는 고발한다(1898)」라는 편지를 기고했다. 16, 24, 66–67, 80, 104, 108–109, 112, 117, 120, 124

커셋, 메리(Cassatt, Mary, 피츠버그, 1845년 – 르메닐테르뷔, 우아즈 1926년): 미국 여류 화가. 그녀는 자신의 작품 세계를 위해 파리로 이주했으며 그곳에서 당시의 중요 화가들을 알게 되었고 후에 인상주의 회화 운동에 합류했다. 120–121

코로, 장 밥티스트 카미유(Corot, Jean-Baptiste-Camille, 파리, 1796년 – 1875년): 프랑스 화가. 코로의 예술적 삶은 상반된 두 가지 작업이 함께 한다. 고전적인 풍경, 공식 작품을 위한 님프와 사티로스가 있는 풍경, 그리고 리얼리즘 작품으로 여성을 다룬 개인적인 작품이 그것이다. 그는 지중해와 이탈리아의 색채에 깊은 인상을 받았으며 1834년부터 1843년까지 여러 번에 걸쳐 이탈리아와 지중해를 여행했다. 그의 색채와 형상을 둘러싼 선입견으로 코로는 인상주의 회화의 대표자로 여겨졌다. 18, 29, 33, 70–71

쿠르베, 귀스타브(Courbet, Gustave, 오르낭, 1819년 – 브베, 1877년): 프랑스 화가. 귀스타브 쿠르베는 리얼리즘 회화의 대표적인 화가였으며

당시의 사회 속에서 관찰할 수 있는 부조리를 고발하는 작품을 그렸다. 그는 1830년의 혁명 운동에 적극적으로 가담해서 1831년 파리 코뮌에서 공식적으로 한 자리를 차지했다. 파리 코뮌이 무너지자 체포되어 이후 스위스에서 망명 생활을 했다. 그는 16세기에서 17세기에 이르는 플랑드르, 베네치아, 네덜란드 회화에서 많은 영향을 받았다. 쿠르베는 하층민의 어려운 생활상을 작품에 담아냈다. 그가 즐겨 다룬 소재로는 농부, 노동자, 벽돌공, 매춘부와 같은 사람들이 있다. 16–17, 41, 43, 48, 53, 58, 76, 81–83, 88, 116, 118–119

쿠튀르, 토마(Couture, Thomas, 상리스, 우아즈 1815년 – 빌리에르벨, 파리, 1879년): 프랑스 화가. 프랑스 제2제정기에 전형적인 아카데미풍 작품을 그렸으며 나폴레옹 3세의 궁정화가였다. 마네의 스승으로 마네와 대립하기도 했다. 그의 중요한 작품으로는 〈쇠퇴기의 로마인들〉(1847)이 있다. 12–13, 34, 64, 79

톨벗, 윌리엄 헨리 폭스(Talbot, William Henry Fox, 멜버리아바스, 1800년 – 라콕아베이, 1877년): 영국 물리학자 그는 사진의 서구자연이며 흑백 인화기법을 발전시켰다. 그가 엔화 기법을 발전시켰다. 그가 고안한 작업 방식을 통해서 흑백사진을 여러 번 인화하는 것이 가능해졌다. 53

티소, 제임스 자크 조세프(Tissot, James-Jacques-Joseph, 낭트, 1836년 – 뷔용, 두 1902년): 프랑스 화가이자 판화가. 마네, 휘슬러, 팡탱 라투르와 가깝게 지냈던 티소는 1859년 살롱전에서 〈눈 내리는 풍경〉을 전시했으며 파리의 풍경을 즐겨 그렸다. 그는 파리 코뮌에서 주도적인 역할을 했기 때문에 영국으로 피신해야 했으며 영국에서도 커다란 성공을 거두었다. 106, 117

틴토레토로 불리는 야코포 로부스티(Jacopo Robusti, Tintoretto, 베네치아, 1518년 – 1594년): 이탈리아 화가. 그는 성당을 장식할 주관적인 느낌이 강한 종교화를 그렸으며 베네치아 회화 유파의 전형적인 색채와 토스카나 회화의 매너리즘적 전통을 접목시켰다. 26, 106

팡탱 라투르, 앙리 드(Fantin-Latour, Henri, 그르노블, 1836년 – 뷔레, 1904년): 프랑스 화가이자 석판화가. 그는 당대 매우 중요한 화가들의 친구였다(화가, 음악가, 문학작가). 팡탱 라투르는 당대의 미술 운동과 늘 거리를 두었다. 그는 전통적인 예술 시

학(詩學)을 지지 했으며 색채 사용에 관심을 가졌지만 매우 견고한 구도를 통해 형상을 표현했다. 그는 인상주의 회화의 주관적인 표현과 늘 거리를 두고 있었다. 14, 57, 80, 100

포, 에드거 앨런(Poe, Edgar Allan, 보스턴, 1809년 – 볼티모어, 1849년): 미국 문학 작가. 포의 문학적 시학은 근대성의 미학과 프랑스 상징주의의 발전에 중요한 영향을 끼쳤다. 그의 작품은 세기말 아방가르드 운동에서 매우 중요한 역할을 담당했고 1900년대 추리소설과 공상과학소설에 선행하고 있다. 그의 대표작으로는 「갈가마귀(1845)」, 「아서 고든 핌의 모험(1632)」, 「소설집(1840–1845)」이 있다. 105

피사로, 카미유(Pissarro, Camille, 세인트토머스, 1830년 – 파리, 1903년): 프랑스 화가. 아카데미 교육을 받았던 피사로는 공식적으로 열렸던 낙선전(落選展)에 출품했으며 동료들의 양식적 발전에 많은 영향을 끼쳤다. 그는 유일하게 모든 인상주의 전시회(1874–1886)에 작품을 출품했으며 고갱, 쇠라, 시냐크의 작품을 지지한 화가였다. 49, 80, 94, 119

할스, 프란스(Hals, Frans, 안트베르펜, 1580년 – 하를렘, 1666년): 네덜란드 화가. 네덜란드 회화와 플랑드르 회화의 연결고리를 설명해 줄 수 있는 화가인 프란스 할스는 초상화를 전문적으로 그리는 화가로 뛰어난 직관과 풍부한 상상력을 가지고

있었다. 〈성(聖)조르조시(市) 수비대 장교들의 연회〉(1616)에서 그는 여러 사람이 등장하는 초상화에 새로운 구도를 실험했으며 이 작품의 구도는 후에 네덜란드 초상화의 규범이 되었다. 26, 90–91

합스부르크의 막시밀리안(Maximilian, 빈, 1832년 – 케레타로 1867년): 멕시코의 황제. 그는 프란스 요제프 막시밀리안의 동생으로 가족 간의 불화로 어려운 상황을 맞이했으며 궁전에서 받아들여지지 않았다.(1867년 후아레스의 공화국 혁명으로 총살되었다. 62–63

호쿠사이, 카츠시카(Hokusai, Katsushika, 에도, 1760년 – 1849년): 일본 화가이자 판화가. '우키요에(에도시대 일본 서민풍의 회화 양식–옮긴이)'로 잘 알려진 일본 회화 장르를 대표하는 화가인 호쿠사이는 1800년대 유럽 회화의 양식적 발전에 매우 중요한 영향을 끼쳤다. 120

휘슬러, 제임스 애벗 맥닐(Whistler, James Abbott McNeill, 로웰 마, 1834년 – 런던, 1903년): 미국 화가. 1855년 프랑스 파리로 이주했으며 1859년에는 런던에서 생활하면서 영국 인상주의 회화를 이끌었다. 그의 〈야경〉과 〈심포니〉는 특이하게도 상징주의 회화의 구도를 따르고 있으며 바그너의 음악과 밀접한 관련이 있었다. 14, 49, 121

◀ **앙리 팡탱 라투르, 〈마네의 초상〉**, 1867년, 시카고, 아트 인스티튜트.

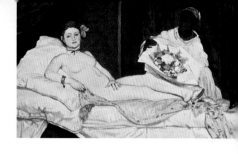

연 표

1832 1월 23일 파리에서 에두아르 마네가 태어났다. 아버지는 법무부의 매우 중요한 임원이었으며 어머니는 스웨덴 주재 외교관의 딸이었다.

1833~1835 형제인 외젠과 귀스타브가 태어났으며 이 두 사람은 화가의 삶 속에서 매우 중요한 역할을 차지했다.

1844~1847 마네는 롤링 고등학교에 입학했다. 하지만 학업에는 별 관심이 없었으며 주의가 산만하고 집중력이 없는 학생이었다. 그는 학교를 마치고 해군 사관학교에 지원했지만 입학시험에서 떨어졌다.

1848 마네는 르 아브르 항구에서 리우데자네이루로 가는 군함을 탔다.

1849 파리에 돌아와서 두 번째로 해군 사관학교에 입학하려 했지만 다시 한 번 입학시험에서 떨어졌다. 아버지는 결국 아들의 의사를 존중해 화가가 되어도 좋다고 허락했다. 같은 해에 마네는 쉬잔 렌호프를 알게 되었고 그녀와 사랑에 빠졌다.

1850~1851 마네는 루브르에서 많은 시간을 보냈으며 친구인 앙토냉 프루스트와 함께 아카데미 화가였던 쿠튀르가 속한 미술 학교에 들어갔다. 하지만 마네의 불같은 성격이 쿠튀르의 엄격한 수업과 부딪혔고 마네는 스승의 작품을 비판했으며 그를 존경하지 않았다. 곧 마네는 자신의 길을 가게 되었다.

1852 쉬잔에게서 레옹 에두아르 코엘라가 태어났다. 마네는 레옹의 후견인이었지만 그가 아버지인지는 확실하게 언급한 적이 없었다.

1853~1857 마네는 이탈리아를 여행 했으며 피렌체에서 지냈다.

1859 살롱전에 여러 번 작품을 제출했지만 전시하지 못했던 마네는 처음으로 〈압생트를 마시는 사람〉을 전시했다. 이 작품의 등장인물은 막 보들레르의 시에서 나온 것처럼 보인다.

1861 이어지는 살롱전에서 마네의 여러 작품이 전시되었다. 〈부모의 초상〉과 〈스페인 기타 연주자〉는 호평을 받았으며 마네는 화가로서 경력을 쌓을 수 있다는 희망을 가지게 되었다.

1863 마네는 친구들의 후원 속에서 쉬잔과 결혼했다. 나폴레옹 3세는 공식적인 살롱전에서 낙선한 화가들을 모아 낙선전을 열었으며 이는 전통적인 회화에 익숙했던 관중들이

그들의 그림을 비웃으며 농담하는 전시장이 되었다. 마네는 이곳에서 그가 그린 걸작 중 하나인 〈풀밭 위의 점심〉을 전시했고 비평가들은 부정적으로 이 작품을 공격했다.

1865 이전에 있었던 살롱전에서의 실패에도 불구하고 마네는 살롱전에 〈올랭피아〉를 전시했다. 이 작품은 살롱전에서 받아들여지기는 했지만 빅토린 뫼랑의 누드로 스캔들을 일으켰다. 그녀는 마네가 가장 좋아하던 모델이었으며 미술의 역사 중에서 가장 떠들썩한 스캔들이 일어났다. 이후 마네의 이름은 매춘부를 그린 부도덕한 화가로 기억되기 시작했다. 이 사건은 마네가 예상하지 못했던 매우 고통스러운 패배였다. 마음을 추스르기 위해 화가는 스페인을 여행했으며 고야와 벨라스케스의 작품을 보고 여러 생각에 빠졌다.

1867 살롱전에서 그의 작품을 계속 거부하자 그는 용기를 가지고 개인전을 열었다. 이 전시회는 파리의 만국박람회 기간 중에 열렸으며 평단은 화가의 전시회를 무시했다. 6월 19일에 프랑스 여론은 합스부르크 왕가의 멕시코 황제인 막시밀리안의 총살로 떠들썩해졌다. 마네는 이를 ▢▦▢ ▦ ▢▢ ▨▤▦▨▨ ▪▦▣▢ ▢ 렸다.

1868 마네는 베르트 모리조를 알게 되었으며 그녀와 매우 친한 친구가 되었다. 모리조는 마네의 동생과 결혼했다. 마네는 그녀의 모습을 여러

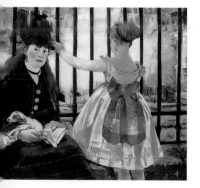

◀ 마네, 〈기차역에서〉,
1872~1873년, 워싱턴,
내셔널 갤러리.

◀ 마네, 〈올랭피아〉,
1863년, 파리, 오르세 미
술관.

점의 작품에 그려 넣었다.

1869 에바 곤살레스가 마네의 제자
가 되었다. 그녀는 일생 동안 마네의
유일한 여자 제자였다. 그녀는 살롱
에 〈발코니〉라는 그림을 전시했으며
배경에는 베르트 모리조가 보인다.
그리고 〈화실에서의 아침식사〉를 그
렸는데 사실 이 작품은 누가 그렸는
지 불분명하다.

1870~1871 프로이센과 프랑스의
전쟁이 일어났고 이는 파리 함락으
로 이어졌다. 마네는 공화주의자였으
며 이 시기에 국가 경기병으로 지원
했다. 전쟁이 끝나고 파리는 다시 피
에 물들었다. 파리 코뮌으로 민중정
부를 세우려는 시도가 있었고 이는
폭력적인 방식으로 진압되었다.

1872 어두웠던 전쟁의 시절이 가고
파리에 다시 평화로운 시기가 왔다.
이 시기에 마네의 경제적인 상황이
좋아지기 시작했다. 뒤랑 뤼엘은 모
네의 작품을 여러 점 구입했으며 화

가를 미술품 시장에 소개했다. 마네
는 부인과 함께 네덜란드 남부를 여
행했다.

1873 결국 그의 작품은 살롱전에서
성공하게 되었다. 그의 작품 중에서
〈맛 좋은 맥주〉가 성공을 거두었는
데, 이 그림은 네덜란드 풍경화에 대
한 화가의 생각이 담겨있다.

1874 〈기차역에서〉는 살롱전에서 성
공하지 못했다. 이때 마네가 받은 부
정적인 비평은 그의 가슴을 아프게
만들었다. 그는 살롱전이 자신의 시
학을 인정받아야 하는 유일한 전투
장소라고 생각했다. 이로 인해서 그
는 다른 동료 화가들과 합류하지 않
았으며 이들이 설립한 무명 사회에
가입하지 않고 함께 인상주의 전시
회에 참여하지 않았다. 하지만 이 시
기에 인상주의 화가들과 마네의 관
계는 더욱 돈독해졌다. 그해 여름 마
네는 아르장퇴유에 있는 모네의 집
에서 함께 여름을 보냈고 풍경화에
관심을 기울이기 시작했으며 캔버스

표면에 빛의 효과를 주는 방식을 연
구했다.

1875 티소와 함께 베네치아를 여행
했다.

1877 〈나나〉를 상점 유리 진열장에
전시하기로 결심했다. 이 작품은 동
일한 제목을 가진 자신의 친구 졸라
가 쓴 소설을 바탕으로 그렸던 것이
다.

1878 마네를 죽음으로 이끌고 간
매독 증상이 처음으로 나타났다.

1880 파리에서 떨어져 있는 벨뷔의
온천에서 병세를 치료했다. 마네는
파리의 화려한 근대적인 삶을 그리
워하면서 매우 슬프고 지루한 일상
을 보냈다.

1882 〈폴리베르제르의 술집〉을 전
시했다. 이 작품은 화가가 노년에 그
린 걸작이다. 그는 시골에 살면서
조금씩 삶을 마쳐갔다.

1883 병세가 악화되어 한쪽 다리를
절단해야 했다. 그리고 며칠 되지 않
아 4월 30일에 세상을 떠났다.

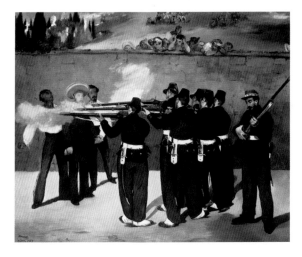

◀ 마네, 〈막시밀리안 황
제의 처형〉, 1867년, 만하
임 미술관.

Manet

Text by Stefano Zuffi

© 2001 Mondadori Electa S.p.A., Milano
© 2001 by SIAE
© 2001 by Leonardo Arte, Milano

All rights Reserved. No part of this publication may be reproduced or transmitted in any form or by any means, electronic or mechanical, including photocopy, recording or any other information storage and retrieval system, without prior permission in writing from the publisher.

This Korean edition is published by arrangement with Mondadori Printing S.p.A.,
Verona on behalf of Mondadori Electa S.p.A.,
through Tuttle Mori Agency, Inc., Tokyo

Korean Translation Copyright © 2009 by Maroniebooks

ArtBook

마네
전통에 반기를 든 근대의 화가

초판 1쇄 인쇄일 2009년 3월 12일
초판 1쇄 발행일 2009년 3월 18일

지은이 | 스테파노 추피
옮긴이 | 최병진
펴낸이 | 이상만
펴낸곳 | 마로니에북스

등 록 | 2003년 4월 14일 제 2003-71호
주 소 | (110-809) 서울시 종로구 동숭동 1-81
전 화 | 02-741-9191(대)
편집부 | 02-744-9191
팩 스 | 02-3673-0260
홈페이지 | www.maroniebooks.com

ISBN 978-89-6053-140-6
ISBN 978-89-6053-130-7(set)

* 책값은 뒤표지에 있습니다.
* 이 책의 한국어판 저작권은 Tuttle Mori Agency를 통해 저작권자와의 독점 계약으로 마로니에북스에 있습니다.
 저작권법에 의해 한국 내에서 보호를 받는 저작물이므로 무단전재와 무단복제를 금합니다.